大展好書 好書大展

休閒娛樂
10

防波堤釣入門

高木忠／著

張果馨／譯

大展
出版社有限公司

前 言

防波堤是海釣中，大家最熟悉的釣場。從小學生、中學生、高中生到成人，都可以充分享受垂釣之樂。根據其垂釣的技術，可以更換各種對象魚。例如：竹筴魚、鯖魚、鰈魚、白鯡魚、石首魚、花鯽、魚由魚、黑鯛、石鯛等。

根據場所的不同，可以釣到不同種類的魚。

為甚麼防波堤可以釣到這麼多不同種類的魚呢？主要是因為防波堤的周邊有消波的沉箱和許多的棄石。這都是魚類棲息的最佳魚礁。

因此，防波堤具有此魅力。況且，這也是比較安全的釣場。附近都有住戶，交通方便。因此，比其他種類的垂釣更適合。另一點，就是在一年之中，一定可以在這地方釣到魚。

不只是初學者，甚至於垂釣專家也可以享受防波堤釣之樂。這是大眾垂釣的道場。

高 木 忠

3 ── 前 言

目　錄

第1章

出漁前應知事項

防波堤釣的特徵

1	2	3	4	5	6	7	8	9	10	11	12
比目魚		花鯽			沙丁魚						
		白鮻魚						黑鯛			

初學者至垂釣專家都可享受垂釣之樂

魚種非常多，一整年中都可以釣到魚。可以和家人一起享受垂釣之樂。

立足地佳而平坦，接近目標處容易垂釣。

可以在防波堤釣到的魚

●防波堤釣的魅力…立足地較佳，而且垂釣的對象也較多。

一整年中，都可以釣到魚。這是初學者乃至垂釣專家，可以享受垂釣之樂的釣場！

防波堤垂釣，關東稱之為堤防釣，關西稱之為波止釣。在此，可以垂釣各種種類的魚，享受垂釣之樂。可以利用伸縮竿來垂釣，也可以使用浮標釣。甚至可以進行水平線方向拋投的投釣。

到了夏天時分，涼風徐徐吹來的夜間，享受夜釣之樂。這和磯場不同，比較安全，可以儘情地享受垂釣之樂。

防波堤的周邊，有消波的沉箱和棄石。這是非常好的魚礁。可以釣到沙丁魚、鯖魚，甚至黑鯛。這是剛開始進行海釣的人，最佳的入門場所。

對於初學者或垂釣專家而言，這都是非常好的場所，也可以進行深水處的垂釣。還可以進行豪放的鱸魚釣、纖細的鱚魚釣等。因此，防波堤是海釣的縮影。

換言之，防波堤也是海釣的道場。

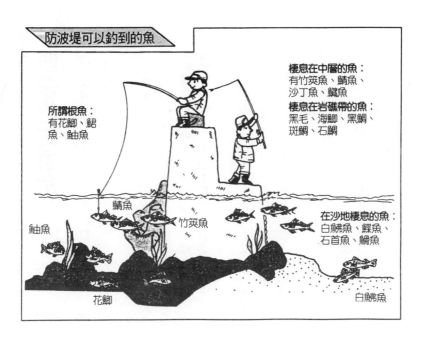

防波堤可以釣到的魚

棲息在中層的魚：
有竹筴魚、鯖魚、
沙丁魚、鰧魚

棲息在岩礁帶的魚：
黑毛、海鯽、黑鯛、
斑鯛、石鯛

所謂根魚：
有花鯽、鮋
魚、鮋魚

在沙地棲息的魚：
白鱚魚、鰈魚、
石首魚、鯒魚

鯖魚

鮋魚

竹筴魚

花鯽

白鱚魚

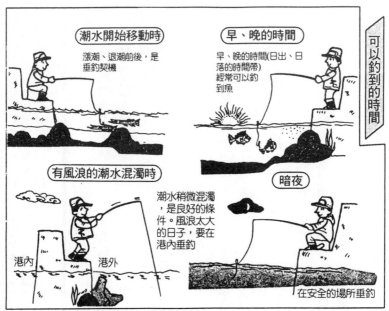

可以釣到的時間

潮水開始移動時

漲潮、退潮前後，是
垂釣契機

早、晚的時間

早、晚的時間(日出、日
落的時間帶)
經常可以釣
到魚

有風浪的潮水混濁時

潮水稍微混濁
，是良好的條
件。風浪太大
的日子，要在
港內垂釣

港內　　港外

暗夜

在安全的場所垂釣

四季的對象魚

氣候會因地方的不同，而有很大的差異。海也一樣，隨著季節、潮流的影響，也會有很大的不同。

雖然潮流會有變化，但是，在防波堤垂釣，一整年都可以享受垂釣之樂。即使在寒冷的嚴冬裡，很意外地也會有很好的垂釣成績。冬天時，海邊出奇地寒冷。但是，有黑潮通過的海岸線，水溫溫暖。

最近，由於防寒的衣服非常普及，即使是在寒冬裡，防波堤邊也可以看到有人在垂釣。

一月左右，可以看到群游的鱸魚。鮋魚也開始往淺水處移動。鱸魚、比目魚等，也可以採用擬餌來垂釣。

三月時，海日照的時間逐漸加長，防波堤邊的水草長得非常繁盛，而誘使海鯽、黑鯛等到此棲息。隨著西高東低氣壓配置的改變，潮溫逐漸

地上升。

這時期的潮溫還不穩定，所以潮溫對於垂釣成果，會造成很大的影響。

到了六月，是一年之中最穩定的時期。白鮸魚的垂釣盛期開始了。夏天的防波堤非常炎熱，在日正當中垂釣，是非常痛苦的事。因此，大都是以夜釣為主。

如果了解季節性的垂釣，那麼，全年都可以在防波堤垂釣。

●了解季節性的垂釣物，可以在一年中享受垂釣之樂…春天時分，可以釣黑鯛、黑毛。到了夏天，就以鱸魚、白鮸魚為主。秋天以竹筴魚、鯖魚為主。冬天時分，則以鱸魚、鮋魚為主！

⊙春天的垂釣法

天氣轉溫暖時，黑鯛開始往岸邊接近。同時，也發現了黑毛的蹤影。水溫也逐漸上升，日照時間延長了。鱸魚在此產卵，所以也可以釣得到鱸魚了。海鯽開始活躍地追逐魚餌。

岩礁地方的海藻開始誕生，也看得到海邊生物的移動。

投釣時，可以釣得到白鱚魚。尤其在進入梅雨季時，可以釣得到抱卵的石首魚。防波堤面對外海，到了五月時，開始看得到石鯛的蹤跡了。

⊙夏天的垂釣法

各地都開始採行夜釣。

由於白天的日照炎熱，因此，大家都在夜裡配上電氣的浮標、釣組，開始釣鱸魚。

從傍晚開始，逐漸出現竹筴魚、鯖魚、小鰺魚。早上時分，可以釣到白鱚魚，而石首魚都在日落時出現。

尤其在暑假時分，可以看到孩子們在岸壁邊垂釣。

這時期都以夜釣為中心。

⊙秋天的垂釣法

這是防波堤釣最盛的時期。

暑假期間，深受孩子們歡迎的小鯖魚、竹筴

魚也長大了，而大量湧現。這也是向石鯛挑戰的絕佳時機。尤其在潮水混濁時，白天時分也可以釣到黑鯛。

此時期，可以釣到鰕蝦虎。假日期間，在防波堤旁，可以看到一家人垂釣的蹤跡。

颱風來臨時，這是夜釣鱸魚的契機。一直持續到晚秋。

季節風開始吹送時，小黑鯛也開始往岸邊移動。

⊙冬天的垂釣法

到了冬天，可以把數根竿子排在置竿架上，釣鰈魚。

有岩礁的堤防，也能夠釣到大型的黑毛和寒鯔魚。而且，可以發現大型鱲魚的蹤跡。這時期，可以避開寒風，進行有趣的鮋魚的穴釣。

有關季節的魚類，可以參考14、15頁的一覽表。

鱝魚	黑鯛	鮐魚	鰈魚	鮋魚	海鯽	沙丁魚	石首魚	石鯛	石垣鯛	雞魚	章魚	糯鰻	竹筴魚	花鯽魚	魚名／季節
	■			■	■	■		■	■					■	春
■		■		■	■			■	■			■	■		夏
■				■	■				■	■	■	■	■	■	秋
	■		■		■	■					■				冬
			冬天時，進行穴釣	在東北地方，夏天也可以釣到		夏天進行夜釣					秋天也可以釣到		夏天進行夜釣	在北部地方，夏天也可以釣到	備　註

鮋魚	黑毛	牛尾魚	血色鯛	鰡魚	魴鮄	斑鯛	比目魚	鰕虎	小黑鯛	文鰩魚	鱸魚	白魽	斑鰺	鯖魚	鰔魚

冬天時，可以釣到大型的黑毛

冬天時，可以釣到大型的鰡魚

晚秋時，是繁盛期

冬天用擬餌釣來釣

秋天時，也可以釣到小型的鰔魚

防波堤的變化

防波堤是為了防止海浪侵襲漁港，或是商港所建造的防波建築。其主要的作用是保護海岸線，避免潮流的侵蝕。分為護岸堤堤防和防潮堤防。

這些防波堤都是經由人工所建設的良好釣場。

最近，修護工程的整備更加速進行，其中有些防波堤可以讓車子在上面通行。而且，加高防波堤。

反之，有些較窄，只能讓一個人通過。較低的防波堤漲潮時，海浪會蓋過防波堤。有些防波堤是利用一些石頭堆積而成，分隔出內灣等。有的內灣是沙地，有的則是礁岩地。

一般而言，新建築成的防波堤，都是用水泥作為原料。因為水泥的鹼會溶化，大致上，一年之中都無法在此垂釣。經過一年之後，防波堤開始繁殖海苔。這時，黑鯛開始出現，也是進行防波堤釣的時候了。即使是新的防波堤，在沉箱地方，很快就會生長海苔。在不久以後，也會發現

● 依據場所的不同，防波堤垂釣的魚類也不一樣，有些有岩礁地，有些則是河水匯流處，而會產生不同的垂釣成績。

⊙ 有沙地的防波堤

海底是沙地，有沉箱，再用水泥補強。這種防波堤的周圍有很多棄石或凸石。

棄石的周邊是花鰤棲息的地方。在岸壁會附著淡菜，依照季節的不同，有時候，可以釣到黑鯛。

小黑鯛的蹤跡。

⊙ 有岩礁地的防波堤

為了防護外洋強大波浪的棲息港口，會高高堆起的沉箱，有大型的消波沉箱。

這種消波沉箱的附近海草繁盛，也是魚容易棲息的環境。在這裡，可以發覺石鯛、鮋魚的蹤跡。

在堅固的岩盤上，建造防波堤，這裡會生長較短的海草。海鯽、小黑毛會棲息在此。

小黑毛的釣組和溪流釣竿

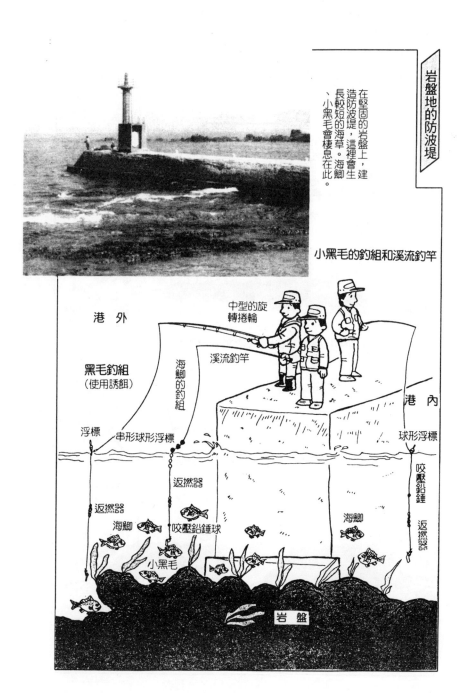

港外

黑毛釣組
（使用誘餌）

中型的旋轉捲輪

海鯽的釣組

溪流釣竿

港內

浮標

串形球形浮標

球形浮標

返撚器

返撚器

海鯽

咬壓鉛錘球

海鯽

咬壓鉛錘

返撚器

小黑毛

岩盤

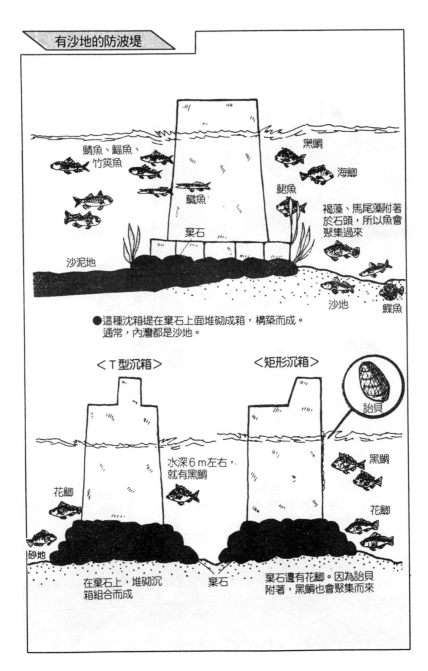

有沙地的防波堤

鯖魚、鰛魚、竹筴魚

黑鯛

海鯽

鱚魚

鱸魚

褐藻、馬尾藻附著於石頭，所以魚會聚集過來

棄石

沙泥地

沙地

鰈魚

●這種沈箱堤在棄石上面堆砌成箱，構築而成。
通常，內灣都是沙地。

＜Ｔ型沉箱＞

＜矩形沉箱＞

詒貝

花鯽

水深6ｍ左右，就有黑鯛

黑鯛

花鯽

砂地

在棄石上，堆砌沉箱組合而成

棄石

棄石邊有花鯽。因為詒貝附著，黑鯛也會聚集而來

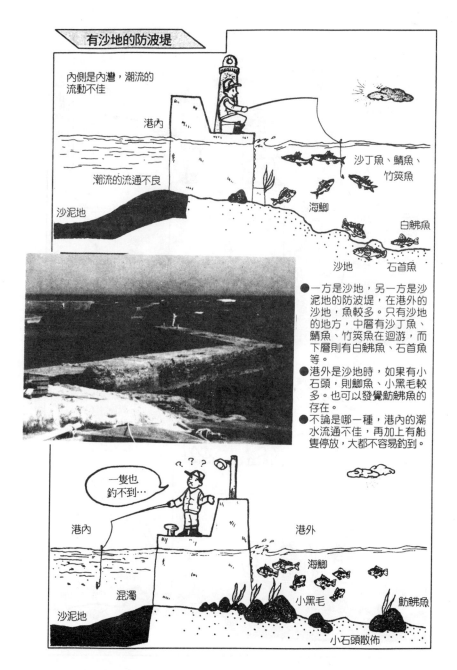

有沙地的防波堤

內側是內灣，潮流的流動不佳

港內

潮流的流通不良

沙泥地

沙丁魚、鯖魚、竹筴魚

海鯽

白鯡魚

沙地　石首魚

●一方是沙地，另一方是沙泥地的防波堤，在港外的沙地，魚較多。只有沙地的地方，中層有沙丁魚、鯖魚、竹筴魚在迴游，而下層則有白鯡魚、石首魚等。
●港外是沙地時，如果有小石頭，則鯽魚、小黑毛較多。也可以發覺魴鯡魚的存在。
●不論是哪一種，港內的潮水流通不佳，再加上有船隻停放，大都不容易釣到。

一隻也釣不到…

港內

港外

海鯽

混濁

小黑毛

沙泥地

魴鯡魚

小石頭散佈

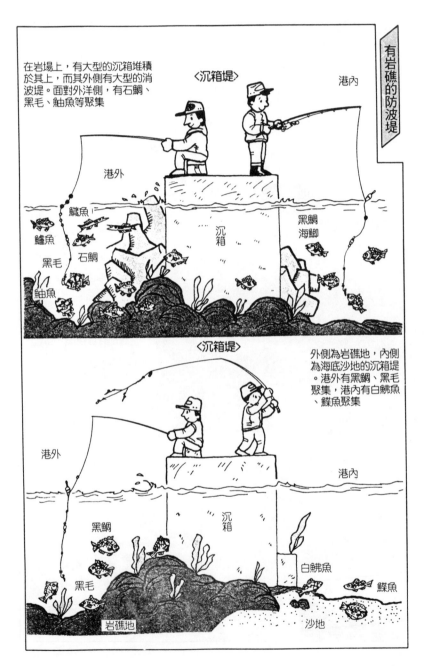

在岩場上，有大型的沉箱堆積於其上，而其外側有大型的消波堤。面對外洋側，有石鯛、黑毛、鮋魚等聚集

〈沉箱堤〉

港內

港外

�1魚

鱸魚

黑毛　石鯛

鮋魚

沉箱

黑鯛
海鯽

〈沉箱堤〉

外側為岩礁地，內側為海底沙地的沉箱堤。港外有黑鯛、黑毛聚集，港內有白鯡魚、鰈魚聚集

港外

港內

沉箱

黑鯛

黑毛

白鯡魚

鰈魚

岩礁地

沙地

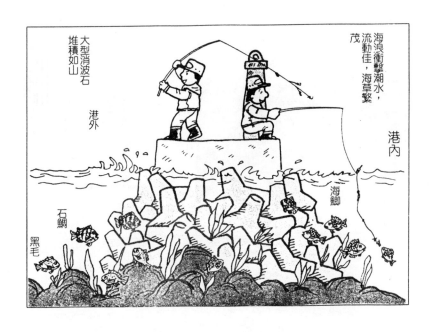

休假日時，防波堤處有人潮聚集

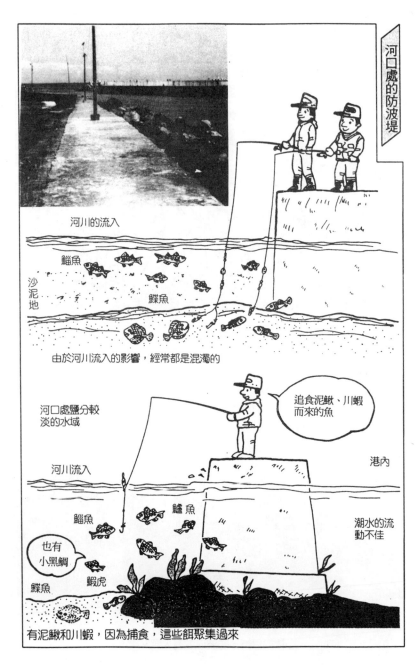

河口處的防波堤

河川的流入

鯔魚

沙泥地

鰈魚

由於河川流入的影響，經常都是混濁的

追食泥鰍、川蝦而來的魚

河口處鹽分較淡的水域

河川流入

港內

鯔魚

鱸魚

潮水的流動不佳

也有小黑鯛

鰈魚

鰕虎

有泥鰍和川蝦，因為捕食，這些餌聚集過來

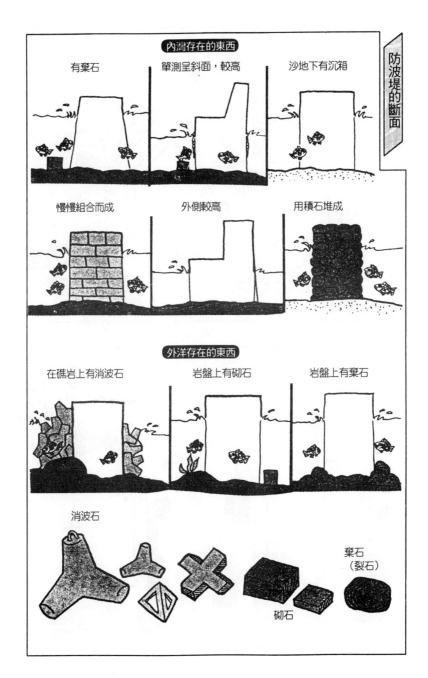

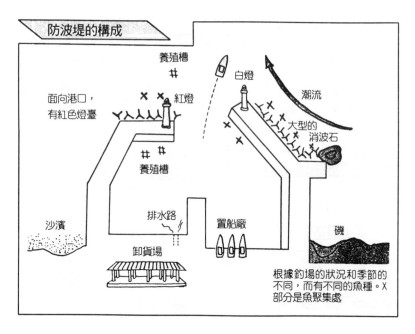

防波堤的構成

養殖槽
井

面向港口，
有紅色燈臺

紅燈

白燈

潮流

大型的
消波石

養殖槽
井 井

沙濱

排水路

置船廠

卸貨場

磯

根據釣場的狀況和季節的
不同，而有不同的魚種。X
部分是魚聚集處

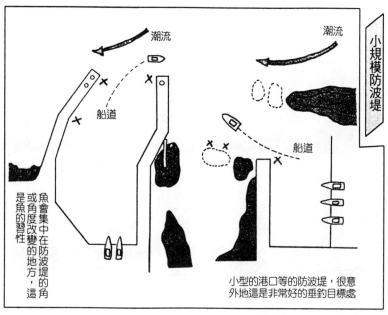

潮流

潮流

小規模防波堤

船道

船道

魚會集中在防波堤的角
或角度改變的地方，這
是魚的習性

小型的港口等的防波堤，很意
外地這是非常好的垂釣目標處

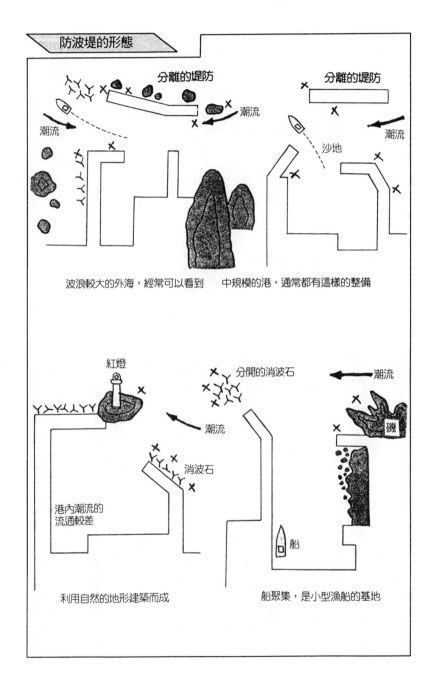

防波堤的形態

分離的堤防

分離的堤防

潮流

潮流

潮流

沙地

波浪較大的外海，經常可以看到

中規模的港，通常都有這樣的整備

紅燈

分開的消波石

潮流

潮流

磯

消波石

港內潮流的
流通較差

船

利用自然的地形建築而成

船聚集，是小型漁船的基地

建立出漁計劃

確立計劃

了解天氣預報和氣壓的配置

聽取海浪的高度

日曆
選擇大潮
或中潮

選擇釣場
○△防波堤

潮位表

預約魚餌
向漁具店預約

了解漲潮、退潮的時間，以及潮位

住處的預約

考慮第二候補地

危險
禁止進入

準備釣具

取得情報

從冷藏箱乃至小東西

運動新聞或
有關釣魚的
報紙

● 確認計劃，進行愉快的垂釣…要取得各種情報，這對於垂釣而言，非常重要。不只會左右垂釣的成果，這也是享受垂釣之樂的方法。

垂釣會受到天候的影響。在離開陸地的防波堤進行垂釣。天氣不好時，會無法進行。要確定計劃，確認氣象條件和天氣預報。

在哪裡 今天，要到哪個防波堤去。要收集情報，接受朋友的建議。檢討各個垂釣場所。會因季節、場所的不同，而影響垂釣成果。

做甚麼 最初，必須決定對象魚。潮流的流動會影響垂釣魚的種類。中潮至大潮時期，潮流動盪的時期，在防波堤垂釣的成果較佳。

釣法 根據垂釣的對象魚的不同，來決定要採用浮標釣或投釣。準備的道具和釣組就會不同。

餌、誘餌 可以在鮮魚店買到魚肉，用來當魚餌。在任何釣魚店，都可以找到撈網。還有，必須事先預約沙蠶等生鮮的魚餌。

防波堤釣入門 —— 26

潮水的動態

從退潮到漲潮,從漲潮到退潮,潮水在移動的時候,比較容易釣到魚。海面升高時,為漲潮。反之,為退潮。在這之間,海面的差即潮差。

潮水的運動較活躍時,是防波堤釣最佳的時期。

漲潮

退潮、漲潮之差=潮差

退潮

海　流

要充分了解有關於寒流系魚和暖流系魚的資料,要了解今天所釣的魚是何種魚

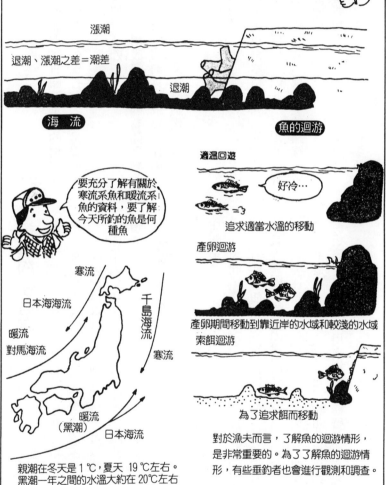

寒流

日本海海流

千島海流

暖流
對馬海流

寒流

暖流
(黑潮)

日本海流

親潮在冬天是 1℃,夏天 19℃左右。
黑潮一年之間的水溫大約在 20℃左右

魚的迴游

適溫回遊

好冷…

追求適當水溫的移動

產卵迴游

產卵期間移動到靠近岸的水域和較淺的水域

索餌迴游

為了追求餌而移動

對於漁夫而言,了解魚的迴游情形,是非常重要的。為了了解魚的迴游情形,有些垂釣者也會進行觀測和調查。

⊙ 取得情報

最近，很容易就能取得有關於垂釣的情報。

要了解情報，可以到釣具行去打聽，這是提高垂釣成果的捷徑。

因此，務必要取得有關情報。

同時，可以充分利用設在各地的有關垂釣的電話服務。也可以向附近的釣具店或釣魚住處，取得詳細的釣況。甚至可以參考運動報章雜誌中，有關垂釣的近況。

⊙ 了解交通狀況

假日期間，海邊尤以海水浴場，人潮洶湧，經常會出現交通擁擠的情形。因此，必須要了解交通情報，錯開回家的時間，或是更改路線，避開會阻塞的時段、路段。

有時候，要利用火車或巴士。這時候，必須確認時刻表，以及下車以後，到達釣場所需要的時間。以便確認可以趕上潮水的時刻。

⊙ 預約住宿處

帶著家人一起去垂釣時，住在當地會比較輕鬆。垂釣時，可以住在民宿或國民住宿場所。

在各地區會有民宿的介紹所，可以預約。暑假或年末年初，都是住宿的旺季。因此，要盡早預約。

⊙ 取得魚餌

有些釣場不方便取得魚餌。離釣具店或魚餌店較遠。

因此，必須在垂釣之前，就準備好魚餌。

有些魚餌不是釣具行常備的。例如，有時候沙蠶等會因天候等因素而買不到。

也要注意保管魚餌的問題。要把魚餌保存在最佳狀態，不可以大意。自己也可以抓到螃蟹、海蛆等。海蛆可以用網網到，螃蟹只要拿起石頭來，就可以抓到。

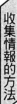

到釣場附近的釣具店詢問

可以在釣具店詢問有關在何處、有什麼、有多少的情報。

釣貝店

在垂釣處的住宿地方,利用電話諮詢服務了解近況

今天要釣甚麼樣的魚?

港

只相差一點點的時間,就會造成垂釣成果的差異。所以不要耽誤潮水的時間。

巴士0分鐘
走路0分鐘

確認交通狀況

確認運動報紙上的情報

在運動報紙上的釣魚欄,有各種垂釣情報。例如鱸魚有○條、魚餌釣、擬餌釣等。

取得魚餌

釣貝店

沙蠶等的預約

魚餌等的預約

可以自己用網取得螃蟹、海蛆

只要拿起石頭,就可以找得到螃蟹

預約住宿處

可以事先利用民宿公會預約。逢住宿旺季時,要提早預約。

利用國民住宿場所

非常便利

可以利用全國各地的國民住宿場所。不過,必須要預約。至少要在1週以前就預約。

夜釣的心得

●從夏天到秋天，可以享受夜釣的樂趣⋯夜釣可以釣到大型魚。只要稍微注意，就可以享受羅曼蒂克的垂釣。

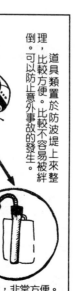

套在頭上的探照燈

雙手可以活動，非常方便

為了預防夜露，要穿長袖

為了避免打滑，要穿長統靴。穿拖鞋非常危險。

軟管的手電筒

理，比較方便。比較不容易被絆倒。可以防止意外事故的發生。

道具類置於防波堤上來整

這種手電筒在掛魚餌時，非常方便。

從夏天到秋天，在防波堤上夜釣的人非常多。一邊眺望星空，一邊進行夜釣，別有一番獨特的情趣。可以品嘗一下這種羅曼蒂克的垂釣。有些魚是夜行性的，在晚上會比水溫較高的白天更容易釣。

有些人會嘗試想要夜釣，所以在此列舉出夜釣的心得：

① 有大風大浪的日子，不要去防波堤垂釣。

② 要遵守釣魚的時間，要在預定的時刻收竿（從日落前到10點鐘左右，之後就不吃了）。

③ 天還亮時，就到釣魚場去探勘。

夜釣經常會釣到鰻鯰等毒魚。這是一種危險的魚，要注意不要被刺到。

夜釣的注意事項

要夜釣之前，在天還亮的時候，就要先觀察釣場。

調查風向、波浪的大小、潮流的方向

為了避免母線纏根，必須注意海藻浮游的狀態

根據電線竿的高度、垂釣座位的位置，確認垂釣目標處的場地

淺水處的確認

探測到達垂釣目標處的距離，和隱藏根處的狀態

夜釣時，照明器具是必需品。使用便利，不需要使用雙手的照明器具。不需要握著探照燈，就可以用雙手來投釣。掛餌時，可以使用軟管手電筒。

浮標方面，也可以事先準備好採取誘餌釣時要用到的小型電氣浮標，以及投釣時要用到的大型電氣浮標。

對象魚是以夜行性的魚為主。通常，是竹筴魚、鯖魚、鯛魚、血色鯛，或是中型的黑鯛、黑毛。投釣時，則針對石首魚、雞魚、鱸魚為主，以及鱸鰻等。

夜釣時，必須穿上長袖襯衫。以防止夜露的侵襲、蚊蟲的叮咬。

夜釣時，時間一轉眼就過去了，所以收竿的時間不宜遲。

夜釣時，意想不到的，很可能會釣到大型的魚。因此，要使用較粗的子線。在天還亮的時候，就要確認垂釣的目標處。

站在消波石上垂釣，非常危險。絕對不要到會被浪打到的地方去垂釣。

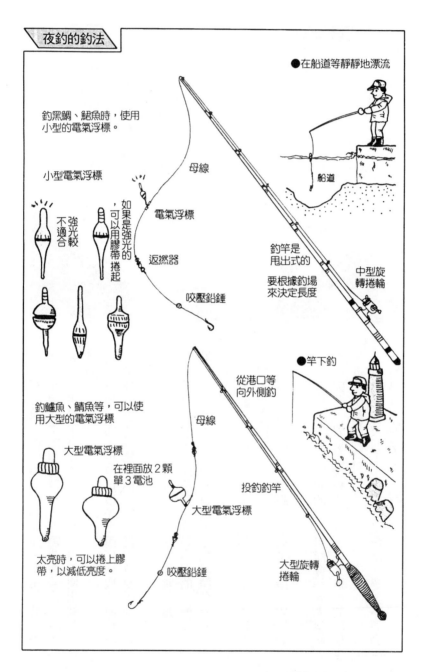

夜釣的釣法

●在船道等靜靜地漂流

釣黑鯛、鱸魚時,使用
小型的電氣浮標。

小型電氣浮標

強光較
不適合

如果是強光的
,可以用膠帶
捲起

船道

母線

電氣浮標

返撚器

咬壓鉛錘

釣竿是
甩出式的

要根據釣場
來決定長度

中型旋
轉捲輪

●竿下釣

釣鱸魚、鯖魚等,可以使
用大型的電氣浮標

大型電氣浮標

在裡面放2顆
單3電池

太亮時,可以捲上膠
帶,以減低亮度。

從港口等
向外側釣

母線

投釣釣竿

大型電氣浮標

咬壓鉛錘

大型旋轉
捲輪

第 2 章

具有預備知識

防波堤的垂釣目標處

50～80m深的海面，也是魚容易上鉤的地方

竿下的海底斜坡處，也經常有魚上鉤

沙地

消波石

在棄石旁邊，可以釣到小魚

棄石

海底斜坡

消波石附近，是魚棲息的家

在港內也會有魚進入

港內

在甚麼地方可以釣到甚麼？

●探測防波堤周邊的垂釣目標處…即使是相同的防波堤，也會因為是否有沙地、岩礁、消波石、棄石等，而有不同的魚聚集。

防波堤釣的魚種非常豐富。根據場所的不同，棲息的魚種也不一樣。因為防波堤附近的岩礁或沙地的不同，魚種也會改變。

因此，要充分了解防波堤的型態來選擇對象魚。外海的岩礁處的防波堤，會釣到石鯛。而且，也可以有機會釣到黑毛、黑鯛等。在內灣沙地的防波堤，一般可以釣到鯛魚和蝦虎。

從上層至中層處，可以採用浮標釣。至於底部，則採用投釣。

一年之中，在防波堤附近迴游或棲息的魚類，會因季節而改變。

以下的圖顯示出防波堤的垂釣目標處，請牢牢記住。此外，要充分了解各對象魚的習性，它會左右垂釣成績。

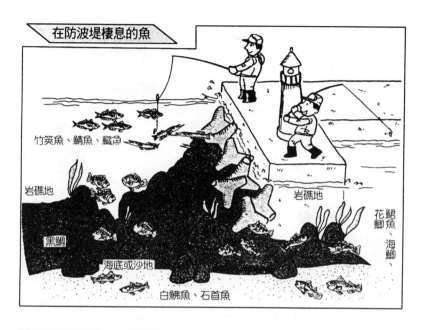

在防波堤棲息的魚

竹筴魚、鯖魚、鹹魚

岩礁地

岩礁地

黑鯛

鯝魚、海鯽、花鯽

海底或沙地

白鮴魚、石首魚

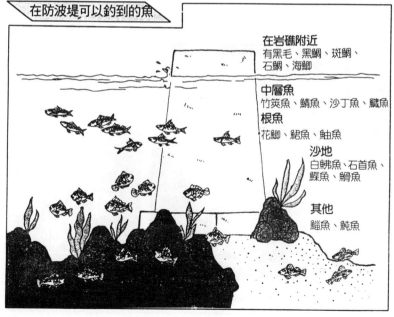

在防波堤可以釣到的魚

在岩礁附近
有黑毛、黑鯛、斑鯛、
石鯛、海鯽

中層魚
竹筴魚、鯖魚、沙丁魚、鹹魚

根魚
花鯽、鯝魚、鮋魚

沙地
白鮴魚、石首魚、
鰈魚、鱚魚

其他
鯔魚、魨魚

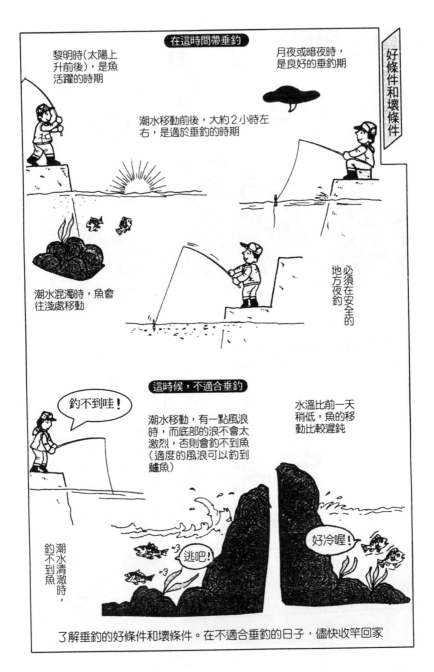

食餌法

在適水溫幾度時，會喜歡何種的上、中、底用層，魚種喜食餌的魚、餌、採底層。然而有所不同，因魚用的習性必須有要了解釣對象。然後，採用適合的垂釣法。

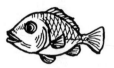

充分了解魚的習性，就可以有良好的釣技。

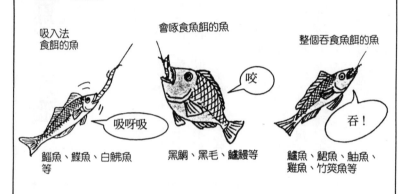

吸入法
食餌的魚

吸呀吸

鯔魚、鰈魚、白鮄魚等

會啄食魚餌的魚

咬

黑鯛、黑毛、鱸鰻等

整個吞食魚餌的魚

吞！

鱸魚、鮋魚、鮋魚、雞魚、竹筴魚等

晝眠魚	夜眠魚	隨時睡眠魚
鱸鰻	石鯛	沙丁魚
鰈魚	黑毛	竹筴魚
比目魚	斑鯛	斑紋竹筴魚

要配合各種魚類的行動和時間來垂釣

關於氣象、潮水、水溫

⊙ 氣象條件

氣象對於垂釣會有很大的影響。

到達釣場以後，風向很可能會使垂釣行動失利。因此，必須要細心地注意氣象的變化。關於風向的改變，會影響到魚吃餌的情形。在海上，風浪洶湧，底部的浪較激烈時，很可能會釣不到白魮魚等。但是，鱸魚等很可能會活躍。要充分了解這些變化，才會有很好的釣績。

關於天候，從西邊開始改變。出漁之前，要從電視等收看天氣預報和天氣圖。尤其要從預報上參考波浪的高度。波浪的高度在一～二公尺，這是最適當的。超過三公尺以上，很可能就釣不到了。

暴風雨來臨的日子，在防波堤垂釣時，幾乎沒有可以躲避風浪的地方，所以最好不要垂釣。

● 垂釣時，要先充分了解自然條件⋯關於氣象、潮水的活動、水溫，這都是垂釣時，必須了解的知識。

⊙ 潮水

海釣時，不可以忽視潮水的變化。正所謂「魚隨潮水而出現」。

潮汐 依據月亮的引力，而造成月亮的滿潮與退潮。一天之中，大約有二次，以十二個小時為週期，而反覆出現的現象。一般而言，在滿潮時、退潮時前後，二個小時左右，是最佳的垂釣期。

潮水週期 大約十五天為一週期，形成潮位差的變化。可以從潮位表中，觀察是否有○望（滿月）、● 朔（新月）的記號。了解潮水水位的動靜。

◗ 上弦、◖ 下弦時，水位差較小。因此，潮水幾乎沒有移動。一年之中，春、秋二季的十五號左右，是大潮。其潮差最大。

關於潮水的漲退，參考潮水表和年曆，就可

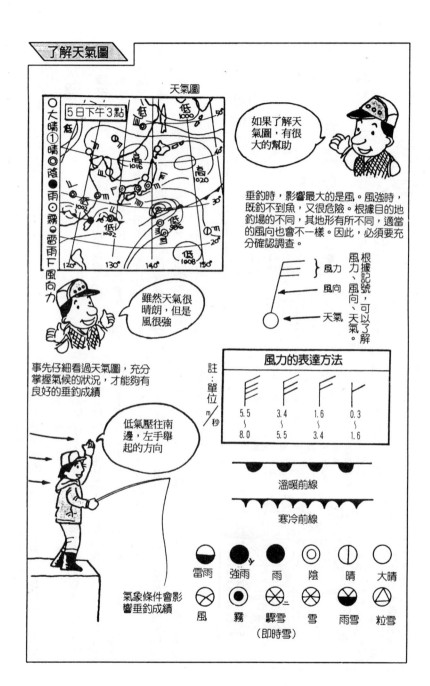

以充分了解。

⊙ 水溫

隨著潮流、風向的不同，水溫也會改變。

潮水的溫度，依據各縣市的水產試驗所發表的潮溫，就可以了解了。如果水溫比前一天稍微高一些，很可能吃餌的情形會稍微改善。反之，如果降低，可能不會馬上有上鉤的情形。對於魚而言，水溫改變一度，和在陸地上生活的我們比起來，是好幾度的差別。在冬天垂釣時，關鍵就在於水溫了。

如果在十三度以下，幾乎看不到小魚。因為浮游生物少，而且潮水比較清澈時，幾乎釣不到魚。水溫在一天之中，早晚的變化也很大。海面為〇‧五度C，而海岸只有一度C左右。

最高的水溫出現在午後二～五時，最低則在凌晨四～八時。相較之下，水溫的升降要比平常的氣溫慢二個小時左右。

潮水的知識

大潮…當月球、地球、太陽呈一直線時

月球　地球　太陽

小潮…月球、太陽呈90度的時候

月球

地球　太陽

潮水的升降和月亮、太陽的引力，有密切的關係

潮水的漲退之差
- ●在太平洋側 1～1.5m
- ●在日本海側 2～3m

明天的日曆

9月27日（日）中潮

舊曆　8月5日　芝浦的潮水

漲潮	7.39	退潮	0.47
	18.30		13.09

東京〔日出 5.32　月出 9.32　日沒17.32　月沒19.32〕

月齡　4.0

潮水的週期

25日‧中潮

日	26	27	28	29	30	1	2
潮	中	中	中	小	小	小	長

潮溫和潮色

磯	海面		
島鳥居濱	26.4度	稍微混濁	
宅海岸谷兵田	23.0度	混濁	
三天三金谷白小手 京濱下			
崎崎濱谷山原子	23.2度	稍微混濁	
東三相金館大鵄	25.5度	清澈	

海況速報福島市水產試驗場

近海海況圖

（數字是水溫）

潮位表和海況圖，對於垂釣而言，都有很大的幫助。

如果能夠了解潮位表和海況圖，更能，則垂釣時，夠得心應手

潮時的潮位表

在伊豆諸島的南部，溫度急遽上升。三宅島和八丈島比往年的水溫略高。大島近海到外房，是 17 ～ 18 度左右，比往年稍低

靜岡海況圖
61.5.28

千葉海況圖
61.5.28

茨城海況圖 61.5.23～29

靜岡海況圖
61.5.21

千葉海況圖
61.5.21

茨城海況圖 61.5.16～22

了解地形、海圖

×符號為
垂釣重點

鯛魚會聚集在
這垂釣重點處

鱸魚會在這
附近迴游

鱸魚會到這
垂釣重點來

潮流

潮流

漂白

暗礁

沙地

沙地

深

有暗礁的地方，海面
上有如被漂白一般（
出現白色的泡沫）。
這就是垂釣重點。

●了解海底的狀態：海是魚兒們棲息的家。當然，各種
魚類都有其棲息場所，以及經過的地點。根據魚的習性
，去尋找其出沒的地方。如此一來，在垂釣成績上，有
很大的差別。

了解防波堤周邊的地形，可以作為垂釣的參
考。如果是在沙地，可以釣到白鰤魚、石首
魚。

在岩礁地區，可以釣到黑毛和鮋魚。

可以採用投釣。

可以在書店買得到海圖

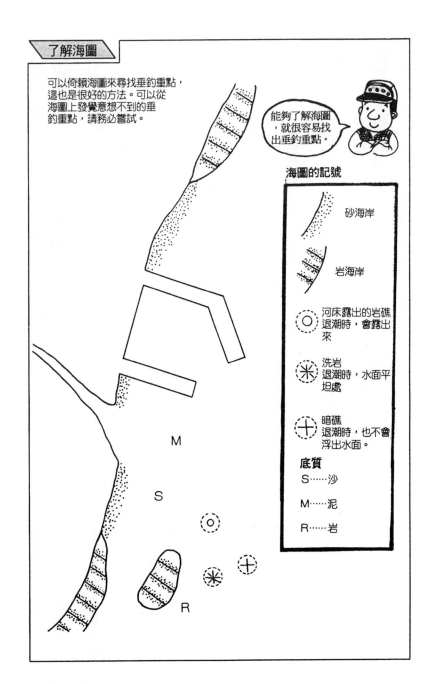

了解海圖

可以倚賴海圖來尋找垂釣重點，這也是很好的方法。可以從海圖上發覺意想不到的垂釣重點，請務必嘗試。

能夠了解海圖，就很容易找出垂釣重點。

海圖的記號

砂海岸

岩海岸

河床露出的岩礁
退潮時，會露出來

洗岩
退潮時，水面平坦處

暗礁
退潮時，也不會浮出水面。

底質

S……沙

M……泥

R……岩

服裝、裝備和攜帶物品

◎服裝

穿著簡便的服裝進行防波堤垂釣，這是防波堤釣的特徵。一般而言，都是穿著輕便，可以靈活運動的服裝。不過，防波堤會在較高的地方，因此，所穿的鞋子必須要堅實。

上衣 有些防水的垂釣專用衣服。不過，即使不是專用的衣服也無妨。最好避免穿著會刺激魚類的紅色、黃色的衣服。

褲子 市面上也售有垂釣專用的，具有伸縮性的長褲。可是，這種材料容易被魚鉤鉤住，所以要儘量避免。

背心 最好有許多口袋，可以裝一些小東西。垂釣專用的背心，使用起來會很方便。

帽子 夏天時，採用帽沿較寬的草帽。冬天則採用毛線帽子，或是滑雪用的帽子，也會很適合。

●穿著輕便的服裝，進行防波堤釣…不論服裝或裝備，與其他的垂釣比起來，比較輕便。不過，由於站的地方較高，所穿的鞋子必須要堅實。

◎攜帶物品

釣竿 準備溪流釣竿或中小型魚用的甩出釣竿、投竿（四‧五公尺左右）一、二根。

捲輪 旋轉捲輪中，有大型至小型者。準備中型者就可以。

撈網 站在較高的位置垂釣黑鯛、黑毛等時，採用帶柄的撈網較方便。

冷藏箱 攜帶用的冷藏箱。使用中型、輕便、堅實的即可。可以放入冰塊。

網袋 為了讓釣上來的魚存活，而用的器具。

誘餌容器 採用誘餌釣時，除了要準備誘餌容器之外，也不要忘了準備一支湯勺。

腰包 這是位在腰部的包包。可以放一些小東西，非常方便。

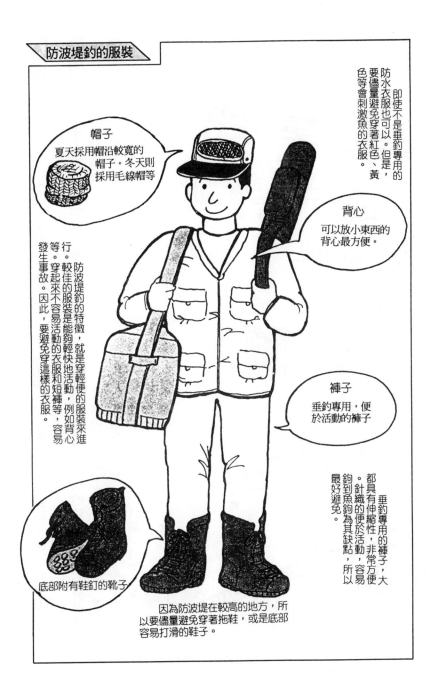

防波堤釣的服裝

即使不是垂釣專用的防水衣服也可以。但是，要儘量避免穿著紅色、黃色等會刺激魚的衣服。

帽子
夏天採用帽沿較寬的帽子。冬天則採用毛線帽等

背心
可以放小東西的背心最方便。

防波堤釣的特徵，就是穿輕便的服裝來進行。較佳的服裝是能夠輕快地活動的衣服，例如背心等。穿起來不容易活動的衣服和短褲等，容易發生事故。因此，要避免穿這樣的衣服。

褲子
垂釣專用，便於活動的褲子

垂釣專用的褲子，大都具有伸縮性，非常方便。針織的便於活動，容易鉤到魚鉤為其缺點，所以最好避免。

底部附有鞋釘的靴子

因為防波堤在較高的地方，所以要儘量避免穿著拖鞋，或是底部容易打滑的鞋子。

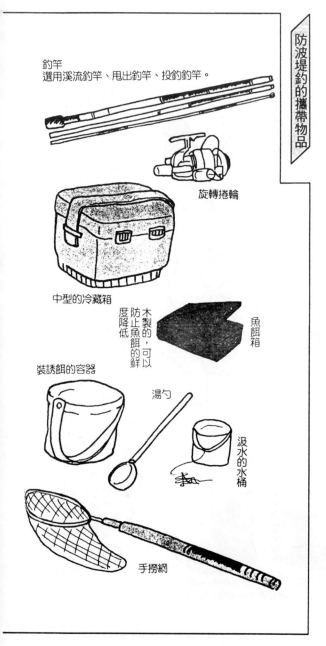

釣竿
選用溪流釣竿、甩出釣竿、投釣釣竿。

旋轉捲輪

中型的冷藏箱

魚餌箱

木製的，可以
防止魚餌的鮮
度降低

裝誘餌的容器

湯勺

汲水的水桶

手撈網

釣具包 可以裝一些小東西、預備好的釣組，乃至點心等，都可以隨身攜帶。

偏光眼鏡 在早上進行浮標釣，或進行垂釣重點的探測時，能夠發揮效用。

毛巾 不只可以擦手，甚至可以用來壓魚，所以不要忘了準備。

雨具 天候可能會有急遽的改變。為了安心起見，請務必準備。

瞬間接著劑 對於導線的修補等，能夠發揮效用。其他如防蟲的噴劑等，也很方便。汲水時，就需要使用繩子。在非常時期時，也會用到。塑膠袋最好是帶回去處理，以避免發生公害。

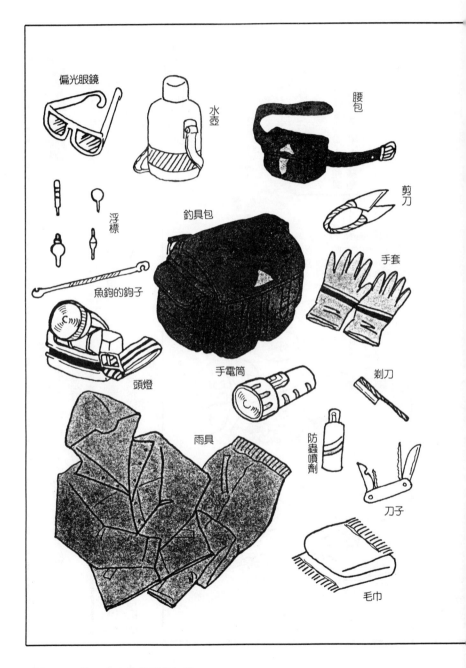

偏光眼鏡

水壺

腰包

浮標

釣具包

剪刀

手套

魚鉤的鉤子

剃刀

頭燈

手電筒

雨具

防蟲噴劑

刀子

毛巾

釣場的禮儀

眾所周知，到了防波堤的入口或釣場時，都會看到「敬告各位釣魚者」的標示。要遵守禮儀，享受垂釣之樂。

●享受垂釣之樂…

遵守垂釣的規矩，就能夠享受一天的垂釣之樂。垂釣的人必須遵守基本的禮儀。

不要把車開進岸壁或防波堤、港內等，以免造成漁業從事人員的麻煩。因此，要檢討自己的行動。

「敬告各位釣魚者」

請勿採集鮑魚、蠑螺等
請勿採取海帶、海藻類
等海草

禁止捕捉鮑魚、蠑螺、海藻等的採集。如果豎立這樣的標誌，必須要遵守。

拋投魚鉤之前，必須往後看，看看是否有人，然後再進行。如果鉤到東西，無法取下魚鉤，就要用鉗子剪斷。

拋

好痛！

挖掘魚餌之後，不要忘了後續動作

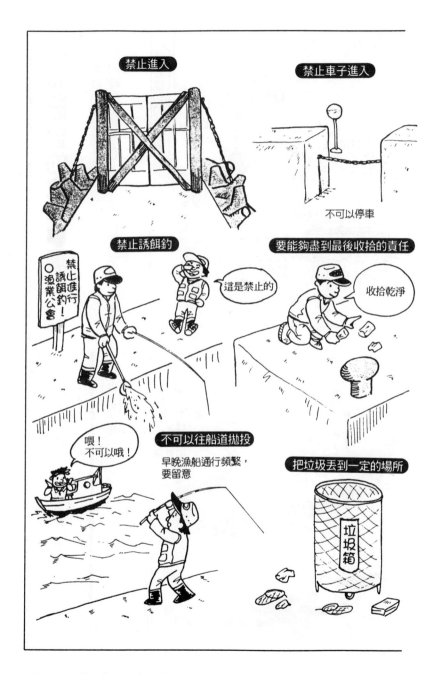

防波堤釣的注意事項

著陸防波堤時，要留意所站的地方。享受垂釣的同時，也要小心。要注意的地方，如下圖所示。

● 絕不可以粗心…在防波堤，例如沉箱或水泥的接續地方，或是有段差處、波浪侵襲處，會有海草附著，所以不可以大意。

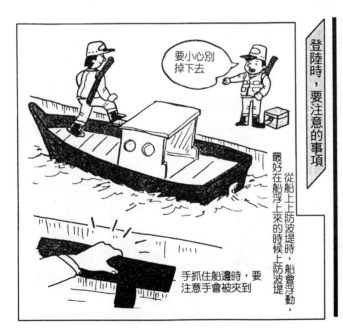

防波堤釣的注意事項

有繩子的地方，不要被絆倒！

要注意有海草類的地方

濕的地方會有海草附著，所以很容易打滑，要充分留意。

登陸時，要注意的事項

要小心別掉下去

從船上上防波堤時，船會浮動，最好在船浮上來的時候上防波堤

手抓住船邊時，要注意手會被夾到

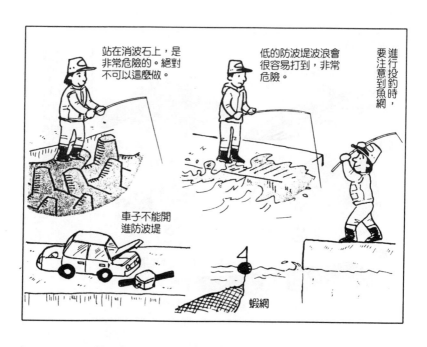

站在消波石上，是非常危險的。絕對不可以這麼做。

低的防波堤波浪會很容易打到，非常危險。

進行投釣時，要注意到魚網。

車子不能開進防波堤

蝦網

掉落海中時

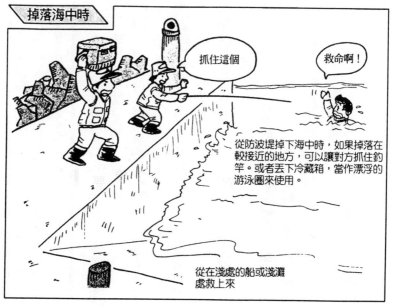

抓住這個

救命啊！

從防波堤掉下海中時，如果掉落在較接近的地方，可以讓對方抓住釣竿。或者丟下冷藏箱，當作漂浮的游泳圈來使用。

從在淺處的船或淺灘處救上來

要注意毒魚

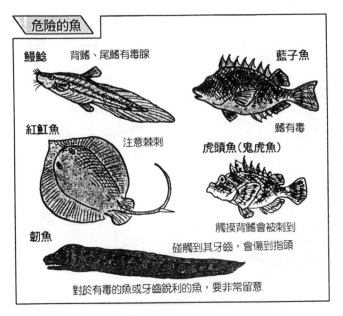

危險的魚

鰻鯰　背鰭、尾鰭有毒腺

藍子魚

鰭有毒

紅魟魚　注意棘刺

虎頭魚（鬼虎魚）

觸摸背鰭會被刺到

韌魚

碰觸到其牙齒，會傷到指頭

對於有毒的或牙齒銳利的魚，要非常留意

●不要馬上碰觸…釣到未曾見過的魚，要注意！如果旁邊有垂釣的人，可以詢問以後，馬上確認。如果是毒魚，則馬上切斷子線，丟入海中。

看到未曾見過的魚時，要非常小心。有的有毒，甚至牙齒非常銳利、危險。

鰻鯰　夜釣時，經常會釣到。背鰭、胸鰭有毒腺。

藍子魚　在岩礁地區，經常會釣到。這是非常有力氣的魚，其鰭有毒腺。

紅魟魚　在沙地處垂釣時，置竿會釣到。其尾部有刺，要小心。

虎頭魚　出現在岩礁地區。不要碰觸其背鰭。

韌魚　在岩礁地區投入魚餌，經常會釣到。雖然沒有毒腺，但是牙齒非常銳利，所以要非常注意。這時候，要剪斷子線。

除此之外，也有一些不受歡迎的魚，例如鯊魚、河豚等。

防波堤釣的用具

垂釣的「六物」

垂釣時，要使用釣竿、釣線、浮標、鉛錘、魚鉤、魚餌。自古以來，這六件東西被稱為「垂釣的六物」，這是基本的垂釣道具。

「垂釣六物未齊備，就釣不到魚」。

這六件東西非常重要，一件都不可以忘掉。在出漁之前，要充分檢查。

釣竿 這是垂釣道具中，最重要的道具之一。配合垂釣的方法，選用釣竿做準備。釣竿的前端容易折斷，所以攜帶時，要特別留意。一般而言，釣竿有竹製、玻璃纖維、碳纖維、硼鋼等材質。

釣線 依據各種不同的使用場所（部分），而採用不同的粗細釣線。

有較硬的線，也有較軟的線。硬的釣線的材質是聚酯。軟的釣線是尼龍製的。

浮標 浮標具有使魚餌能夠保持在一定的魚

棚（魚的迴游層），讓垂釣者知道魚上鉤（魚吃魚餌的瞬間之魚訊）的功用。浮標不可以過大，必須配合目的，採用適合的目標。這是重點。浮標有木製的、保麗龍製品，甚至採用桐樹製成的。

鉛錘 儘可能採用小型鉛錘。如此一來，魚餌就會比較接近自然狀態，魚就會來吃。鉛錘是採用鉛製成的。

魚鉤 必須配合魚的口的形狀和吃餌的習性等，來選用魚鉤。魚鉤的種類很多。其前端越尖，容易鉤到魚。請各位要牢記。通常都是採用高碳鋼製成的魚鉤。

魚餌 魚餌的種類非常多。根據對象魚、季節、釣場的不同，而選用適當的魚餌。此外，也有萬能魚餌或輸入的魚餌，必須作確實的判斷再使用。

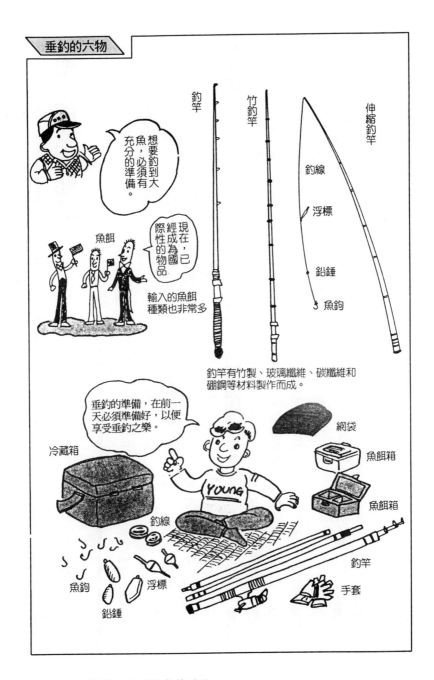

釣竿

竹釣竿

伸縮釣竿

想要釣到大魚，必須有充分的準備。

現在，已經成為國際性的物品

魚餌

輸入的魚餌種類也非常多

釣線

浮標

鉛錘

魚鉤

釣竿有竹製、玻璃纖維、碳纖維和硼鋼等材料製作而成。

垂釣的準備，在前一天必須準備好，以便享受垂釣之樂。

網袋

冷藏箱

魚餌箱

魚餌箱

釣線

釣竿

魚鉤

浮標

鉛錘

手套

釣竿的基本知識

垂釣的道具中，以釣竿為中心。釣竿是手的延伸，必須要能夠自由地使用。

在防波堤垂釣時，要選擇配合垂釣魚的釣竿。釣竿的種類非常多，在防波堤釣中，一般採用溪流釣竿、中小型用的甩出釣竿，或是投釣釣竿即可。

溪流釣竿 只要有四・五公尺左右的即可。會釣到小黑毛、海鯽、鱵魚。採用浮標釣的時候，在岸壁可以釣到竹筴魚、鯖魚、沙丁魚等。此外，也可以採用漂浮釣。

甩出釣竿 採用四・五～五・四公尺，附有中型旋轉捲輪，並採用母線三～五號。其使用範圍非常廣。

投釣釣竿 可以配上四～五個導環。釣竿的前端較硬，可以拋投至遠處。在防波堤垂釣，可以釣

● 選擇適合自己的釣竿…進行防波堤釣時，只要選用溪流釣竿、中・小型用的甩出釣竿、投釣釣竿，就能夠應付魚類。

到遠處的白鱚魚、石首魚。在夜間採用電氣浮標，可以釣到鱸魚。

釣竿的調子 釣竿的彎曲狀態，一般可以分成八：二調子（尖調子）、七：三調子、六：四調子（胴調子）等。

釣竿的材質 現在所使用的碳纖維製品，會比玻璃纖維製品的還多。而且，也不斷推出新的素材。碳纖維製品和玻璃纖維製品相比之下，彈力較好，魚比較容易上鉤。有此優點，只是價錢稍微貴了一些。

購買釣竿時，要選用有售後服務的店面來購買。甩出的釣竿等，一不留意，釣竿的前端就會很容易損壞，因此要特別注意。

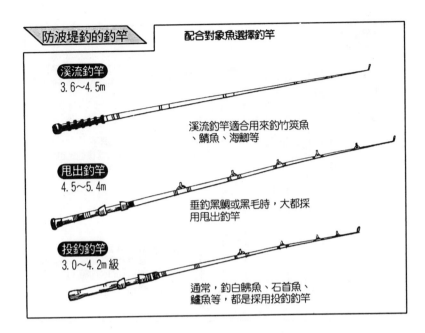

防波堤釣的釣竿 配合對象魚選擇釣竿

溪流釣竿
3.6~4.5m

溪流釣竿適合用來釣竹筴魚
、鯖魚、海鯽等

甩出釣竿
4.5~5.4m

垂釣黑鯛或黑毛時,大都採
用甩出釣竿

投釣釣竿
3.0~4.2m級

通常,釣白鱚魚、石首魚、
鱸魚等,都是採用投釣釣竿

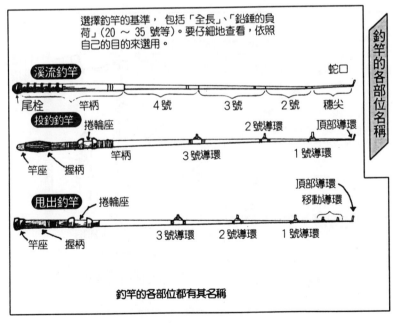

選擇釣竿的基準, 包括「全長」、「鉛錘的負
荷」(20 ~ 35 號等)。要仔細地查看,依照
自己的目的來選用。

<div style="writing-mode: vertical-rl;">釣竿的各部位名稱</div>

溪流釣竿 蛇口

尾栓　竿柄　4 號　3 號　2 號　穗尖

投釣釣竿　捲輪座　　　　2 號導環　頂部導環
竿柄　　3 號導環　1 號導環
竿座　握柄

甩出釣竿　捲輪座　　　　頂部導環
移動導環
竿座　握柄　3 號導環　2 號導環　1 號導環

釣竿的各部位都有其名稱

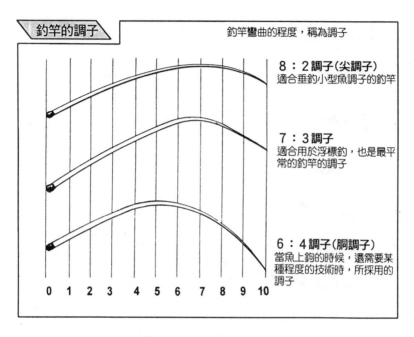

釣竿彎曲的程度,稱為調子

8:2調子(尖調子)
適合垂釣小型魚調子的釣竿

7:3調子
適合用於浮標釣,也是最平常的釣竿的調子

0 1 2 3 4 5 6 7 8 9 10

6:4調子(胴調子)
當魚上鉤的時候,還需要某種程度的技術時,所採用的調子

注意事項

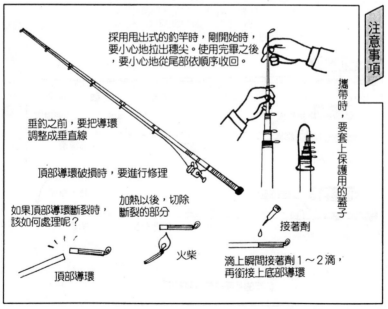

採用甩出式的釣竿時,剛開始時,要小心地拉出穗尖。使用完畢之後,要小心地從尾部依順序收回。

垂釣之前,要把導環調整成垂直線

頂部導環破損時,要進行修理

如果頂部導環斷裂時,該如何處理呢?

加熱以後,切除斷裂的部分

頂部導環

火柴

攜帶時,要套上保護用的蓋子

接著劑

滴上瞬間接著劑1~2滴,再銜接上底部導環

防波堤垂釣入門 —— 58

甩出釣竿
可以採用浮標釣、漂浮釣、誘餌釣等釣法

溪流釣竿
可以採用浮標釣、漂浮釣等釣法

投釣釣竿
可以採用投釣、電氣浮標釣等釣法

甩出釣竿的對象魚

花鯽、糯鰻、海鯽、魟魚、魺魚、黑鯛、鯔魚、斑鰺、文鰩魚、斑鯛、鯔魚、血色鯛、黑毛、鯤魚等

溪流釣竿的對象魚

竹筴魚、沙丁魚、鯖魚、小黑鯛、蝦虎、鯤魚等

投釣釣竿的對象魚

章魚、雞魚、石首魚、鰈魚、鱚魚、鱸魚、文鰩魚、比目魚、血色鯛等

●小型的石垣鯛、石鯛，也可以採用甩出釣竿。配合對象魚，採用適當的釣竿和釣法

捲輪的基本知識

障礙物的前面是垂釣重點時，可以把釣組投入距離較遠的地方。這時候，就必須採用捲輪了。使用捲輪的長處，是能夠利用細的釣線釣到大型的魚。

捲輪的種類非常多。大致上，分成旋轉型捲輪，有固定式捲輪和迴轉式捲輪二大類。

在防波堤，旋轉捲輪使用的範圍最廣。釣黑毛或白鯸魚時，都是採用投釣配置旋轉捲輪。

目前的捲輪，都是採用新素材來製作，所以較輕。而且，經過防鏽加工處理，故障較少。

不過，如果線捲得過多，或是捲得不均勻，很可能就無法拋投出去了。因為不習慣的緣故，會疏於整理，而導致故障。使用後，必須收好，準備下一次垂釣來使用。

旋轉捲輪便於操作，進行遠投時，非常容易

●要充分了解捲輪……要充分了解捲輪的操作和結構。不僅止於防波堤垂釣，在任何垂釣方面，都是不可或缺的知識。

。這是其主要特徵。

垂釣黑鯛、黑毛等中型的魚，比起釣白鯸魚、石首魚等大型魚時，不需要拋投得太遠。

對於操作遮桿、剎住裝置，事先都要有正確的了解。操作起來會更加順利。

請參考下一頁的插圖並記住。

調整捲輪也非常重要。在開始垂釣之前，要調整好制動器。

使用捲輪完畢之後，用清水清洗為保養方法。然後，用乾布充分擦乾，再在旋轉部分加油。務必要加油，沒有油，會導致故障，不可以大意。

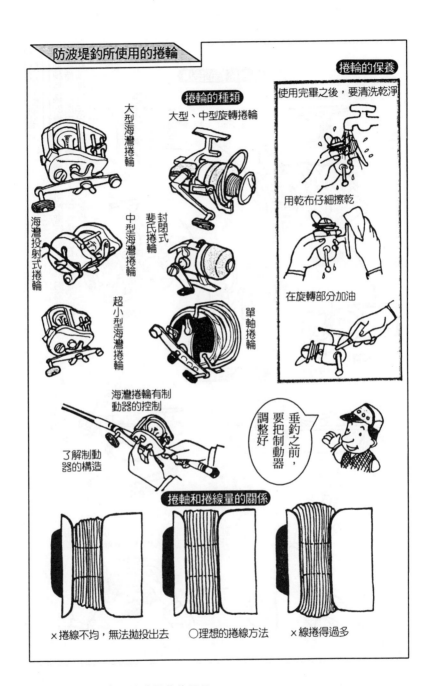

防波堤釣所使用的捲輪

捲輪的保養

捲輪的種類

使用完畢之後，要清洗乾淨

用乾布仔細擦乾

在旋轉部分加油

大型海灣捲輪

大型、中型旋轉捲輪

海灣投射式捲輪

封閉式斐氏捲輪

中型海灣捲輪

單軸捲輪

超小型海灣捲輪

海灣捲輪有制動器的控制

了解制動器的構造

垂釣之前，要把制動器調整好

捲軸和捲線量的關係

×捲線不均，無法拋投出去　　○理想的捲線方法　　×線捲得過多

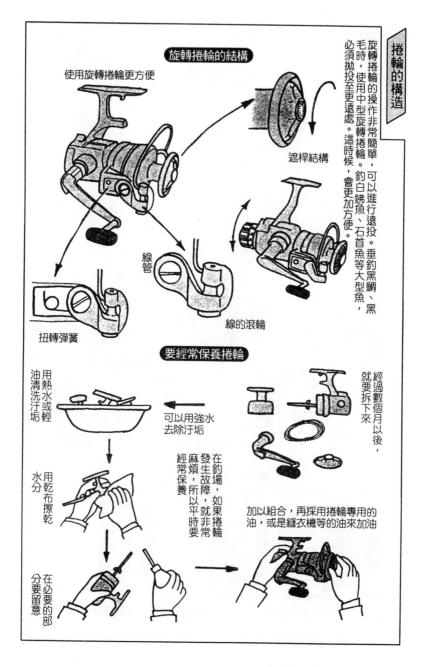

旋轉捲輪的操作非常簡單，可以進行遠投。垂釣黑鯛、黑毛時，使用中型旋轉捲輪。釣白鯡魚、石首魚等大型魚，必須拋投至更遠處。這時候，會更加方便。

旋轉捲輪的結構

使用旋轉捲輪更方便

遮桿結構

扭轉彈簧

線管

線的滾輪

要經常保養捲輪

經過數個月以後，就要拆下來

用熱水或輕油清洗汙垢

可以用強水去除汙垢

用乾布擦乾水分

在釣場，如果捲輪發生故障，就非常麻煩，所以平時要經常保養

在必要的部分要留意

加以組合，再採用捲輪專用的油，或是縫衣機等的油來加油

捲輪的操作

2. 用食指的指腹鉤住線

1. 用右手的中指和無名指來夾住捲輪的腳

3. 用左手扳起遮桿後，再舉竿

旋轉捲輪的操作

6. 轉動捲輪，捲緊鬆弛的線

5. 把遮桿放回原處

4. 竿子朝向垂釣的重點用出。當竿頭越過頭部的時候，放開食指

5. 變速桿由OFF轉到ON

3. 甩投釣竿

2. 用拇指壓住捲輪邊

1. 這種狀態是OFF

雙軸捲輪的操作

4. 著水的同時，用拇指停止旋轉捲輪

釣線的基本知識

力線

幹線

子線

子線

投釣用釣竿

伸縮釣竿

母線

前端線

子線

● 靈巧地使用釣線：使用釣線的方法，會使垂釣的成果產生很大的差異。要充分了解魚線的性質，配合對象魚和各種條件來使用。

有些人非常慎重地選用釣竿和捲輪，但是，卻不注重釣線。事實上，釣線在垂釣方面也是很重要的道具之一。最重要的是，母線和子線等，必須要使用適當的魚線。材質上，有尼龍和聚酯等材料。粗的有〇‧二～一五〇號。

一般而言，以〇‧八～十號較適用。其號數代表其標準直徑。不過，根據廠商的不同，多少會有一點差異，這一點要特別留意。

浮標釣不適合使用太硬的線。投釣時，如果使用太軟的釣線，很容易出現纏線等的缺點。

此外，魚線中也有紅色、黑色、黃色，乃至螢光的著色，色彩非常豐富。這些因素都可以考慮在內，而選用魚線。

優異的魚線條件如下：①伸縮性少、②粗細均勻、③不會捻線、④不沾水、⑤不會有捲性等等。

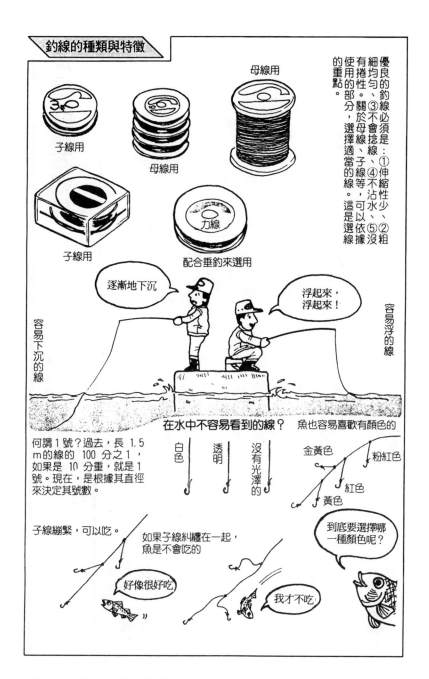

浮標的基本知識

有波浪的地方，比較容易看見。

球形浮標

直立式浮標

垂釣黑鯛、黑毛等，用途非常廣泛。

對釣小型魚而言，其感度超群。

串連下沉浮標

電氣浮標

在夜晚投釣時，最適合的浮標

●要了解浮標的特徵：利用浮標，可以很微妙地知道魚上鉤。如果無法取得微妙的平衡，就無法了解波浪的情形和水流的方向。甚至無法投入目的場所。

浮標是了解魚上鉤的情形，非常重要的道具。也具有把釣組運送到目的場所的作用。其種類繁多，形狀多樣化。材料有塑膠、桐木、白塞木、保麗龍、賽璐珞等。

利用浮標的重量，投入水中的位置，非常方便。在漂浮釣中，使用電子浮標，其大小各式各樣。甚至在進行擬餌釣時，利用浮標游走的聲音，引誘鱸魚追擊。

夜晚時分，使用電氣浮標，就可以了解浮標的位置，非常方便。利用浮標的重量，投入水中，可以釣到大型的魚。在漂浮釣中，使用電子浮標，其大小各式各樣。甚至在進行擬餌釣時，利用浮標游走的聲音，引誘鱸魚追擊。

在浮標釣中，使用小型的浮標。如此一來，可以悄悄地輕易釣到魚。

有各式各樣的浮標。在防波堤釣中，最低的限度是使用有浮力的球形浮標、感度佳的棒狀浮標。最好是大小都準備。

顏色方面，白天時分，紅色、黃色比較醒目。早晚時，青色比較容易看見的顏色。

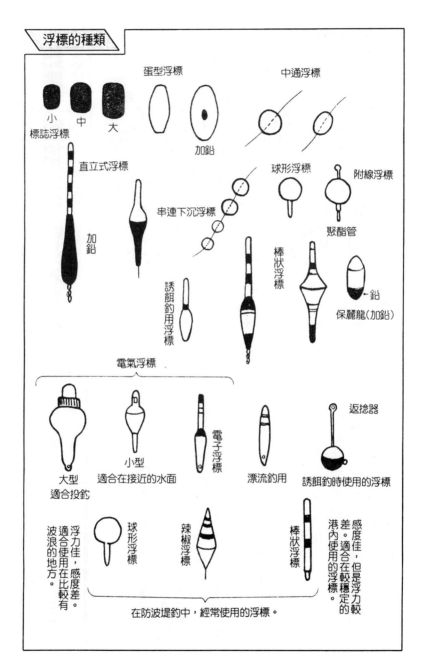

浮標的種類

標誌浮標　小　中　大

蛋型浮標

中通浮標

加鉛

直立式浮標

加鉛

串連下沉浮標

球形浮標

附線浮標

聚酯管

誘餌釣用浮標

棒狀浮標

←鉛

保麗龍（加鉛）

電氣浮標

大型
適合投釣

小型
適合在接近的水面

電子浮標

漂流釣用

返捻器

誘餌釣時使用的浮標

球形浮標

辣椒浮標

棒狀浮標

浮力佳，感度差，適合使用在比較有波浪的地方。

感度佳，但是浮力較差。適合在較穩定的港內使用的浮標。

在防波堤釣中，經常使用的浮標。

鉛錘、銜接五金的基本知識

鉛錘的種類

咬壓墜子　彈丸鉛錘　中通棗型鉛錘　茄子型鉛錘　球形鉛錘

附帶有環

小田原型鉛錘　龜甲型鉛錘　有號數的標誌　半圓形鉛錘　板狀鉛錘

30

鉛錘1號是3.5g，號數越大越重。

●了解鉛錘、旋接五金的特徵…在海釣中，必須使用的鉛錘和銜接五金，要依照其用途來進行區分。

◎鉛錘的特徵

　　鉛錘，也有人稱之為鉛子、錘子、墜子等。

　　鉛錘太大時，魚吃餌的情形會不佳。而且魚餌隨著潮流漂動的情形會不自然。如果不銜接鉛錘，魚餌就會隨著潮流漂動。甚至也會受到風向的影響，魚餌很可能無法到達魚棲息的魚棚層。因此，一定要使用鉛錘。

　　鉛錘的種類、形狀非常多。小的有咬壓墜子、彈丸，可以直接咬壓在線上。這是垂釣小型魚不可或缺的。

　　根據垂釣重點的狀況，選用不同重量的中通的鉛錘。也可以使用板鉛錘，自由地依照必要量來使用。要調節浮標，也非常方便。在投釣中，可以使用龜甲型或半圓形鉛錘，也可以同時使用小田原形或天秤來垂釣。

銜接五金類

角型返撚器　子母扣　　返撚環　　三環　　三環子線扣　　圓環

三角針　　　　噴射天秤　　　　　　小田原天秤　　橡膠管

桶型返撚環

5號　　10號

號數越大越小型

號數越大越小型

使用過多的銜接五金，會很容易纏線，不容易使用

可以自由地更換鉛錘

◎銜接五金的特徵

　在釣組的製作中，必須進行線與線的結合。

　這時，為了便於使用，銜接五金。最主要的祕訣，就是儘可能簡單、靈巧地使用。配合釣組，選用大小適宜的銜接五金。

　在子線和母線連結時，使用返撚環或圓環。利用三環來銜接二條子線，也非常方便。三角針是在垂釣石首魚，進行投釣時的釣組，是經常被採用的銜接五金。

　無論如何，如果銜接五金銜接過多的線，會很容易纏線。這時候，要解開就非常麻煩了，所以要特別小心。天秤是投釣時所使用的銜接五金。噴射天秤適合在接近堤防時進行垂釣。或是海底有小石頭和障礙物時使用。快速天秤適合用在海底沙地，不必擔心會有纏根的場所。

　小田原天秤適合用在港內，或船道接近堤防附近的地方，可以自由地更換鉛錘的大小。必須充分了解各種銜接五金的適性，配合目的來使用。

魚鈎的基本知識

海釣用的魚鈎大小不一而足

●魚鈎依其對象魚的不同，形狀也其一樣：依照對象魚的習性、口的大小的不同，而使用各式各樣的魚鈎。都必須要有充分的了解。

古代的原住民住在洞穴中，進行漁撈活動。當時用來捕魚的魚鈎，都是用骨或鹿角等製作的。

但是，現代人所使用的魚鈎是採用高碳鋼，經過熱處理和化學研磨的技術所製作而成。

因此，鈎尖都很銳利，品質佳，種類繁多。可以配合對象魚來選用。

魚鈎會因所掛的方式而有所不同。魚吃魚餌的時候，有的是吞食，有的是啄食，有的是吸食。依照魚的習性和口的形狀，而使用讓牠們容易吃餌的魚鈎。

在防波堤垂釣中、小型魚時，一般是採用彎鈎、鱸魚鈎、袖型5號左右的魚鈎。要事先準備好。

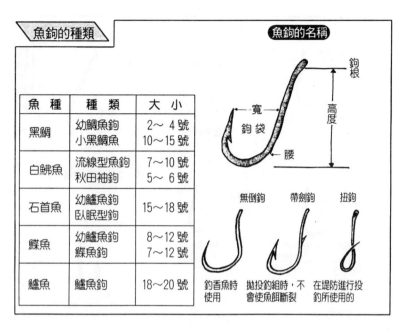

魚鉤的種類

魚 種	種 類	大 小
黑鯛	幼鯛魚鉤 小黑鯛魚	2～ 4 號 10～15 號
白鯡魚	流線型魚鉤 秋田袖鉤	7～10 號 5～ 6 號
石首魚	幼鱸魚鉤 臥眠型鉤	15～18 號
鰈魚	幼鱸魚鉤 鰈魚鉤	8～12 號 7～12 號
鱸魚	鱸魚鉤	18～20 號

魚鉤的名稱

鉤根
寬
鉤袋
腰
高度

無倒鉤
釣香魚時使用

帶劍鉤
拋投釣組時,不會使魚餌斷裂

扭鉤
在堤防進行投釣所使用的

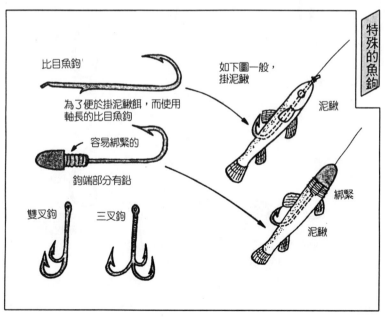

特殊的魚鉤

比目魚鉤

為了便於掛泥鰍餌,而使用軸長的比目魚鉤

容易綁緊的

鉤端部分有鉛

雙叉鉤

三叉鉤

如下圖一般,掛泥鰍

泥鰍

綁緊

泥鰍

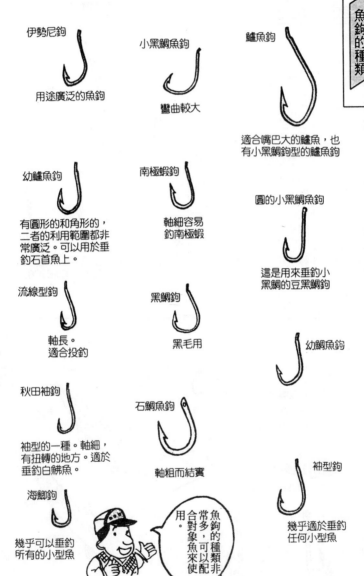

伊勢尼鉤

用途廣泛的魚鉤

小黑鯛魚鉤

彎曲較大

鱸魚鉤

適合嘴巴大的鱸魚，也有小黑鯛鉤型的鱸魚鉤

幼鱸魚鉤

有圓形的和角形的，二者的利用範圍都非常廣泛。可以用於垂釣石首魚上。

南極蝦鉤

軸細容易釣南極蝦

圓的小黑鯛魚鉤

這是用來垂釣小黑鯛的豆黑鯛鉤

流線型鉤

軸長。適合投釣

黑鯛鉤

黑毛用

幼鯛魚鉤

秋田袖鉤

袖型的一種。軸細，有扭轉的地方。適於垂釣白鰊魚。

石鯛魚鉤

軸粗而結實

袖型鉤

幾乎適於垂釣任何小型魚

海鯽鉤

幾乎可以垂釣所有的小型魚

魚鉤的種類非常多，可以配合對象魚來使用。

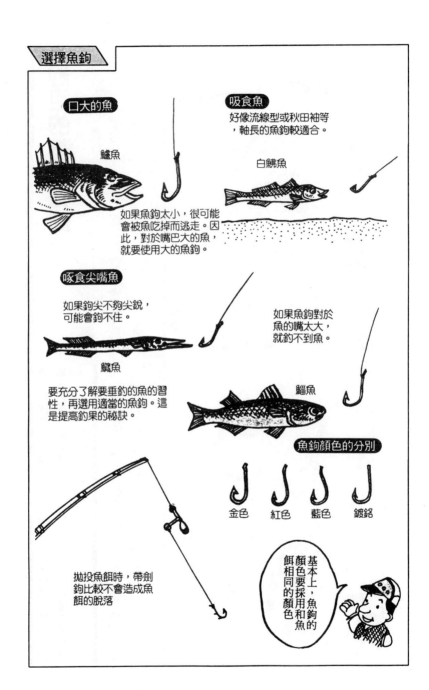

選擇魚鉤

口大的魚

鱸魚

如果魚鉤太小，很可能會被魚吃掉而逃走。因此，對於嘴巴大的魚，就要使用大的魚鉤。

吸食魚

好像流線型或秋田神等，軸長的魚鉤較適合。

白鱲魚

啄食尖嘴魚

如果鉤尖不夠尖銳，可能會鉤不住。

鱵魚

要充分了解垂釣的魚的習性，再選用適當的魚鉤。這是提高釣果的祕訣。

如果魚鉤對於魚的嘴太大，就釣不到魚。

鯔魚

魚鉤顏色的分別

金色　紅色　藍色　鍍鉻

拋投魚餌時，帶劍鉤比較不會造成魚餌的脫落

基本上，魚鉤的顏色要採用和魚的餌相同的顏色

釣組的基本知識

基本上，要結合釣組。

線和釣竿的結合、線和線的結合、線和返撚器的結合、線和魚鉤的結合等等。

結合的地方非常多。

●垂釣的第一步就是製作釣組⋯製作釣組是否靈巧，會導致釣果的差異。製作釣組，基本上，就是要能夠熟練。

分練習以後，再記住。這是最重要的。

打結的方法，就是要確實綁緊。而且，要充

釣組各部分的名稱

中通的浮標銜接的方法

插入
掃帚芯

切

掃把

浮標釣的釣組

浮標插上橡膠管

綁上返撚器

綁上魚鉤

投釣的釣組

頂部導管
導管
母線
天秤
砂拖幹線
子線
魚鉤

浮標釣的釣組

母線
橡膠管
返撚器
釣竿
捲輪
比釣竿長出來的部分，被戲稱是多餘的
魚鉤

捲軸的方法

3　　2　　1

3　　2　　1

線和線的綁法

竿頭的綁法

蛇口

穿入蛇口

布拉德結

製作網環

左　　　　　右

左側也同時這樣做

左右的線拉緊

留下1糎，然後切斷

切斷

左右拉緊

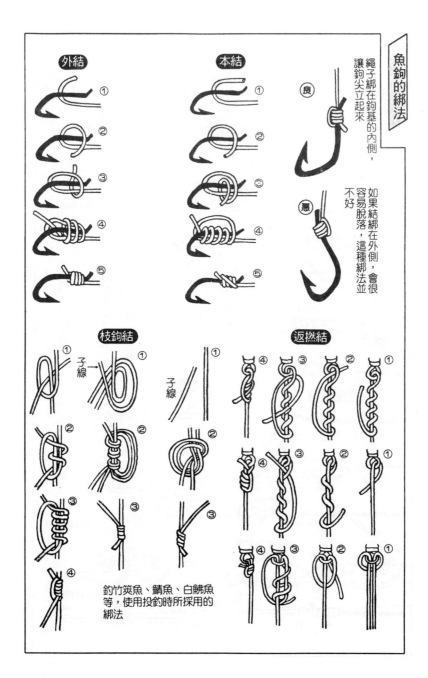

外結

本結

繩子綁在鉤基的內側，讓鉤尖立起來

良

如果結綁在外側，會很容易脫落，這種綁法並不好

惡

枝鉤結

子線→

子線

釣竹筴魚、鯖魚、白鯡魚等，使用投鉤時所採用的綁法

返撚結

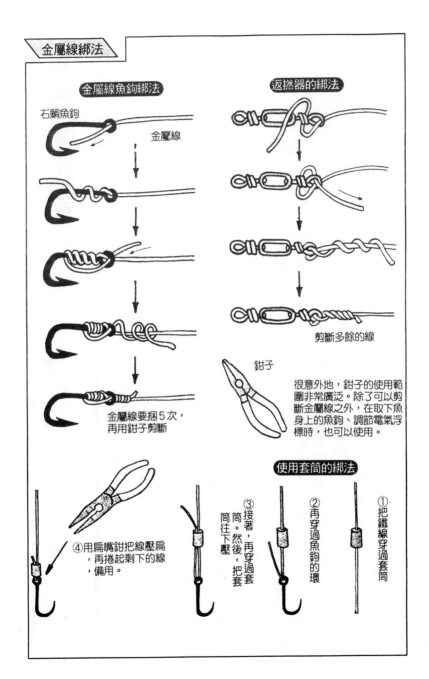

金屬線魚鉤綁法

石鯛魚鉤

金屬線

金屬線要捆5次，
再用鉗子剪斷

返撚器的綁法

剪斷多餘的線

鉗子

很意外地，鉗子的使用範
圍非常廣泛。除了可以剪
斷金屬線之外，在取下魚
身上的魚鉤、調節電氣浮
標時，也可以使用。

使用套筒的綁法

④用扁嘴鉗把線壓扁
，再捲起剩下的線
，備用。

③接著，再穿過套
筒。然後，把套
筒往下壓

②再穿過魚鉤的環

①把鐵線穿過套筒

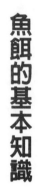

魚餌的基本知識

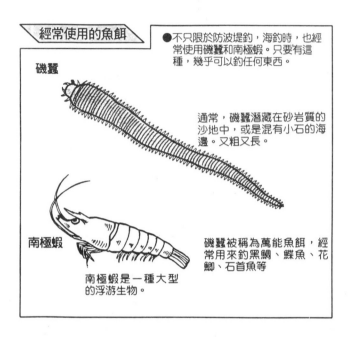

經常使用的魚餌

●不只限於防波堤釣，海釣時，也經常使用磯蟲和南極蝦。只要有這種，幾乎可以釣任何東西。

磯蟲

通常，磯蟲潛藏在砂岩質的沙地中，或是混有小石的海邊。又粗又長。

南極蝦

磯蟲被稱為萬能魚餌，經常用來釣黑鯛、鰈魚、花鯽、石首魚等

南極蝦是一種大型的浮游生物。

●要了解魚餌的種類…同樣的萬能魚餌，根據釣場的不同，使用魚餌的種類也會不一樣。所以要嘗試各種魚餌。

垂釣方面，有人說，1場所、2魚餌、3釣組。總之，魚餌的好壞會影響到釣果。

防波堤釣方面，經常使用的魚餌，最具代表性的就是磯蟲、南極蝦、魚肉。魚餌的種類非常多。

根據對象魚的不同來使用。南極蝦、磯蟲等，可以當作萬能魚餌來使用。

通常，在漁具店或魚餌店可以買得到。甚至也可以自給自足。最近，由於魚餌的需要量提高，在沿岸幾乎很難採集到魚餌。因此，都由韓國輸入，而南極蝦也由南冰洋送來。

魚餌的種類大致分成環蟲類（磯蟲、海磯蟲等）、甲殼類（螃蟹、蝦子等）、貝類（蠑螺、鮑魚等）、魚類（沙丁魚、秋刀魚等）、海藻類（半葉藻、圓藻等）。

魚餌的種類

環蟲類

適合夜釣　袋砂蠶
釣蝦虎等　砂蠶
投釣時使用　小砂蠶
萬能魚餌　磯蠶
投釣時使用　砂礫蠶
投釣時使用　鬼磯蠶

甲殼類

適合釣黑鯛、石鯛等　海膽
適合釣黑鯛等　螃蟹
釣黑鯛　海蟑螂
剝除皮來使用的萬能魚餌　螯蝦
使用新鮮而活的魚餌，釣鯛魚、鱸魚等　蝦子

貝類

腐敗的鮑魚肉，用來釣黑鯛或石鯛黑鯛或其他　竹蟶
用貝肉來釣魨魚　鮑魚
蛤蜊
也可以帶殼使用。黑鯛用　蚶貝
石鯛用　蠑螺

海藻類

冬天用來釣斑鯛　半葉藻
岩藻
用來釣斑鯛、黑毛等

魚類

肉可以用來釣石首魚等，內臟是用來釣黑鯛　烏賊
萬能魚餌　沙丁魚
秋刀魚
垂釣時，也可以使用。用來釣石首魚等

掛魚餌的方法和保存法

保存魚餌的方法

● 在冷藏箱中，放入冰塊等，加以冷卻。魚餌不要直接放在冰上

魚餌箱

磯蟲
鬼磯蟲
砂礫蟲等

用海水仔細清洗磯蟲，能夠長時間存活。

冷藏箱

要用海水仔細清洗魚餌，再放入冷藏箱中。鬼磯蟲、砂礫蟲等，可以存活1週(如果有死的，要儘快去除，以免影響其他活的砂蟲的壽命)。

● 掛魚餌的方法要確實而熟練…關於磯蟲類的掛法、南極蝦等的掛法、魚肉的掛法等，必須要確實而熟練。

魚餌必須要掛緊，不至於脫落。尤其在投釣的時候，很容易脫落。因此，要仔細地刺穿再掛上，這是祕訣。以下是各種魚餌的掛法。

磯蟲類 切成三～五公分左右的大小，再掛上魚鉤。投釣時，穿透魚餌，再露出鉤尖。釣鱸魚等時，要把魚餌一直穿到子線的部分。較細的魚餌可以整串掛上。

南極蝦 一般只掛上一隻。如果較小，則掛上二條，相對地掛在一起。釣小型魚時，採用去尾的掛法。

螃蟹 釣黑鯛時，採用活的螃蟹。釣斑鯛時，則要去除腳。再掛在魚鉤上。

魚肉餌 魚鉤從皮穿透，作縫掛。點掛的魚餌會擺動，比較容易引起魚的注意力。

鬼磯蟲或砂礫蟲等，要仔細用海水清洗。放入冷藏箱中，才能夠長期保存。

防波堤垂釣入門 —— 80

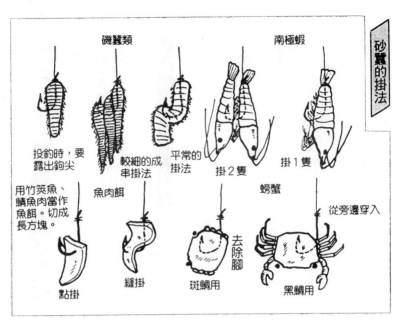

磯蟲類　　　　　　　　　　南極蝦

投釣時，要
露出鉤尖

較細的成
串掛法

平常的
掛法

掛2隻　　　　掛1隻

用竹筴魚、
鯖魚肉當作
魚餌。切成
長方塊。

魚肉餌

螃蟹

從旁邊穿入

點掛

縫掛

去
除
腳

斑鯛用

黑鯛用

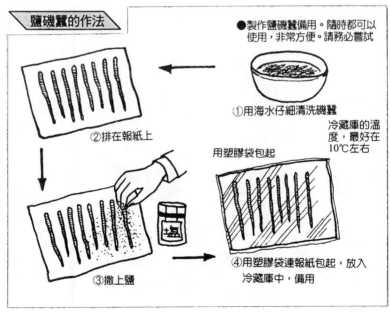

鹽磯蟲的作法

●製作鹽磯蟲備用。隨時都可以
使用，非常方便。請務必嘗試

①用海水仔細清洗磯蟲

②排在報紙上

冷藏庫的溫
度，最好在
10℃左右

用塑膠袋包起

③撒上鹽

④用塑膠袋連報紙包起，放入
冷藏庫中，備用

用具、小道具的基本知識

除了釣竿、捲輪等的「垂釣的六物」以外，也必須要準備許多垂釣用的小道具或小物品。除此之外，不要帶太多多餘的東西。在此，說明基本的用品。

誘餌使用的桶子、湯勺、汲水用的桶子　這是在使用誘餌時，所必須用到的道具。

網袋箱　為了把釣上來的魚保持新鮮帶回家，而準備好的道具。

隨身攜帶的用具，有下面數件…

手套　不只是在冬天垂釣時需要保護手。進行誘餌釣時，也可以防止手弄髒。

裝小東西的袋子　皮帶式的最方便。

其他的小東西如嘴鉗、剪刀、刀子、卸魚鉤的鉤子、砥石等，都要準備好，放入裝小東西的容器中備用。

●最低限度要準備以下的用具…冷藏箱、網袋、魚餌箱、小刀。再依照需要來準備誘餌箱、湯勺等。

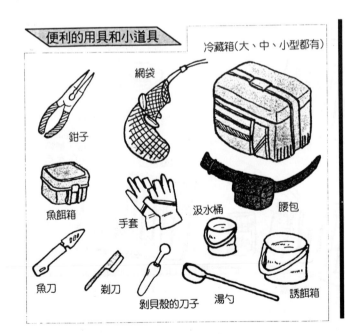

便利的用具和小道具

冷藏箱（大、中、小型都有）

網袋

鉗子

魚餌箱

手套

汲水桶

腰包

魚刀

剃刀

剝貝殼的刀子

湯勺

誘餌箱

防波堤釣的釣法

基本的垂釣方法

先從適合自己的垂釣方法開始

●依據地點和對象魚的不同，釣法也不一樣…當然，根據對象魚的不同，釣法也會改變。嘗試向各種垂釣法挑戰！

有各種各樣的垂釣法，垂釣法會因所垂釣的對象魚的不同，而有所改變。大致上，可以分成浮標釣、漂流釣、投釣、擬餌釣等，這是最具代表性的垂釣方法。

在中層的魚，通常採用浮標釣。另一方面，如果是棲息在水的底部的魚，都是採用投釣。浮標釣是比較簡單的釣法。稍微投入一些誘餌，就可以看到一些小魚聚集過來。

以這種方式來進行誘餌釣，也有其細緻的樂趣。不論是哪一種釣法，都有其共通之處。雖然入門很容易，但是，各種釣法都有其深奧之處。

剛開始時，不需要考慮太多，就從適合自己的釣法先著手。

只要能夠選擇恰當的潮位、潮水的週期，就一定能夠釣到。

除此之外，還有探釣、彈竿釣等釣法。

擬餌釣	投釣	漂流釣	浮標釣	釣法
擬餌　海灣捲輪	鉛錘　旋轉捲輪	輕的鉛錘	浮標	釣組
擬餌釣竿	投釣釣竿	溪流釣竿	甩出釣竿	釣竿
鱸魚・比目魚	白鱲魚・鰈魚・石首魚・鱸魚	黑鯛・鯒魚	海鯽・黑毛・小竹筴魚・鰕虎	對象魚

釣法當然非配合對象魚不可，釣組也是一樣。起初，
先從適合自己的技術開始，再嘗試進行各種垂釣方法。

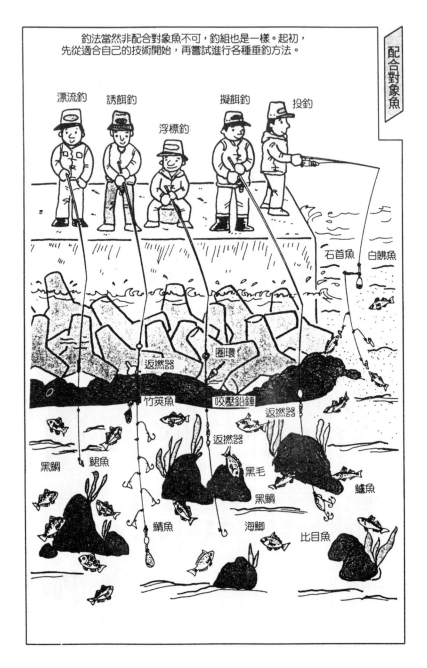

漂流釣　　誘餌釣　　　　　　擬餌釣　　投釣
　　　　　　　　浮標釣

石首魚　白魧魚

返撚器　圈環

竹筴魚　咬壓鉛錘

黑鯛　�317魚

返撚器

返撚器

黑毛

黑鯛

鱸魚

鯖魚　　海鯽

比目魚

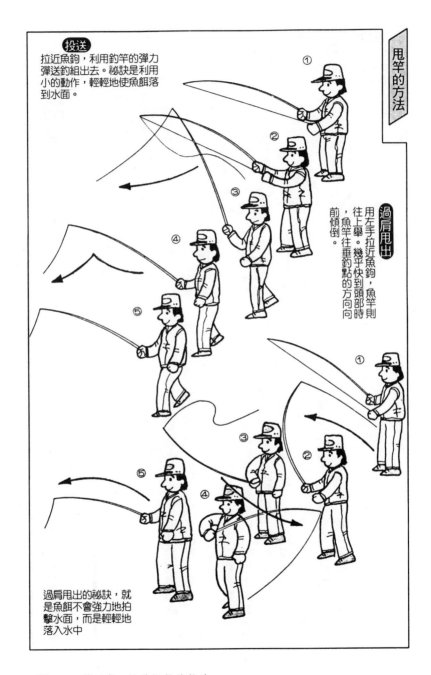

投送
拉近魚鉤，利用釣竿的彈力彈送釣組出去。秘訣是利用小的動作，輕輕地使魚餌落到水面。

① ② ③ ④ ⑤

過肩甩出
用左手拉近魚鉤，魚竿則往上舉。幾乎快到頭部時，魚竿往垂釣點的方向前傾倒。

① ② ③ ④ ⑤

過肩甩出的祕訣，就是魚餌不會強力地拍擊水面，而是輕輕地落入水中

投釣的重點

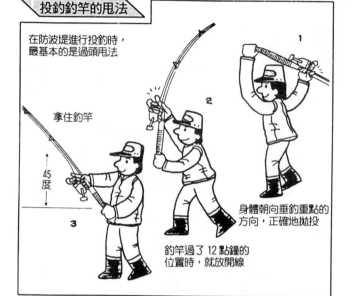

投釣釣竿的甩法

在防波堤進行投釣時，最基本的是過頭甩法

拿住釣竿

45度

3

2

1

身體朝向垂釣重點的方向，正確地拋投

釣竿過了 12 點鐘的位置時，就放開線

●使用範圍非常廣泛，要能夠熟練…注意周圍的障礙物，然後熟練於正確地投入目標處。

防波堤也可以進行投釣。

要垂釣在底部的魚時，一般使用浮標，可以釣到上、中層的魚。

投釣的祕訣，就是要正確地投到目標處。不需要投到太遠處。對於初學者而言，可以充分享受其中的樂趣。

早上，可以釣到白魾魚。可以釣到數量非常多的魚類，通常能享受到垂釣白魾魚比賽的樂趣。海水混濁的日子，可以釣到石首魚。

進入梅雨季時，晚上可以釣到鱸魚。波浪較大時，這是最好的時機。這要考慮到安全問題，而且，在晚上釣鱸魚，必須要充分計劃，注意安全，才能夠享受垂釣之樂。最重要的是要慎重，這一點請務必牢記。

手握住釣竿，讓母線繃緊，就可以從竿頭感覺到魚是否上鉤的魚訊。

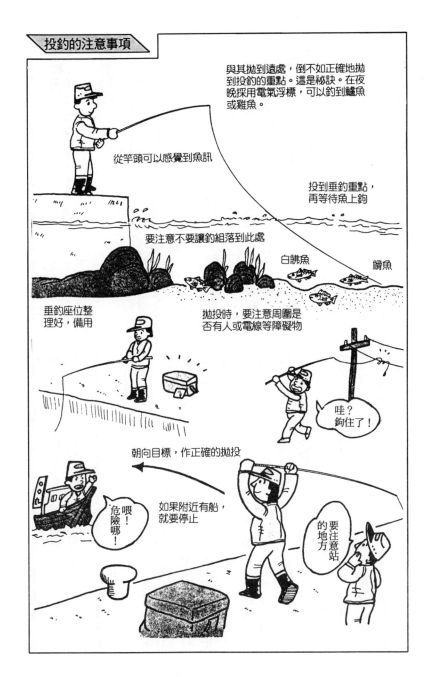

與其拋到遠處，倒不如正確地拋到投釣的重點。這是祕訣。在夜晚採用電氣浮標，可以釣到鱸魚或鱍魚。

從竿頭可以感覺到魚訊

投到垂釣重點，再等待魚上鉤

要注意不要讓釣組落到此處

白鱲魚

鱍魚

垂釣座位整理好，備用

拋投時，要注意周圍是否有人或電線等障礙物

哇？鉤住了！

朝向目標，作正確的拋投

喂！危險哪！

如果附近有船，就要停止

要注意站的地方

擬餌釣和浮標釣

⊙擬餌釣

從防波堤進行擬餌釣，這種方法非常盛行。

擬餌釣是使用模擬魚餌來「誘惑」魚的釣法。有些魚喜歡活的魚餌。具有鬥爭性的魚，例如鱸魚、比目魚等。

對浮標釣而言，鱸魚過於大型，正是最受歡迎的擬餌釣的對象。

最適於進行擬餌釣的時間帶，是早上和傍晚。在港內也可以享受夜釣之樂。即使沒有採用擬餌釣的釣竿、釣線、捲輪，也沒有關係。採用投釣用的道具，就已經足夠了。

進行擬餌釣時，選用擬餌不要過於神經質。準備海釣的大型舵翼擬餌，二、三種即可。主要的垂釣目標點，就是會產生漂白狀態的地方。通常，這些地方都可以釣到鱸魚、比目魚。有時候，也可以釣到沙丁魚。

●廣泛使用的浮標釣、豪放的擬餌釣…魚訊非常清楚，釣績非常好的浮標釣。在防波堤也可以進行擬餌釣。

⊙浮標釣

把魚餌投入中層，進行浮標釣。通常，這種垂釣方式的對象魚非常多。目標釣場是在消波石或棄石周邊。這是最佳的垂釣重點。在防波堤的周邊較深，所以要調節浮標，這是重點。誘餌也能夠產生效用，能夠讓魚聚集到上層。這時候，也可以釣到浮標釣以下的魚。鱲魚會到淺處，黑鯛等也會從底部聚集過來。海鯽、鱲魚等，如果採用誘餌，對於釣果會產生很大的影響。

使用大型浮標釣組，會產生振動，發出聲音，使魚受到驚嚇而逃開，所以要小心，不要驚嚇到魚。一般而言，魚上鉤所產生的魚訊，會從浮標清楚地顯示出來。這也是垂釣的樂趣之處。

浮標釣的代表魚，有黑鯛、黑毛、斑鰺、血色鯛、鱲魚等。

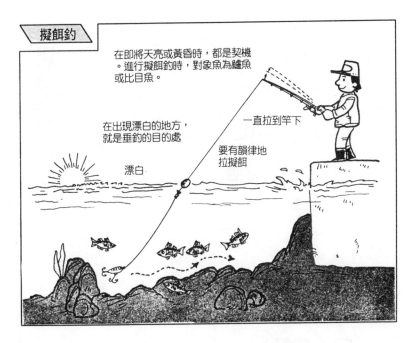

擬餌釣

在即將天亮或黃昏時,都是契機。進行擬餌釣時,對象魚為鱸魚或比目魚。

在出現漂白的地方,就是垂釣的目的處

一直拉到竿下

漂白

要有韻律地拉擬餌

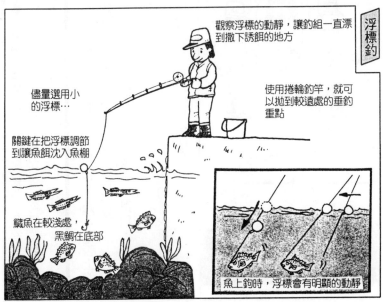

浮標釣

觀察浮標的動靜,讓釣組一直漂到撒下誘餌的地方

儘量選用小的浮標…

使用捲輪釣竿,就可以拋到較遠處的垂釣重點

關鍵在把浮標調節到讓魚餌沈入魚棚

鹹魚在較淺處,黑鯛在底部

魚上鉤時,浮標會有明顯的動靜

漂流釣的重點

漂流釣不使用浮標，而採用輕的鉛錘來垂釣。不使用浮標，魚會很自然地吃魚餌。因此，可以釣到。

雖然也是以中層魚為目標，但是，從中層到底部的廣泛範圍都可以垂釣。

「魚餌隨著潮流而自然漂流，如此來垂釣」。這就是漂浮釣的特徵。

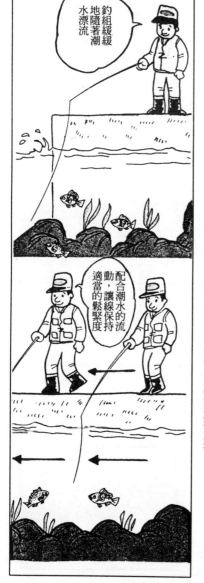

釣組緩緩地隨著潮水漂流

配合潮水的流動，讓線保持適當的鬆緊度

● 能夠消除魚原有的警戒心的漂流釣…這必須要有經驗。和魚較近，是一種最有趣的釣法。魚餌隨著潮流漂浮，以這種方式垂釣。

從線的鬆緊和竿頭的變化，了解魚是否上鉤。

剛開始時，不習慣，可能會難以感覺。

此外，在防波堤上一邊走一邊釣，所以要注意自己所站的地方。

一般而言，漂浮釣所垂釣的代表魚有黑鯛。

除此之外，也可以釣到鮕魚等。

第5章

依照對象魚別的垂釣重點

岩礁的住民　●花鯽科的魚

釣花鯽

■特徵和習性　經常棲息在水溫比較低的海域。鹽分稍微淡薄的內灣，有較多的根魚。經常潛藏在岩礁間或棄石周圍、石板下、消波石間。海草繁茂的岩礁，也是牠們棲息的洞穴。幾乎很少移動。身體呈褐色，會因周圍的環境，而多少有些變化。一年可以長大十五公分。二～三年以後，就可以長成三十公分。往北可以找到更大型的。

■釣期從秋天開始，一般的垂釣物開始減少。但是，入冬以後，就可以釣到花鯽。接近產卵期時，會更加活躍，會追著魚餌跑。

■釣組和魚餌　投釣時，採用竿頭堅實，配戴五級的捲輪釣竿。母線採用三～五號、鉛錘十～十五號、子線採用二號。魚鉤則採用幼鱸魚鉤十號，而使脈釣時，使用較短的鉛錘返撚器的釣組，而使子線變得非常短。

也有採用袋磯釘、赤磯釘、岩磯釘、鬼磯釘、蝦類。

■垂釣重點和釣法　防波堤邊有許多消波石和礁岩地帶，這是最好的處所。淺的岩礁帶，海草密生的地方，是垂釣重點。

進行投釣時，把釣組投到岩礁或海草邊，再等待魚上鉤。花鯽接近魚餌的時候，會有飛奔吃餌的習性。尤其對於會動的魚餌，會產生敏銳的反應。當垂釣重點在較近的地方時，採用脈釣也非常有趣。讓竿頭上下擺動，這時候，魚餌就會跳動。能夠引發魚撲餌。當魚上鉤時，不要太快進行作合動作。要數1、2、3之後，再進行作合動作。

當魚吃到魚鉤時，會想要跑到岩石縫中，所以要盡快地釣起。不要害怕纏根，否則會釣不到。要準備充分的釣組。

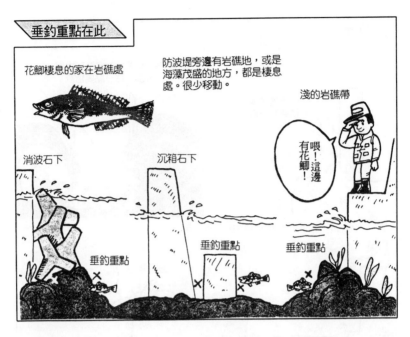

花鯽棲息的家在岩礁處

防波堤旁邊有岩礁地，或是海藻茂盛的地方，都是棲息處。很少移動。

淺的岩礁帶

喂！這邊有花鯽！

消波石下

沉箱石下

垂釣重點

垂釣重點

垂釣重點

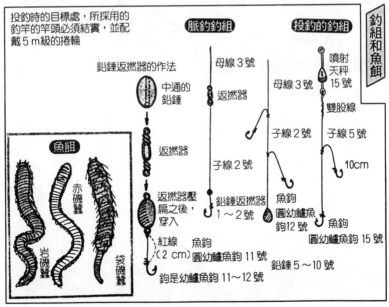

釣組和魚餌

投釣時的目標處，所採用的釣竿的竿頭必須結實，並配戴5m級的捲輪

鉛錘返撚器的作法

中通的鉛錘

返撚器

返撚器壓扁之後，穿入

紅線（2 cm）

魚餌

赤磯蚤

岩磯蚤

袋磯蚤

脈釣釣組

母線3號

返撚器

子線2號

鉛錘返撚器1～2號

魚鉤
圓幼鱸魚鉤11號

鉤是幼鱸魚鉤11～12號

投釣的釣組

噴射天秤15號

母線3號

雙股線

子線2號　子線5號

10cm

魚鉤
圓幼鱸魚鉤12號

魚鉤
圓幼鱸魚鉤15號

鉛錘5～10號

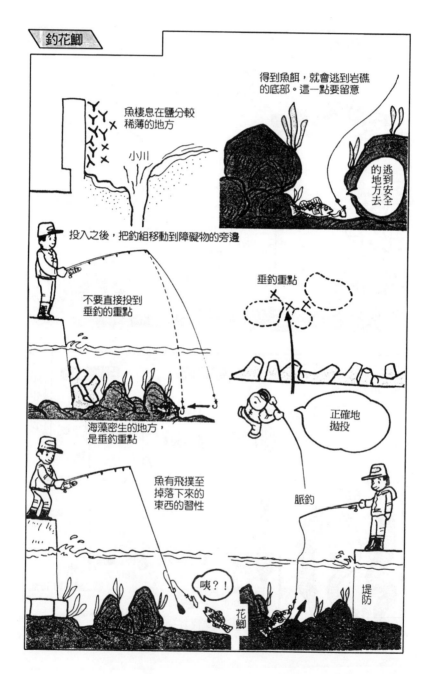

釣竹筴魚

漂白處也可以找得到

●竹筴魚科

釣期 ① ② ③ ④ ⑤ 6 7 8 9 10 11 ⑫

■特徵和習性　喜歡棲息在溫暖的地帶。平常所稱的竹筴魚，也被稱為真鰺。五～六月時，是產卵期。食性會因為成長階段而改變。幼魚會吃浮游生物，甚至於小蝦、烏賊類、小魚等。五公分以下的小竹筴魚，長至三十公分以上之後，就成為大的竹筴魚了。在防波堤的外側等，潮流流通的地方，有大竹筴魚的聚集。在夜間港內照明燈的照明下，群集著小竹筴魚，也是非常容易垂釣的地方。

■釣期　從初夏開始，在夏季時是最盛期。一直到秋季為止。是夏季夜釣的代表魚。

■釣組和魚餌　使用浮標釣，採用溪流釣竿約三•五～四•五公尺，用母線一號。子線〇•八號。魚鉤採用袖型五號，或竹筴魚鉤四～五號。浮標採用小型的夜光浮標，或竹筴魚鉤四～五號。魚餌採用紅色的小蝦、南極蝦、砂蠶、魚肉等。市面上售有漂白處垂釣的釣組，非常方便。如果垂釣重點是海上時，可以採用稍微大型的保麗龍浮標，來進行投釣。

■垂釣重點和釣法　在防波堤的前端，水深處是垂釣重點。岩礁底部和海藻茂密的場所，也有大型和中型的竹筴魚棲息。一邊撒上誘餌，一邊垂釣。從浮標下一•五公尺左右的地方開始垂釣，一旦魚游到上層時，要調整浮標。往下開始垂釣淺處的魚。由於竹筴魚的拉力很強，所以採用軟調子的釣竿。

小竹筴魚在日落時，會聚集在港內岸壁的照明燈下。這是一個很好的垂釣重點。大約在浮標下一公尺左右，就可以釣到。而且，上鉤的魚訊非常明確，竹筴魚的咬餌情形非常弱，所以不可以進行強作合。

一般而言，可以採用魚肉來當魚餌，這樣比較容易掛在魚鉤上。

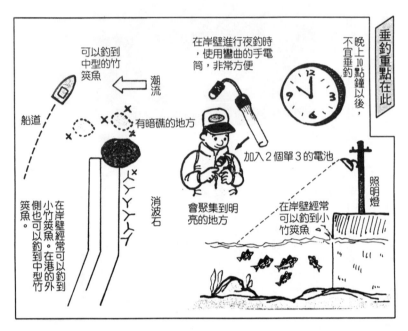

晚上10點鐘以後，不宜垂釣

在岸壁進行夜釣時，使用彎曲的手電筒，非常方便

可以釣到中型的竹筴魚

潮流

船道

有暗礁的地方

加入2個單3的電池

照明燈

會聚集到明亮的地方

在岸壁經常可以釣到小竹筴魚

消波石

在岸壁經常可以釣到小竹筴魚。在港的外側也可以釣到中型竹筴魚。

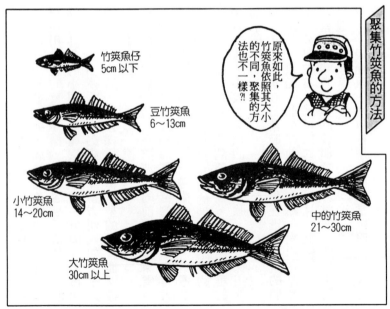

原來如此，竹筴魚依照其大小的不同，聚集的方法也不一樣?!

竹筴魚仔
5cm以下

豆竹筴魚
6～13cm

小竹筴魚
14～20cm

中的竹筴魚
21～30cm

大竹筴魚
30cm以上

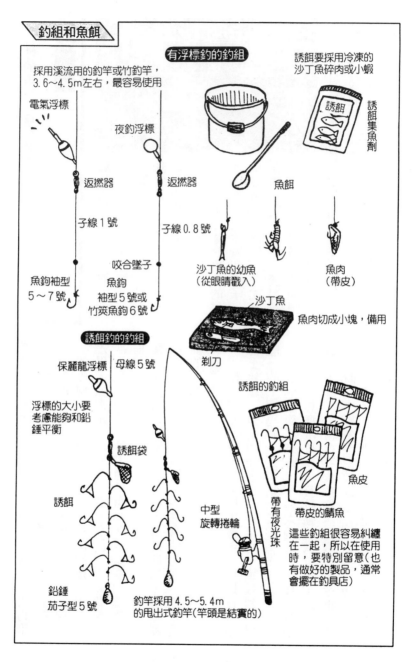

釣組和魚餌

有浮標釣的釣組

採用溪流用的釣竿或竹釣竿，
3.6～4.5m左右，最容易使用

誘餌要採用冷凍的
沙丁魚碎肉或小蝦

電氣浮標

夜釣浮標

返撚器

返撚器

子線1號

子線0.8號

咬合墜子

誘餌

誘餌集魚劑

魚餌

沙丁魚的幼魚
（從眼睛戳入）

魚肉
（帶皮）

魚鉤袖型
5～7號

魚鉤
袖型5號或
竹筴魚鉤6號

沙丁魚

魚肉切成小塊，備用

剃刀

誘餌釣的釣組

保麗龍浮標　母線5號

浮標的大小要
考慮能夠和鉛
錘平衡

誘餌袋

誘餌

誘餌的釣組

魚皮

帶有夜光珠

帶皮的鯖魚

鉛錘
茄子型5號

中型
旋轉捲輪

釣竿採用4.5～5.4m
的甩出式釣竿(竿頭是結實的)

這些釣組很容易糾纏
在一起，所以在使用
時，要特別留意（也
有做好的製品，通常
會擺在釣具店）

釣期 ①②③④⑤⑥⑦⑧⑨⑩⑪⑫

■特徵和習性　內灣、港口等海底的沙泥地較多。是屬於夜行性的魚。白天會潛藏在海底的泥沙中，或是岩礁間睡覺。到了夜晚時，開始活動。

內灣是鱸鰻生息的住處，通常吃螃蟹和蝦子。也被稱作「海鰻」。尤其在護岸間，也出入於海草繁密之處。其體型就像鰻魚一樣，只是有鋸齒狀的牙齒。表面有黏液。有黑鱸鰻和海鱸鰻等種類。

■釣期　成長時，適當的水溫是十四度C以上，從初夏至秋天為止是釣期。尤其夏天的夜釣更受歡迎。

■釣組和魚餌　投釣時，採用五公尺左右的釣竿，並配戴中型的旋轉捲輪。母線採用三～五號，子線採用三號。用圓的幼鱸魚鈎八號，或流線型十號魚鈎。鉛錘則依據垂釣重點的距離，會有所差異。通常是採用五～十號。魚餌採用磯蟲類、沙丁魚、鯖魚、秋刀魚的魚肉，或是採用縫掛的烏賊肉。

■垂釣重點和釣法　一般在內灣的海底，有障礙物的處所、港口或斜坡、海底有沙泥處，都是垂釣的重點。甚至在淺的岩礁邊、混濁的水域，也有其蹤跡。

投入釣組之後，如果採用置竿，可以在竿頭綁上鈴鐺，也是個好方法。持竿時，感覺到「撲哧」的上鈎魚訊，一定會很容易區別出來。

要把魚釣起來時，不要太過勉強，要慢慢地捲捲輪。其身體較長，有較強的抵抗感，甚至會纏上子線。經常會吞食魚鈎，而導致釣組的損失。這時候，就必須剪斷子線，換上新的子線。在較接近防波堤的垂釣重點，經常會釣到有毒的鰻鯰，要特別留意。

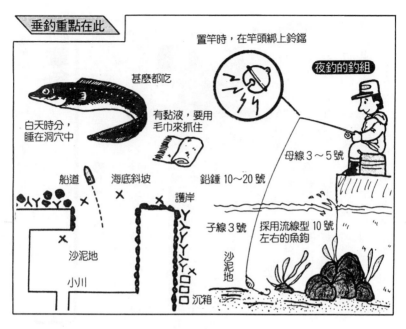

置竿時，在竿頭綁上鈴鐺

夜釣的釣組

甚麼都吃

白天時分，睡在洞穴中

有黏液，要用毛巾來抓住

母線 3～5 號

鉛錘 10～20 號

船道

海底斜坡

護岸

子線 3 號

採用流線型 10 號左右的魚鉤

沙泥地

沙泥地

小川

沉箱

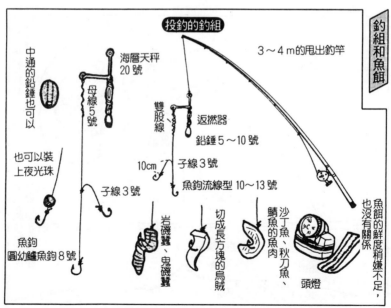

釣組和魚餌

投釣的釣組

3～4 m 的甩出釣竿

中通的鉛錘也可以

海層天秤 20 號

母線 5 號

雙股線

返撚器

鉛錘 5～10 號

也可以裝上夜光珠

10cm

子線 3 號

子線 3 號

魚鉤流線型 10～13 號

岩磯蠶、鬼磯蠶

切成長方塊的烏賊

沙丁魚、秋刀魚、鯖魚的魚肉

頭燈

魚鉤圓幼鱸魚鉤 8 號

魚餌的鮮度稍嫌不足，也沒有關係

釣章魚

■**特徵和習性** 這是十五公分大的迷你型章魚。一般棲息在內灣的沙地或海底，具有保護色。初冬時，其頭部中央抱有飯粒狀的卵，因此，別名為抱蛋章魚。

其習性為喜歡白色的東西，所以可以用火蔥或白色的陶器等，放在沙丁魚的秤鉤上來垂釣。

■**釣期** 從夏末開始，就可以垂釣。從九月至十一月末，是繁盛期。也可以進行船釣，這是非常受歡迎的垂釣方式。

■**釣組和魚餌** 採用投釣釣竿三～四公尺，是自己慣用的釣竿。配戴中型的旋轉捲輪。母線採

垂釣重點在此

有沈重感的上鉤魚訊，一旦感覺到「上鉤」時，要確實做好作合動作，這是祕訣。

黑輪！！

母線不可以太鬆，要稍微收緊

淺的沙灘

海底混有貝殼的淺灘，是最佳的垂釣重點

貝類較多的沙地，是垂釣重點

蛤蜊　文蛤

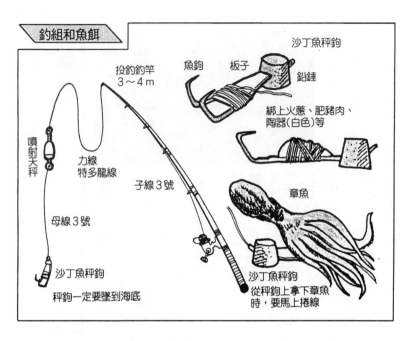

沙丁魚秤鉤

魚鉤　板子

鉛錘

綁上火蔥、肥豬肉、
陶器(白色)等

投釣釣竿
3～4 m

噴射天秤

力線
特多龍線

子線3號

章魚

母線3號

沙丁魚秤鉤

秤鉤一定要墜到海底

沙丁魚秤鉤
從秤鉤上拿下章魚
時，要馬上捲線

用三號，大約一五〇公尺。要綁上力線，然後配上噴射天秤二十號左右和沙丁魚秤鉤。在沙丁魚秤鉤上，再綁上白色的火蔥或陶器、肥豬肉。也可以利用保麗龍、魚板來代用。一般而言，市面上都售有沙丁魚秤鉤。

■垂釣重點和釣法　波浪、潮流較平穩的內灣是釣場。在海底有較多的蛤蜊、文蛤等，貝殼較多的地方，正是垂釣重點。風平浪靜的日子，在防波堤上採用投釣時，要注意自己站的地方是否安全。也可以帶著家人一起來享受垂釣之樂。在這時期，可以到海面進行船釣，釣章魚。利用投釣進行垂釣時，使用的沙丁魚秤鉤，一定要墜到底部。然後，慢慢地把秤鉤往身前拉近。有章魚上鉤時，就會感覺到那種重量感。雖然不是非常敏銳的魚訊，但是，一旦感覺到有重量感時，不要讓母線鬆弛，要趕快捲起來。

還有，釣上來時，如果顛倒秤鉤，章魚就會掉落。任其掉落在冷藏箱，蓋上蓋子即可。在天氣寒冷時，章魚是做黑輪的好材料。

| 釣期 | ① ② ③ ④ ⑤ ⑥ ⑦ ⑧ ⑨ ⑩ ⑪ ⑫ |

呼喚夏季 ● 雞魚科

釣雞魚

■特徵和習性 在白天時分，海底起伏的海底，海草繁盛的地方，以及接近岸邊的場所，都是雞魚棲息的地方。到了晚上時，會浮到上層來覓食。從六月到九月，在沿岸的外海或寂靜的內灣中產卵。

■釣期 從梅雨期開始，直到秋天為止，都可以享受垂釣之樂。夏季是繁盛期，也可以進行夜釣。

■釣組和魚餌 一般而言，採用四‧五～五‧四公尺輕的釣竿，比較容易使用。同時，配戴大型的電氣浮標，這時候使用的釣竿竿頭必須堅實。捲輪則採用大型或中型的旋轉捲輪。母線採用五

垂釣重點在此

潮流

突出於海面的防波堤，潮流流動佳的地方是釣場

電氣浮標

早上也可以釣到

大型，會往上層游動

小型的會在下層

浮標下非常重要。一般的垂釣專家會配合浮標和魚層，進行調整

在白天，海底、海草繁盛處棲息，晚間才會游動

類似雞魚的魚類

斑雞魚

赤翅仔

雞魚

號，子線採用三號，魚鉤採用幼鱸魚的十二號。魚餌採用環蟲類，例如岩磯蟲、袋磯蟲、鬼磯蟲。此外，蝦子也可以。浮標下的長度要適合到達雞魚的迴游層。

■垂釣重點和釣法　　在海面上垂釣，大約在五月份左右，就可以開始。可以在早上開始垂釣。如果在防波堤進行垂釣，可以在暗夜時進行。面對外海突出的防波堤，潮水流動佳的地方，更是垂釣重點。趁天還亮時，到釣場觀察地形，了解暗礁的情形和潮流的狀況。確認垂釣重點，到了傍晚時開始垂釣。通常，夜釣是指從半夜開始垂釣。這時候，站在消波石上，是很危險的。朝著垂釣重點的海面拋投釣組，讓釣組隨著潮水流動來垂釣。儘早地掌握魚的迴游層，這是祕訣。

上層也有大型的雞魚存在。浮標沈入以後，有小的上下的移動，或是漂流的浮標突然停止，這時，馬上進行作合動作。

不要在水面拉動，有如拔牛蒡一樣，馬上往上提起，以免喪失了魚群集的時間帶。

釣組和魚餌

電氣浮標釣組

投釣釣竿 4.5～5.4m

母線7號
子線5號
圓環
賽璐珞球
電氣浮標
10cm
返撚器
母線5號
誘餌袋
子線3號
咬壓墜子

魚餌
櫻蝦
南極蝦
岩磯蟲

50cm
魚鉤 伊勢尾13號
魚鉤 幼鱸魚鉤12號
中型、大型的旋轉捲輪

釣石垣鯛

釣期 ① ② ③ ④ ⑤ 6 7 8 9 10 11 ⑫

■特徵和習性　一般都棲息在岩礁地，體型類似石鯛魚。其肌膚非常美麗，有如石垣一般。

■釣期　從夏季就可以開始垂釣，一直延續到秋季。通常，在水溫較高的夏季，防波堤釣最容易釣到。

■釣組和魚餌　釣竿和石鯛魚所用的魚一樣。採用輕便型的磯釣釣竿。即使是很小的魚上鉤的魚

水溫在二十度C左右時，就會往防波堤附近的礁岩地接近。嘴巴小，有銳利的牙齒，喜歡吃貝類。通常，棲息在海底稍微往上的中層地帶。在上層也可以發現小型的石垣鯛。

■垂釣重點和釣法　一般選擇在岩礁地帶的防波堤，以及潮水流通的地方。有暗礁和海草密集，有海溝的地方，都是良好的垂釣重點。通常，中型魚會巡游在中層。用手握釣竿，上鉤的情形比較好。

在炎熱的夏季，採用岩礁層的魚餌，經常可以釣到中型的魚。當然，也會釣到許多別種種類的魚，例如胡椒鯛、長旗鯛、鱸鰻等。如手掌一般大的黑毛，為了爭吃魚餌，在退潮時會出現。螃蟹、海膽都可以當作魚餌。魚上鉤時，釣竿的竿頭要進行作合動作。

訊，也可以知道。捲輪採用磯釣用的大型旋轉捲輪，比較容易拋投。

母線採用七～八號，鉛錘則採用二十號左右。

魚鉤配合所使用的魚餌來選用。

魚餌一般是採用較粗的岩磯蠶。如果擔心釣到別種種類的魚，可以採用貝類。夏季時分，附近的岩石旁邊可以抓到螃蟹或海膽，也可以當作魚餌來使用。

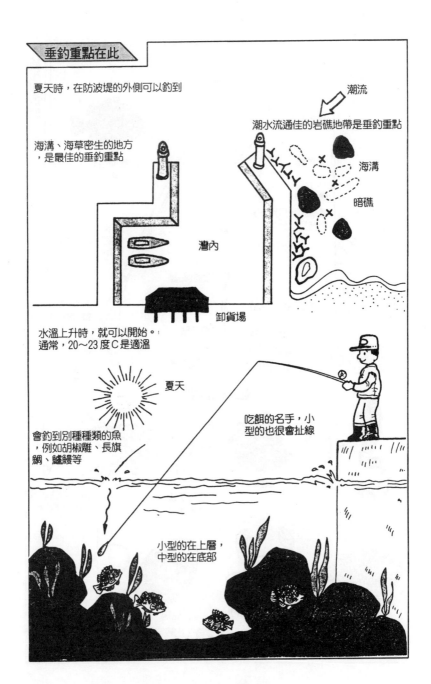

垂釣重點在此

夏天時，在防波堤的外側可以釣到

潮流

潮水流通佳的岩礁地帶是垂釣重點

海溝、海草密生的地方，是最佳的垂釣重點

海溝

暗礁

灣內

卸貨場

水溫上升時，就可以開始。通常，20～23度C是適溫

夏天

會釣到別種種類的魚，例如胡椒雕、長旗鯛、鱸鰻等

吃餌的名手，小型的也很會扯線

小型的在上層，中型的在底部

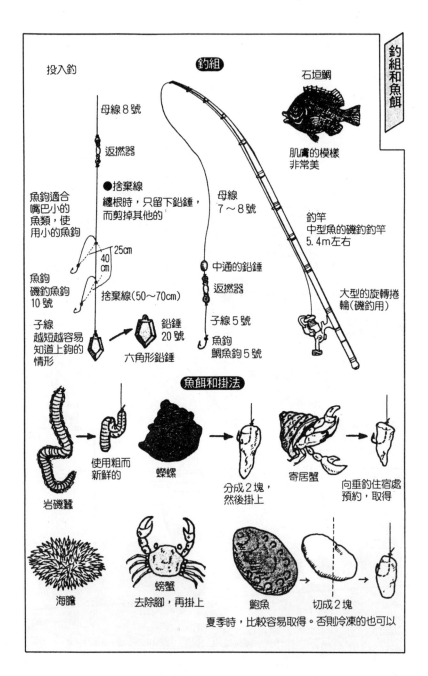

釣組

投入釣

石垣鯛

母線8號

返撚器

肌膚的模樣
非常美

●捨棄線
纏根時,只留下鉛錘,
而剪掉其他的

母線
7～8號

魚鉤適合
嘴巴小的
魚類,使
用小的魚鉤

25cm
40cm

釣竿
中型魚的磯釣釣竿
5.4m左右

魚鉤
磯釣魚鉤
10號

捨棄線(50～70cm)

中通的鉛錘

返撚器

大型的旋轉捲
輪(磯釣用)

子線
越短越容易
知道上鉤的
情形

鉛錘
20號

子線5號

魚鉤
鯛魚鉤5號

六角形鉛錘

魚餌和掛法

使用粗而
新鮮的

蠑螺

分成2塊,
然後掛上

寄居蟹

向垂釣住宿處
預約,取得

岩磯蠶

海膽

螃蟹
去除腳,再掛上

鮑魚

切成2塊

夏季時,比較容易取得。否則冷凍的也可以

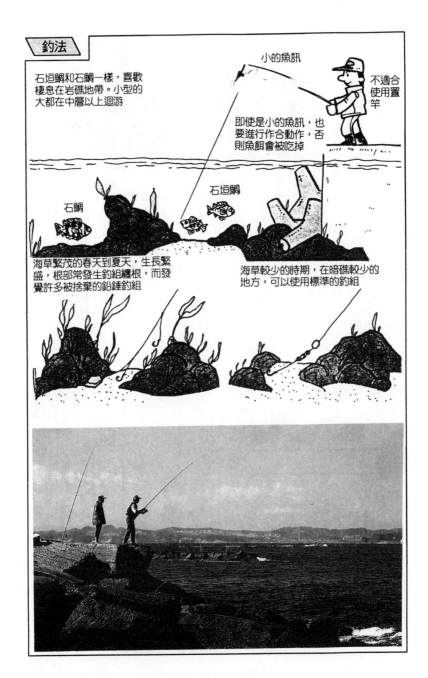

釣法

石垣鯛和石鯛一樣，喜歡棲息在岩礁地帶。小型的大都在中層以上迴游

小的魚訊

不適合使用置竿

即使是小的魚訊，也要進行作合動作，否則魚餌會被吃掉

石鯛

石垣鯛

海草繁茂的春天到夏天，生長繁盛，根部常發生釣組纏根，而發覺許多被捨棄的鉛錘釣組

海草較少的時期，在暗礁較少的地方，可以使用標準的釣組

釣石鯛

| 釣期 | ① | ② | ③ | ④ | 5 | 6 | 7 | ⑧ | 9 | 10 | 11 | ⑫ |

■**特徵和習性**　一般而言，棲息在沿岸的岩礁地帶。幼魚被稱為斑鯛，大都棲息在平穩的內灣，經常被定置網捕撈到。

成長之後，喜歡吃貝類、螃蟹等。大型的魚牙齒可以咬破，所以像蝶螺這麼堅硬的殼，要配合堅固的子線。

■**釣期**　一般而言，水溫上升至十六度C左右時，剛好是在五月左右，就可以垂釣。從初夏開始，進入石鯛的釣期。到了秋天，是繁盛期。適當的水溫為十六～二十度C。過了秋天後，準備要過冬，這時，會大量吃東西。這也是最容易垂釣的

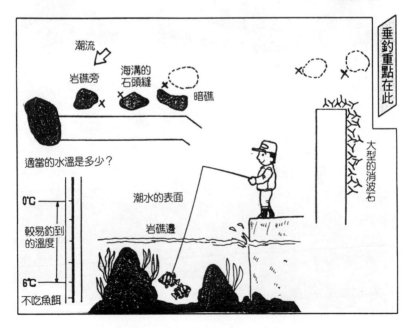

垂釣重點在此

潮流
岩礁旁
海溝的石頭縫
暗礁
大型的消波石

適當的水溫是多少？
0℃
較易釣到的溫度
6℃
不吃魚餌
潮水的表面
岩礁邊

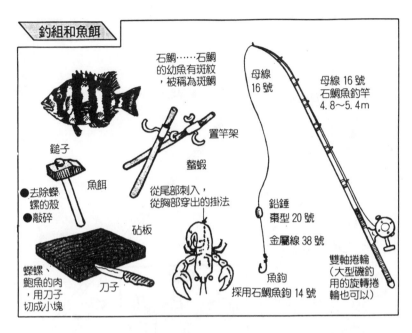

釣組和魚餌

石鯛……石鯛的幼魚有斑紋，被稱為斑鯛

置竿架

母線16號

母線 16 號
石鯛魚釣竿
4.8～5.4m

鎚子

魚餌

螯蝦

●去除蠑螺的殼
●敲碎

從尾部刺入，從胸部穿出的掛法

砧板

蠑螺、鮑魚的肉，用刀子切成小塊

刀子

鉛錘
棗型 20 號

金屬線 38 號

魚鉤
採用石鯛魚鉤 14 號

雙軸捲輪
（大型磯釣用的旋轉捲輪也可以）

時候。從夏天到秋天，都可以在堤防邊釣到小型的斑鯛。

■**釣組和魚餌**　石鯛釣竿採用雙軸的大型的磯釣用的旋轉捲輪，母線採用十二～十六號，鉛錘採用二十號。為了防止纏根，最好避免採用粗的母線。而且，要採用較輕的鉛錘。

魚餌如蠑螺、卷貝、鮑魚，如果有螯蝦會更好。利用在岩礁處所採到的螃蟹和岩磯�🦀，都可以釣到小的石鯛魚。

■**垂釣重點和釣法**　選擇堤防外側一帶，有較複雜的岩礁。而且，是在潮水表面的場所。水較深，有大型的消波石堆積的地方也很好。根據時期和潮水的週期，有時候，在淺處也可以釣到。在岩礁裂縫較深的地方，有潮水湧入的溝，暗礁周邊都是垂釣的重點。

潮水停止的前後二個小時左右，是垂釣的最佳時機。依據魚餌的不同，上鉤的情形也會不一樣。當魚上鉤時，如果動作太慢，可能會被魚咬到。如果隱藏到海藻茂密的岩礁底部去，會導致強力的扯線，要特別留意。從防波堤垂釣時，如果釣到的是一～三公斤級，就必須準備撈網。

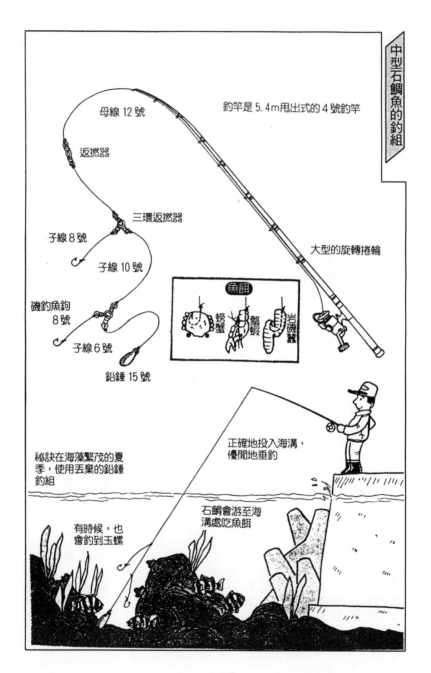

中型石鯛魚的釣組

母線 12 號

返撚器

三環返撚器

子線 8 號

子線 10 號

磯釣魚鉤 8 號

子線 6 號

鉛錘 15 號

釣竿是 5.4m甩出式的4號釣竿

大型的旋轉捲輪

魚餌

螃蟹

磬蝦

石磯蟲

祕訣在海藻繁茂的夏季，使用丟棄的鉛錘釣組

正確地投入海溝，優閒地垂釣

有時候，也會釣到玉螺

石鯛會游至海溝處吃魚餌

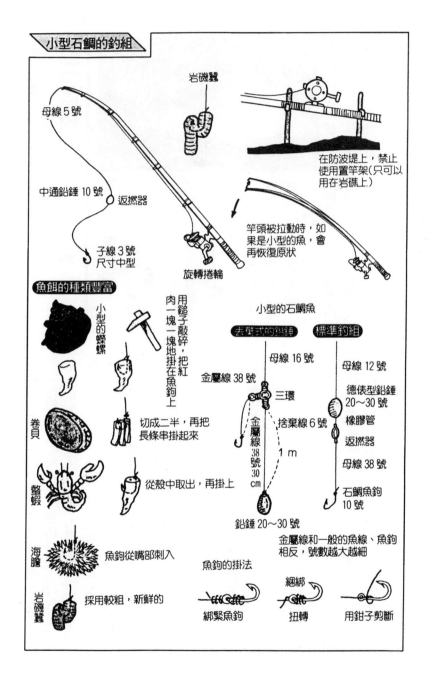

小型石鯛的釣組

岩磯蟹

母線5號

中通鉛錘 10 號　返撚器

子線3號
尺寸中型

旋轉捲輪

在防波堤上，禁止
使用置竿架（只可以
用在岩礁上）

竿頭被拉動時，如
果是小型的魚，會
再恢復原狀

魚餌的種類豐富

小型的蝾螺

卷貝

螯蝦

海膽

岩磯蟹

用鎚子敲碎，把紅
肉一塊一塊地掛在魚鉤上

切成二半，再把
長條串掛起來

從殼中取出，再掛上

魚鉤從嘴部刺入

採用較粗，新鮮的

小型的石鯛魚

去蛋式的鉛錘　標準釣組

母線 16 號

金屬線 38 號　三環

捨棄線 6 號

金屬線 38 號 30 cm

1 m

鉛錘 20～30 號

母線 12 號

德俵型鉛錘
20～30 號

橡膠管

返撚器

母線 38 號

石鯛魚鉤
10 號

金屬線和一般的魚線、魚鉤
相反，號數越大越細

魚鉤的掛法

綁緊魚鉤

細綁

扭轉

用鉗子剪斷

釣石首魚

喜歡混濁的潮水 ●鯢魚科

釣期 1 2 3 4 5 6 7 8 9 10 11 12

■特徵和習性　進入梅雨季節時，為了開始產卵，而接近岸邊。通常，棲息在海底的沙泥地附近，喜歡混濁的潮水。屬於夜行性的魚。通常，群集迴游在海底附近，吃環蟲類。

當它被釣起時，魚鰾振動，會發出噗咕噗咕的聲音。看起來很愚痴，稱之為「愚痴魚」而著名。

■釣期　五月左右就可以釣到。進入梅雨季節時，大都已經有卵。通常，早晚是垂釣的時機。到了夏天時，主要以夜釣為主。進入晚秋之後，再度轉為白天時分垂釣。

■釣組和魚餌　通常，採用的釣竿是三～四公尺的投釣釣竿，配戴大型的旋轉捲輪。母線採用三～五號。鉛錘則使用二十～三十號。使用二～三根魚鉤的釣組。通常，採用圓形的幼鱸魚鉤或流線型魚鉤、握鉤等。魚餌採用岩磯蟲、鬼磯蟲、袋磯蟲。寒冷時，可以採用秋刀魚魚肉來釣大型魚。

■垂釣重點和釣法　一般而言，會聚集在河口附近，或者河川流入海的混濁的海底沙地。內灣底部是沙地時也有石首魚的蹤跡。沙岸邊的防波堤，是絕佳的釣場。早晚時期和夜釣有此分別。潮水平穩，較混濁的時候，是最佳的時機。

在河口河水流入的地方，潮流接觸的處所，是最好的垂釣重點。

尤其是海底的水淵、凹凸的場所，也是良好的垂釣處所。即使在這處所釣到，也要再度正確地投入垂釣重點。上鉤的魚訊會很明顯，釣魚者可以知道。夜釣時，潮水移動的傍晚到夜半，是垂釣的時間帶。請在半夜時垂釣。

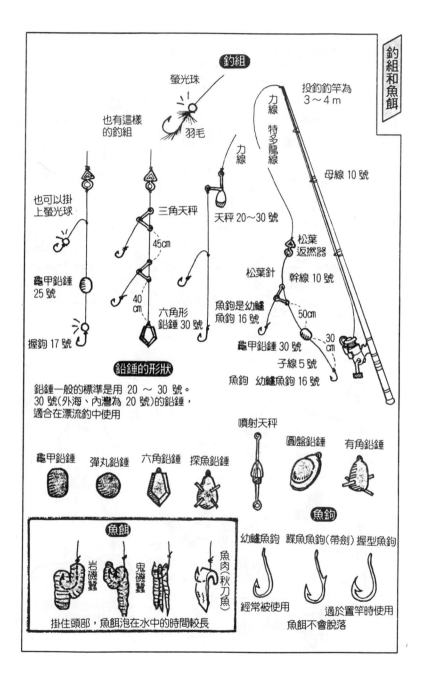

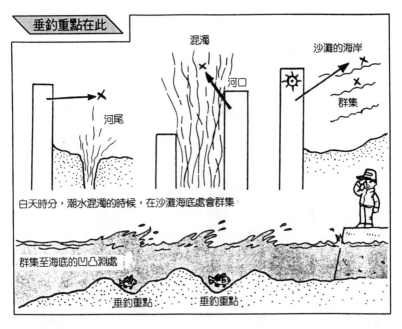

混濁

河口

沙灘的海岸

河尾

群集

白天時分，潮水混濁的時候，在沙灘海底處會群集。

群集至海底的凹凸淵處

垂釣重點　　垂釣重點

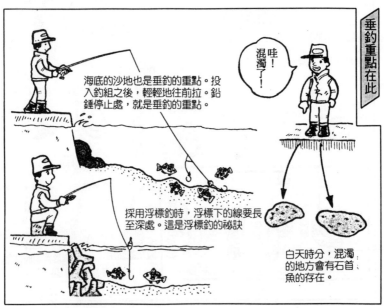

海底的沙地也是垂釣的重點。投入釣組之後，輕輕地往前拉。鉛錘停止處，就是垂釣的重點。

哇！混濁了！

採用浮標釣時，浮標下的線要長至深處。這是浮標釣的祕訣

白天時分，混濁的地方會有石首魚的存在。

防波堤釣入門 —— 116

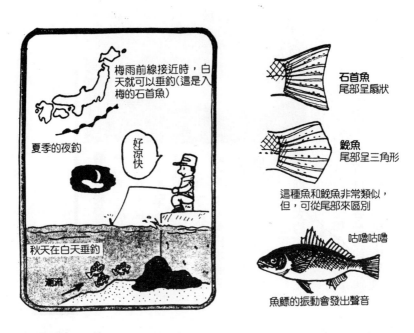

梅雨前線接近時，白天就可以垂釣（這是入梅的石首魚）

夏季的夜釣

好涼快

秋天在白天垂釣

潮流

石首魚
尾部呈扇狀

鮸魚
尾部呈三角形

這種魚和鮸魚非常類似，但，可從尾部來區別

咕嚕咕嚕

魚鰾的振動會發出聲音

釣法

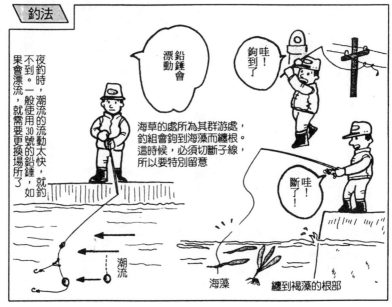

鉛錘會漂動

鉤到了！

夜釣時，潮流的流動太快，就釣不到。一般使用30號的鉛錘，如果會漂流，就需要更換場所了

海草的處所為其群游處，釣組會鉤到海藻而纏根。這時候，必須切斷子線，所以要特別留意

斷了！

潮流

海藻

纏到褐藻的根部

釣沙丁魚

釣期 ❶ ❷ 3 4 5 6 7 8 9 10 11 ⑫

■**特徵和習性** 是群游於外海的上層的魚。以浮游生物為主食。經常會被鱸魚等追擊，而逃到港內的深處。

種類非常多，成為垂釣的對象，有日本鰻魚、脂眼鯡。會群集在防波堤周邊，尤以潮水交接處更多。

■**釣期** 大約在三月左右。水溫上升時，就可以釣得更多。

■**釣組和魚餌** 一般而言，在岸壁和小堤防使用三公尺左右的短釣竿，就可以很容易垂釣。使用一號母線、○‧八號子線，以及小型浮標和袖型，就可以垂釣。

魚鉤三～四號。

魚餌採用魚肉或南極蝦。要採用誘餌的釣組時，可以採用市售的「誘餌釣組」，就更方便了。

鉛錘採用茄子型五號左右。

■**垂釣重點和釣法** 一般而言，在潮流的流通佳，而且風浪穩定的堤防外側群集。從初夏開始，在港內的小堤防或岸壁，用竿下釣就可以釣到。使用短的釣竿，利用浮標釣，就可以很輕易地釣到沙丁魚。

到了釣場時，最初是撒下一～二湯勺的誘餌。沙丁魚會馬上群集過來。這種小型魚非常活躍，可以馬上知道上鉤的魚訊。在浮標下大約一公尺左右，投入釣組。當小型的浮標沉下去或移動之後，只要能夠釣住氣，一定能夠釣到一桶魚。

如果放太多誘餌，沙丁魚可能會跑掉。因此，誘餌要適量。垂釣專家可以釣到許多的沙丁魚，這都是採用誘餌釣的緣故。釣竿進行上下的擺動，然後垂釣。配上綁有多數魚鉤的釣組。這種釣組掛上鯖魚或小竹筴魚等魚餌，也可以釣到硬鱗的沙丁魚。這種魚的鱗片非常硬，味道不好。

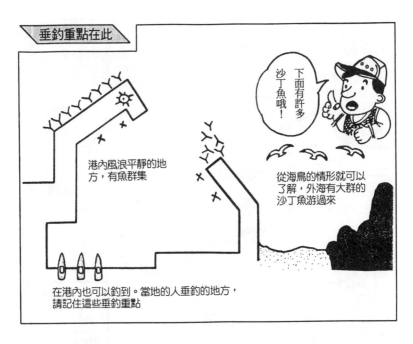

下面有許多沙丁魚哦!

港內風浪平靜的地方,有魚群集

從海鳥的情形就可以了解,外海有大群的沙丁魚游過來

在港內也可以釣到。當地的人垂釣的地方,請記住這些垂釣重點

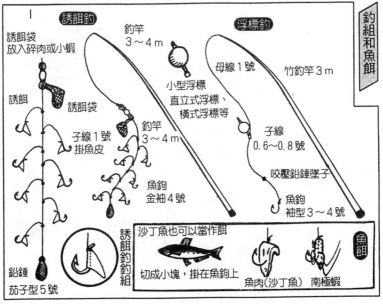

釣組和魚餌

誘餌釣

誘餌袋放入碎肉或小蝦

誘餌

誘餌袋

子線1號掛魚皮

釣竿3~4m

釣竿3~4m

魚鉤金袖4號

鉛錘茄子型5號

誘餌釣釣組

浮標釣

釣竿3~4m

小型浮標直立式浮標、橫式浮標等

母線1號

竹釣竿3m

子線0.6~0.8號

咬壓鉛錘墜子

魚鉤袖型3~4號

沙丁魚也可以當作餌

切成小塊,掛在魚鉤上

魚肉(沙丁魚) 南極蝦

魚餌

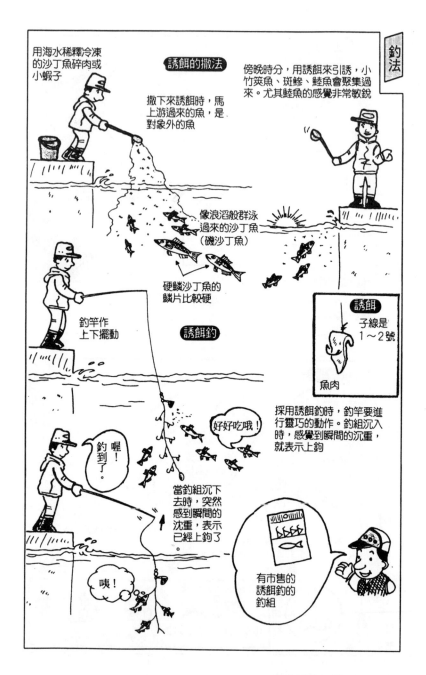

用海水稀釋冷凍的沙丁魚碎肉或小蝦子

誘餌的撒法

撒下來誘餌時，馬上游過來的魚，是對象外的魚

傍晚時分，用誘餌來引誘，小竹筴魚、斑鰺、鮭魚會聚集過來。尤其鮭魚的感覺非常敏銳

像浪濤般群泳過來的沙丁魚（磯沙丁魚）

硬鱗沙丁魚的鱗片比較硬

釣竿作上下擺動

誘餌釣

誘餌

子線是1～2號

魚肉

採用誘餌釣時，釣竿要進行靈巧的動作。釣組沉入時，感覺到瞬間的沉重，就表示上鉤

好好吃哦！

喔！釣到了。

當釣組沉下去時，突然感到瞬間的沈重，表示已經上鉤了。

咦！

有市售的誘餌釣的釣組

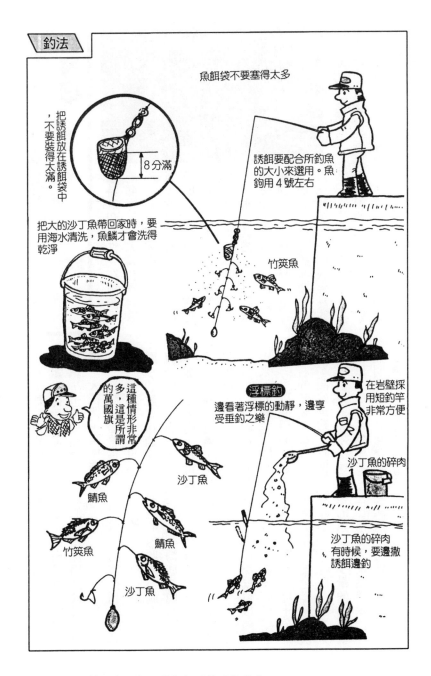

魚餌袋不要塞得太多

把誘餌放在誘餌袋中，不要裝得太滿。

8分滿

誘餌要配合所釣魚的大小來選用。魚鉤用4號左右

把大的沙丁魚帶回家時，要用海水清洗，魚鱗才會洗得乾淨

竹筴魚

這種情形非常多，這是所謂的萬國旗

浮標釣

邊看著浮標的動靜，邊享受垂釣之樂

在岩壁採用短釣竿非常方便

沙丁魚的碎肉

沙丁魚

鯖魚

鯖魚

竹筴魚

沙丁魚

沙丁魚的碎肉有時候，要邊撒誘餌邊釣

聚集在海藻附近　●海鯽科

釣海鯽

■特徵和習性　在防波堤周圍附近，尤其在礁岩處或海藻茂密的地方棲息。

五～六月左右產卵，是所謂的「胎生魚」。大約可以產下二十～三十隻的小魚。

根據其體形，分為銀海鯽和金海鯽。

■釣期　在寒冷時，也可以釣到。接近產卵期，吃得比較多，所以很容易釣到。因此，在三～五月左右，是繁盛期。

■釣組和魚餌　一般採用軟調的溪流釣竿，或配戴輕的捲輪釣竿，都可以使用。使用一～二號的母線、〇‧八～一號的子線。浮標採用辣椒形、

棒狀、球形浮標等。和釣鯽魚一樣，採用簡單的釣組。採用串連的浮標釣組，即使是很小的上鉤魚訊，也可以知道。一般的魚餌採用砂礫蠶。最近，大都使用南極蝦。

在防波堤邊垂釣，也可以在周圍找到小的卷貝、笠螺等，都可以當作魚餌。

■垂釣重點和釣法　防波堤的內側和外側，潮水流通佳的地方，到處都可以釣。海底淺處有岩礁，即使是港內，也可以垂釣。有石堆或棄石的周邊，海藻茂密處，尤其是馬尾藻周邊，為最佳垂釣重點。

魚上鉤的魚訊非常明顯。由浮標就可以顯示出來。即使是初學者，也可以享受垂釣之樂。

可以使用伸縮釣竿，或在距離防波堤十公尺左右的時候，可以採用捲輪釣竿。配合潮水的流動，開始垂釣，有很好的釣績。

釣黑毛並不需要太多的誘餌。少量的誘餌就可以聚集許多的黑毛。在日落漸入夜晚時垂釣，照明燈下，有魚聚集來吃誘餌。這種垂釣方式，是讓人無法忘懷的享受。

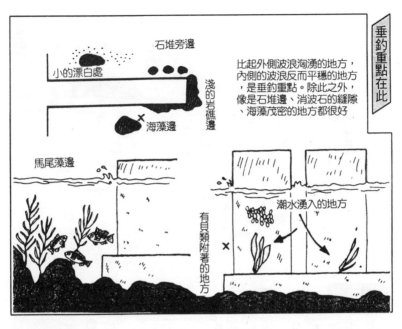

石堆旁邊

小的漂白處

淺的岩礁邊

✕海藻邊

比起外側波浪洶湧的地方，內側的波浪反而平穩的地方，是垂釣重點。除此之外，像是石堆邊、消波石的縫隙、海藻茂密的地方都很好

馬尾藻邊

潮水湧入的地方

有貝類附著的地方

✕

釣組和魚餌

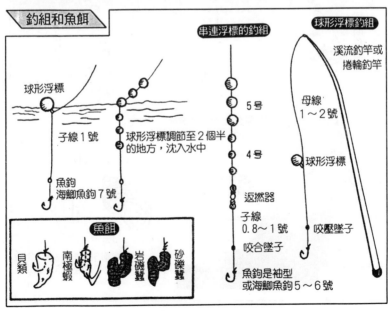

串連浮標的釣組

球形浮標釣組

球形浮標

球形浮標調節至2個半的地方，沈入水中

子線1號

魚鉤
海鯽魚鉤7號

5号

4号

返撚器

子線
0.8～1號

咬合墜子

魚鉤是袖型
或海鯽魚鉤5～6號

溪流釣竿或
捲輪釣竿

母線
1～2號

球形浮標

咬壓墜子

魚餌

貝類　南極蝦　岩磯蟲　砂礫蟲

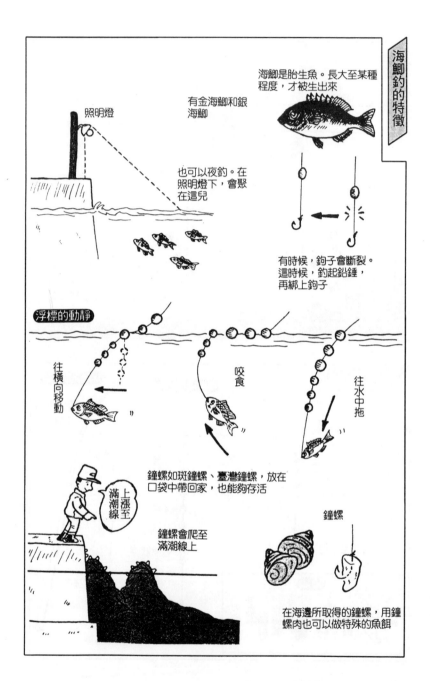

海鯽釣的特徵

海鯽是胎生魚。長大至某種程度，才被生出來

有金海鯽和銀海鯽

照明燈

也可以夜釣。在照明燈下，會聚在這兒

有時候，鉤子會斷裂。這時候，釣起鉛錘，再綁上鉤子

浮標的動靜

往橫向移動

咬食

往水中拖

滿潮線至上漲

鐘螺如斑鐘螺、臺灣鐘螺，放在口袋中帶回家，也能夠存活

鐘螺會爬至滿潮線上

鐘螺

在海邊所取得的鐘螺，用鐘螺肉也可以做特殊的魚餌

防波堤釣入門 —— 124

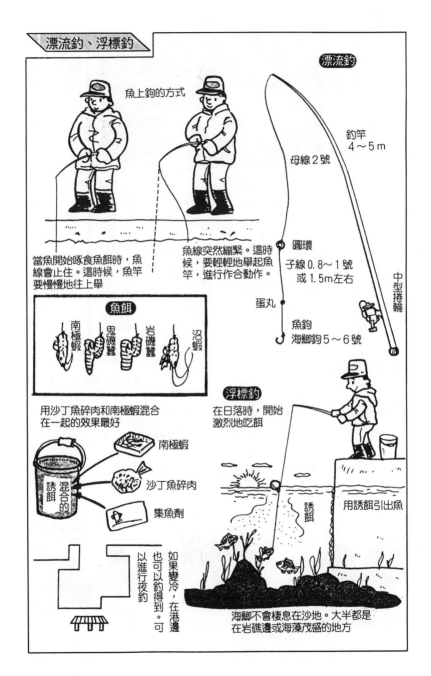

漂流釣、浮標釣

漂流釣

魚上鉤的方式

當魚開始啄食魚餌時，魚線會止住。這時候，魚竿要慢慢地往上舉。

魚線突然繃緊。這時候，要輕輕地舉起魚竿，進行作合動作。

釣竿 4～5m

母線2號

圓環
子線 0.8～1號
或 1.5m左右

蛋丸

魚鉤
海鯽鉤 5～6號

中型捲輪

魚餌

南極蝦　鬼磯蟲　岩磯蟲　沼蝦

用沙丁魚碎肉和南極蝦混合在一起的效果最好

誘餌混合的

南極蝦

沙丁魚碎肉

集魚劑

浮標釣

在日落時，開始激烈地吃餌

如果變冷，在港邊也可以釣得到。可以進行夜釣。

用誘餌引出魚

誘餌

海鯽不會棲息在沙地。大半都是在岩礁邊或海藻茂盛的地方

釣鮋魚

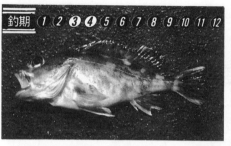

釣期 ①②③④⑤⑥⑦⑧⑨⑩⑪⑫

■特徵和習性　其顏色呈茶褐色，略帶紅色或黑色。一般是在消波石、棄石、沉箱石邊棲息。尤其會隱藏在海底的岩礁縫隙間。很少進行大的移動或遷徙。魚餌以動物性為佳。

■釣期　一年之中都可以釣到。當水溫上升，進入梅雨季節時，最容易垂釣到。冬季時期是垂釣的淡季，可以利用潮水停止的時期來垂釣。

■釣組和魚餌　在岩礁下、消波石下，則採用磯蟹、鯖魚、秋刀魚肉、烏賊肉。也可以一邊探察一邊垂釣。要使用略粗的子線，魚餌則採用磯蟹、鯖魚、秋刀魚肉、烏賊肉。也可以

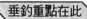

垂釣重點在此

容易纏根的地方，為其棲息的地方。不要怕釣組纏根，這是最重要的。此外，也會潛藏在洞穴中。

釣到一條之後，還會持續地釣到。這是釣鮋的特徵

退潮或潮水停止流動時的這段時間，都是最佳的垂釣時期

釣到一條之後，還會在相同的地方再釣到

退潮時的垂釣重點

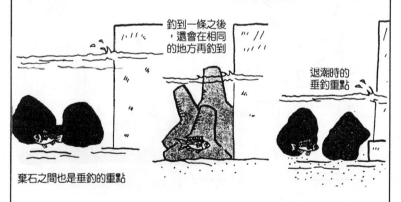

棄石之間也是垂釣的重點

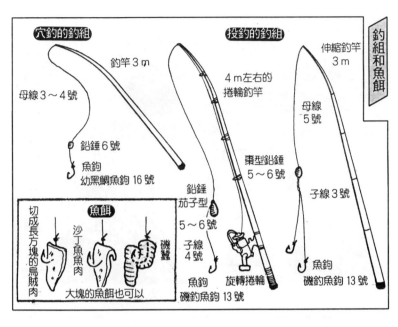

穴釣的釣組

釣竿 3 m

母線 3～4 號

鉛錘 6 號

魚鉤
幼黑鯛魚鉤 16 號

魚餌

切成長方塊的烏賊肉

沙丁魚魚肉

磯蠶

大塊的魚餌也可以

投釣的釣組

4 m 左右的捲輪釣竿

鉛錘
茄子型
5～6 號

子線
4 號

魚鉤
磯釣魚鉤 13 號

旋轉捲輪

伸縮釣竿
3 m

母線
5 號

棗型鉛錘
5～6 號

子線 3 號

魚鉤
磯釣魚鉤 13 號

特別留意。

有些地區有龍蝦的禁漁期間和各種限制，所以要

有時候，也會釣到龍蝦，要特別留意。因為

線、鉛錘、魚鉤。

重新垂釣。釣組的消耗非常快速，要充分準備子

垂釣的洞穴經過數天以後，還可以在這地方

。

釣的重點。這也是一種尋找的祕訣。

可以探查別人釣過的洞穴，或是水淵，來當作垂

可以在退潮時進行探釣，再依序移動來垂釣。也

通常，會感覺到喀吱喀吱的魚訊。所謂穴釣，

鮋魚上鉤的魚訊非常明顯，所以很容易垂釣

稍遠處的岩礁地帶，或石堆旁邊。

上鉤的魚訊。一般而言，垂釣重點是距離防波堤

鉛錘垂到底，然後一點一點地往前拉，如此等待

把釣組落到洞穴處來垂釣，這也是一種釣法。讓

■垂釣重點和釣法　目標處是消波石間的縫隙，

釣組的線越短越好，有助於了解更多的魚訊。

得到。恐怕鉛錘會纏根，可以採用棗子型鉛錘。

使用岩磯蠶。即使不使用釣竿，用手釣也可以釣

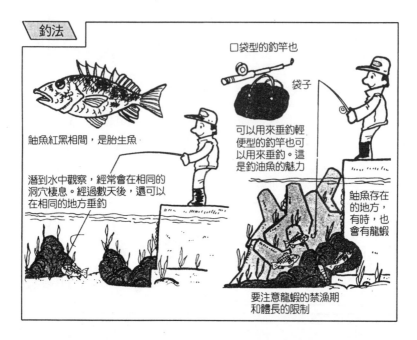

口袋型的釣竿也

袋子

鮋魚紅黑相間，是胎生魚

可以用來垂釣輕便型的釣竿也可以用來垂釣。這是釣油魚的魅力

潛到水中觀察，經常會在相同的洞穴棲息。經過數天後，還可以在相同的地方垂釣

鮋魚存在的地方，有時，也會有龍蝦

要注意龍蝦的禁漁期和體長的限制

消波石的縫隙間，是鮋魚棲息的家

釣鰈魚

海中的變色龍　●鰈魚科

釣期 ①②③④⑤⑥⑦⑧⑨⑩⑪⑫

■釣期　寒冷時，是繁盛期。季節風吹起的十二月分左右，就可以釣到鰈魚。到了入春時節，大約五月時，可以釣到石鰈魚。

垂釣的時候。

■特徵和習性　所謂「左比目，右鰈魚」，眼晴在右邊是鰈魚，是屬於寒流系的魚類。一般都潛藏在海底的沙泥地，其身體會潛藏在沙中，等待魚餌的靠近，通常是吃沙中的環蟲類。鰈魚的種類非常多，垂釣的對象是真鰈魚，及有小石頭模樣的石鰈魚等。產卵期，會移動到淺的地方。這是最容易

■釣組和魚餌　採用三～四m的投釣釣竿，配戴中型的旋轉捲輪。母線採用三～五號，並綁上力線。根據垂釣重點潮流的流動速度，一般使用鉛錘十～二十五號。

除了岩磯蠶、鬼磯蠶、袋磯蠶、沙蠶之外，蛤蜊肉也可以當作魚餌。

■垂釣重點和釣法　海底水淵較多的沙泥地，或河川流入的堤防，都是垂釣目標處。

混有小石的海底和船道、海底斜坡處，是良好的垂釣重點。不論哪一種，都是潮流流通的地方。可以把二～三根釣竿並排，再針對遠、中、近不同距離的垂釣重點，放在置竿架上，來等待魚上鉤的魚訊。這是最佳的垂釣方法。當潮流開始流動時，魚就開始吃魚餌。這是魚最集中的時間帶。採用一根釣竿垂釣時，可以把釣竿拋投出去，然後慢慢地稍微移動釣組，以這種方式來垂釣。鉛錘移動時，會導致海底產生沙煙，而引起鰈魚的矚目，飛撲魚餌。

一般，魚上鉤的魚訊非常明確，會有咕吱咕吱的感覺。這時不需要作很大的作合動作，只要輕輕舉起就可以了。小型的可以直接釣起。釣鰈魚時，要一邊看竿頭的魚訊一邊垂釣。

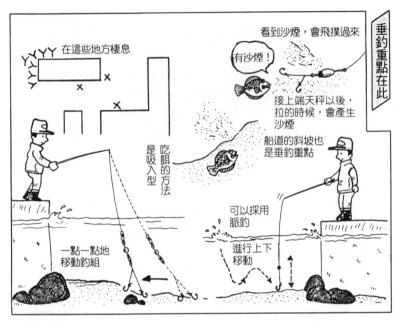

在這些地方棲息

看到沙煙,會飛撲過來

有沙煙!

接上端天秤以後,拉的時候,會產生沙煙

船道的斜坡也是垂釣重點

吃餌的方法是吸入型

可以採用脈釣

進行上下移動

一點一點地移動釣組

垂釣重點在此

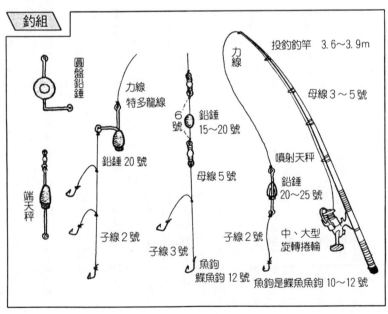

釣組

圓盤鉛錘

端天秤

力線
特多龍線

鉛錘 20 號

子線 2 號

6號

鉛錘
15～20 號

母線 5 號

子線 3 號

魚鉤
鰈魚鉤 12 號

投釣釣竿　3.6～3.9m

力線

母線 3～5 號

噴射天秤

鉛錘
20～25 號

子線 2 號

中、大型旋轉捲輪

魚鉤是鰈魚魚鉤 10～12 號

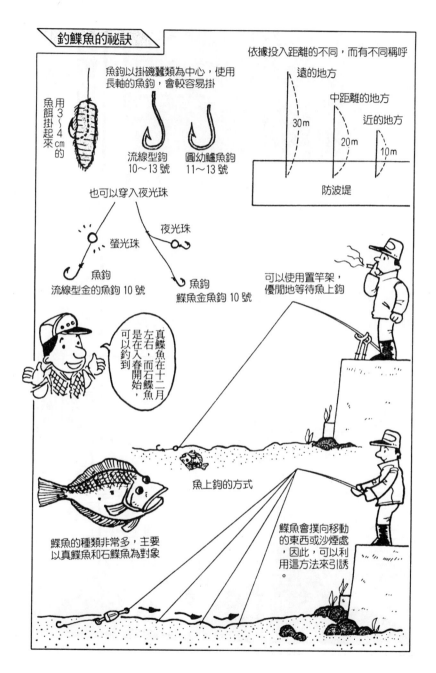

釣鰈魚的祕訣

魚鉤以掛磯蟲類為中心，使用長軸的魚鉤，會較容易掛

用3~4cm的魚餌掛起來

流線型鉤 10~13 號

圓幼鱸魚鉤 11~13 號

依據投入距離的不同，而有不同稱呼

遠的地方 30m

中距離的地方 20m

近的地方 10m

防波堤

也可以穿入夜光珠

螢光珠

夜光珠

魚鉤 流線型金的魚鉤 10 號

魚鉤 鰈魚金魚鉤 10 號

真鰈魚在十二月左右，而石鰈魚是在入春開始，可以釣到

可以使用置竿架，優閒地等待魚上鉤

魚上鉤的方式

鰈魚的種類非常多，主要以真鰈魚和石鰈魚為對象

鰈魚會撲向移動的東西或沙煙處，因此，可以利用這方法來引誘。

釣魨魚

捕取魚餌的名手　●魨魚科

釣期 ① ② ③ ④ ⑤ ⑥ ⑦ ⑧ ⑨ 10 11 12

■特徵和習性　大都棲息在外海的礁岩地帶，水較深的地方。也有人稱之為皮剝魨或圓魨。五～八月時，是產卵期。幼魚棲息在馬尾藻等海藻的地方。長大之後，就吃小魚當作食物。

魨魚的類似種類，會比其身體長一些，稱為馬首魨魚。據說都是吃餌的能手，讓垂釣的人感到頭痛。

■釣期　一般而言，在較深的岩礁地，一年之中都可以垂釣。從初夏開始，這是最容易垂釣的時期。

■釣組和魚餌　大約五・四公尺的釣竿，配戴中

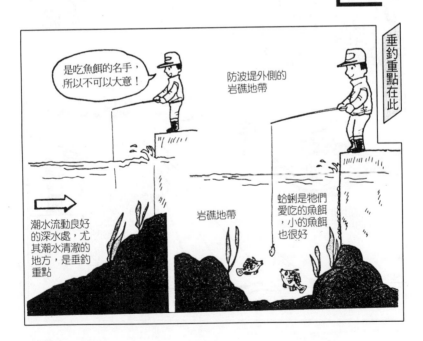

垂釣重點在此

是吃魚餌的名手，所以不可以大意！

防波堤外側的岩礁地帶

潮水流動良好的深水處，尤其潮水清澈的地方，是垂釣重點

岩礁地帶

蛤蜊是牠們愛吃的魚餌，小的魚餌也很好

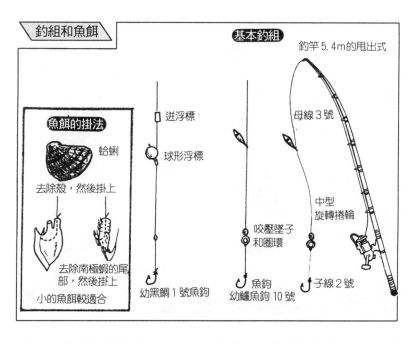

釣組和魚餌

魚餌的掛法

蛤蜊

去除殼，然後掛上

去除南極蝦的尾部，然後掛上

小的魚餌較適合

基本釣組

釣竿 5.4m 的甩出式

迸浮標

球形浮標

母線 3 號

中型旋轉捲輪

咬壓墜子和圈環

魚鉤
幼鱸魚鉤 10 號

子線 2 號

幼黑鯛 1 號魚鉤

型的旋轉捲輪。母線採用三號，子線則採用二～五號，魚鉤採用黑鯛一號魚鉤，或是鯵魚鉤、鱸魚鉤十號左右。採用浮標釣或脈釣時，利用蛤蜊或青柳貝、南極蝦來當作魚餌。投釣時，採用岩磯蠶。

■投釣重點和釣法

通常，垂釣的目標是在防波堤外側的礁岩潮流流通的水較深地方。潮水清澈的白天，可以在這裡垂釣。如果可以釣到黑毛的岩礁場，也可以採用中型的黑毛兼用的釣組來釣鮋魚。很少人用船釣來釣鮋魚。

不過，可以進行什錦釣。

鮋魚的類似種類馬首鮋，也經常可以釣到。水溫較高的夏天，馬首鮋會群集過來。把釣組投入水中以後，馬上會浮到水面來吃餌。由於鮋魚的嘴巴非常小，所以是從魚餌下方吃餌。萬一上鉤的作合時機太慢，很可能魚餌都會被吃掉。進行脈釣時，要抽動魚餌來引誘魚。投釣時，前面懸掛十號左右的鉛錘，然後投入岩礁縫隙之間。

一般而言，鮋魚對於投釣於海底的魚餌，比較容易垂釣。有警戒心，經常會吃餌，比較沒

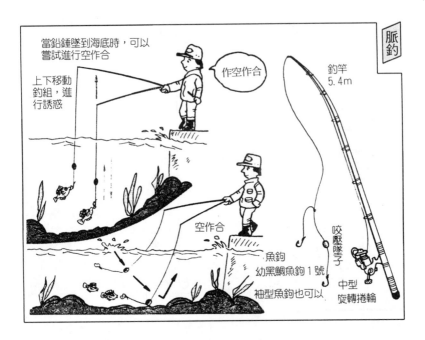

當鉛錘墜到海底時，可以嘗試進行空作合

上下移動釣組，進行誘惑

作空作合

釣竿 5.4m

空作合

魚鉤
幼黑鯛魚鉤1號
袖型魚鉤也可以

咬壓墜子

中型旋轉捲輪

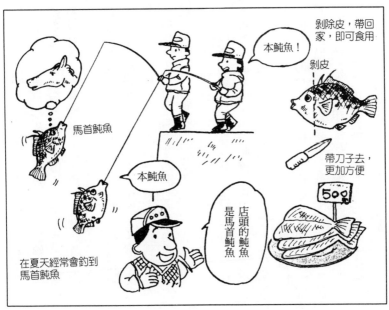

剝除皮，帶回家，即可食用

本魨魚！

剝皮

馬首魨魚

本魨魚

帶刀子去，更加方便

店頭的魨魚是馬首魨魚

在夏天經常會釣到馬首魨魚

500

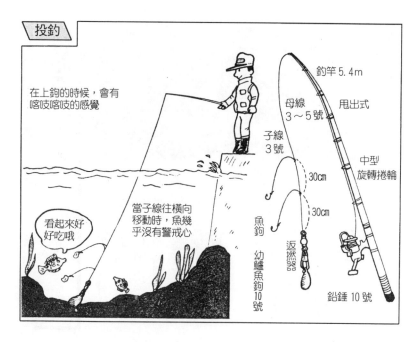

投釣

在上鉤的時候，會有喀吱喀吱的感覺

看起來好好吃哦

當子線往橫向移動時，魚幾乎沒有警戒心

釣竿 5.4m

甩出式

母線 3～5 號

子線 3 號

中型旋轉捲輪

30cm

30cm

魚鉤 幼鱸魚鉤 10 號

返撚器

鉛錘 10 號

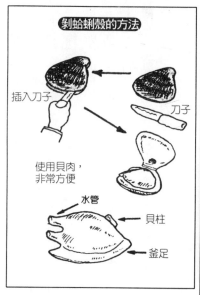

剝蛤蜊殼的方法

插入刀子

刀子

使用貝肉，非常方便

水管

貝柱

釜足

�魚

棲息在礁岩地海藻茂密處

釣黑鯛

釣期 ① ② ③ 4 5 6 7 8 9 10 11 12

■特徵和習性

從春天到初夏，是產卵期。隨著成長，會改變性別。從剛開始的親親、幼黑鯛到黑鯛，名稱也會隨著改變。是著名的惡食家，警戒心很強的魚。可以說是非常聰明的魚。

■釣期

防波堤的垂釣，一般從夏季到秋季，是最容易垂釣的時期。春天產卵，會游到防波堤附近處卵，會游到防波堤附近處長，會改變性別。從剛開始的親親、幼黑鯛到黑鯛，名稱也會隨著改變。是著名的惡食家，警戒心很強的魚。

到了秋天，準備要過冬，會有大型的魚游到防波堤邊，會大量進食。這時候，會有大型的魚游到防波堤邊。到了夏季，也是夜釣盛行的時期。

■釣組和魚餌

根據地方的不同，釣組和魚餌也不一樣。垂釣者必須要有所變化。沒有浮標的漂流釣、投釣都可以。一般採用軟調的釣竿，配戴中型的旋轉捲輪，或是雙軸捲輪。母線採用三號，子線採用一～二號的細柄釣竿，而使用浮力抵抗感較小的浮標。

通常，魚餌採用南極蝦或岩磯蟹、螃蟹、沙丁魚、魚肉等。

■垂釣重點和釣法

在海面上或接近防波堤的海溝、棄石、消波石旁邊，是最佳的垂釣重點。在春初，水溫比前一天稍微上升的日子，吃餌的情形最佳。產卵期間，會移動到淺處。這是初學者垂釣的時期。防波堤旁邊的貝類、螃蟹等魚餌較多，這也是很好的垂釣重點。

垂釣的時機，早晚會比白天來得好。尤其潮水較混濁時，或受到低氣壓的影響，波浪較大的日子，是垂釣黑鯛的時機。

通常，是一邊撒下誘餌，一邊採用浮標釣來垂釣。當魚餌隨著潮流漂流時，浮標以自然狀態垂下的釣組，隨著潮流的漂動來垂釣。蝦子要紮實地掛在魚鉤上。

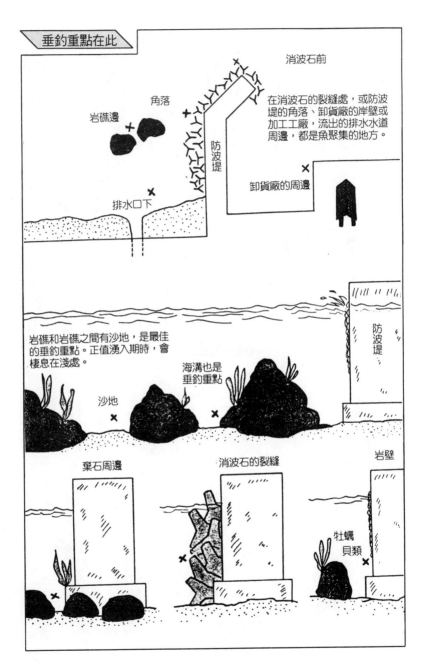

垂釣重點在此

消波石前

角落

岩礁邊

在消波石的裂縫處，或防波堤的角落、卸貨廠的岸壁或加工工廠，流出的排水水道周邊，都是魚聚集的地方。

防波堤

卸貨廠的周邊

排水口下

岩礁和岩礁之間有沙地，是最佳的垂釣重點。正值湧入期時，會棲息在淺處。

海溝也是垂釣重點

沙地

防波堤

棄石周邊

消波石的裂縫

岩壁

牡蠣
貝類

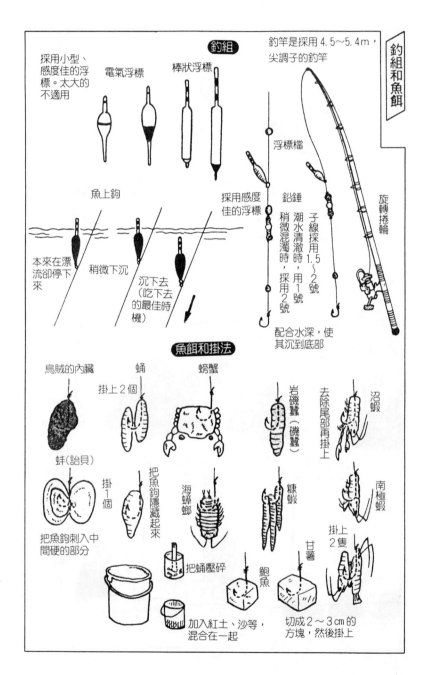

釣組

採用小型、感度佳的浮標。太大的不適用

電氣浮標

棒狀浮標

釣竿是採用 4.5～5.4m，尖調子的釣竿

浮標檔

旋轉捲輪

魚上鉤

本來在漂流卻停下來

稍微下沉

採用感度佳的浮標

沉下去（吃下去的最佳時機）

鉛錘

子線採用 1.5～2 號

潮水清澈時，用 1 號

稍微混濁時，採用 2 號

配合水深，使其沉到底部

魚餌和掛法

烏賊的內臟

蛹

掛上 2 個

螃蟹

岩磯蟲（磯蟲）

去除尾部再掛上

沙蝦

蚌（貽貝）

掛 1 個

把魚鉤隱藏起來

海蟑螂

糠蝦

南極蝦

把魚鉤刺入中間硬的部分

把蛹壓碎

鮑魚

加入紅土、沙等，混合在一起

甘薯

切成 2～3cm 的方塊，然後掛上

掛上 2 隻

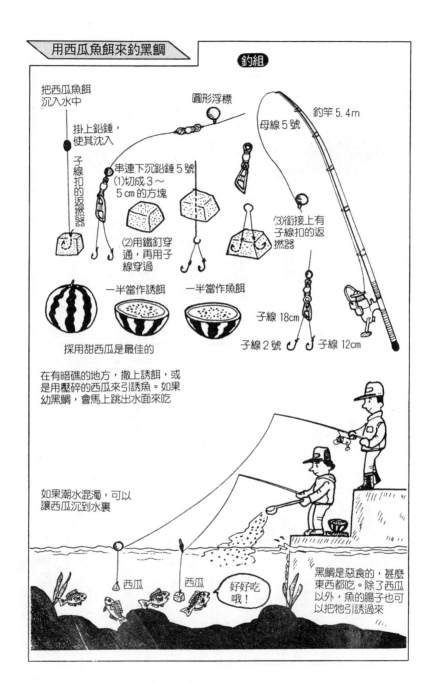

用西瓜魚餌來釣黑鯛

釣組

把西瓜魚餌沉入水中

圓形浮標

釣竿 5.4m

掛上鉛錘，使其沈入

母線 5 號

子線扣的返撚器

串連下沉鉛錘 5 號
(1)切成 3～5 cm 的方塊

(3)銜接上有子線扣的返撚器

(2)用鐵釘穿通，再用子線穿過

一半當作誘餌　　一半當作魚餌

採用甜西瓜是最佳的

子線 18cm

子線 2 號　　子線 12cm

在有暗礁的地方，撒上誘餌，或是用壓碎的西瓜來引誘魚。如果幼黑鯛，會馬上跳出水面來吃

如果潮水混濁，可以讓西瓜沉到水裏

西瓜　　西瓜　　好好吃哦！

黑鯛是惡食的，甚麼東西都吃。除了西瓜以外，魚的腸子也可以把牠引誘過來

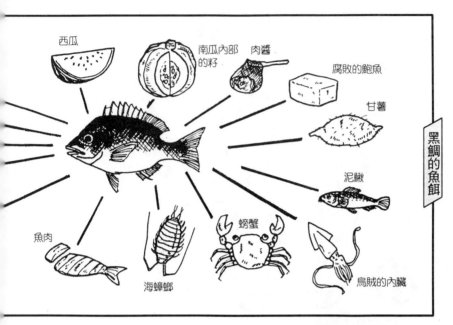

西瓜

南瓜內部的籽　肉醬

腐敗的鮑魚

甘薯

泥鰍

螃蟹

烏賊的內臟

魚肉

海蟑螂

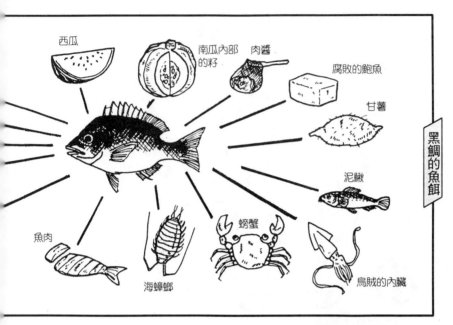

黑鯛的魚餌

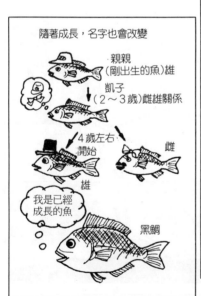

隨著成長，名字也會改變

親親
（剛出生的魚）雄

凱子
（2～3歲）雌雄關係

4歲左右
開始

雄

雌

我是已經
成長的魚

黑鯛

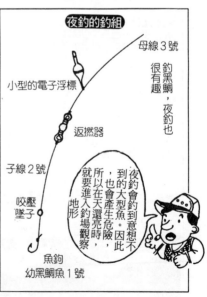

夜釣的釣組

母線3號

釣黑鯛，夜釣也
很有趣

小型的電子浮標

返撚器

子線2號

咬壓墜子

夜釣會釣到意想不到的大型魚。因此，也會產生危險。所以在天還亮時，就要進入釣場觀察地形

魚鉤
幼黑鯛魚1號

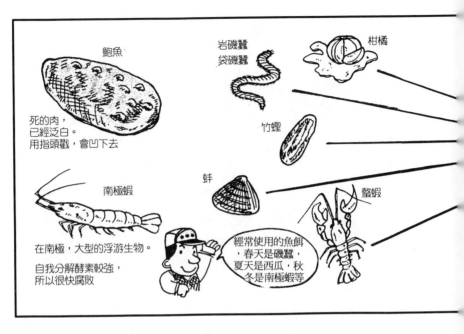

鮑魚

死的肉，
已經泛白。
用指頭戳，會凹下去

岩磯蠶
袋磯蠶

柑橘

竹蟶

蚌

螯蝦

南極蝦

在南極，大型的浮游生物。

自我分解酵素較強，
所以很快腐敗

經常使用的魚餌
，春天是磯蠶，
夏天是西瓜，秋
冬是南極蝦等

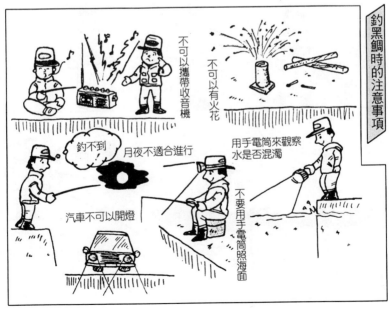

釣黑鯛時的注意事項

不可以攜帶收音機

不可以有火花

用手電筒來觀察
水是否混濁

釣不到

月夜不適合進行

不要用手電筒照海面

汽車不可以開燈

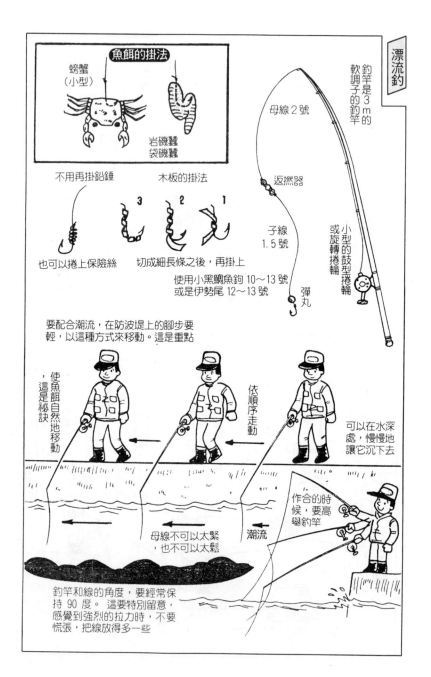

魚餌的掛法

螃蟹（小型）

岩磯蟲
袋磯蟲

釣竿是 3 m 的
軟調子的釣竿

母線 2 號

返撚器

小型的鼓型捲輪
或旋轉捲輪

不用再掛鉛錘

木板的掛法

3　2　1

也可以捲上保險絲

切成細長條之後，再掛上

子線 1.5 號

使用小黑鯛魚鈎 10～13 號
或是伊勢尾 12～13 號

彈丸

要配合潮流，在防波堤上的腳步要
輕，以這種方式來移動。這是重點

，使魚餌自然地移動
，這是祕訣

依順序走動

可以在水深
處，慢慢地
讓它沉下去

作合的時
候，要高
舉釣竿

母線不可以太緊
，也不可以太鬆

潮流

釣竿和線的角度，要經常保
持 90 度。這要特別留意，
感覺到強烈的拉力時，不要
慌張，把線放得多一些

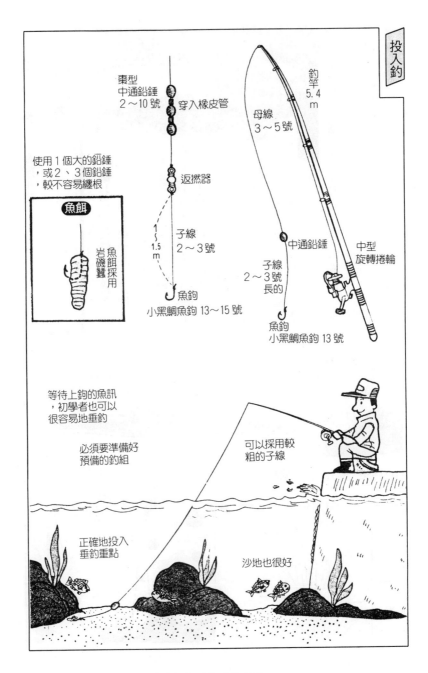

釣竿
5.4
m

棗型
中通鉛錘
2～10號　穿入橡皮管

母線
3～5號

使用1個大的鉛錘
，或2、3個鉛錘
，較不容易纏根

返撚器

中通鉛錘

中型
旋轉捲輪

魚餌

魚餌採用
岩磯蟲

1
～
1.5
m

子線
2～3號

子線
2～3號
長的

魚鉤
小黑鯛魚鉤 13～15號

魚鉤
小黑鯛魚鉤 13號

等待上鉤的魚訊
，初學者也可以
很容易地垂釣

必須要準備好
預備的釣組

可以採用較
粗的子線

正確地投入
垂釣重點

沙地也很好

143 —— 第五章　依照對象魚別的垂釣重點

釣鯒油魚

● 鯒魚科

| 釣期 | ① | ② | ③ | ④ | 5 | 6 | 7 | 8 | 9 | 10 | 11 | ⑫ |

■ **特徵和習性** 經常會和牛尾魚混為一談，我們稱為真鯒魚。甚至有人稱為鬼鯒魚。棲息在內彎的沙泥地，和白絆魚、牛尾魚、小魚居住在一起。

頭部大，與比目魚一樣，有和環境一樣的保護色。腹部呈白色。六～七月是產卵期。因此，會遷移到淺處。吃起來的味道最佳。

■ **釣期** 垂釣白絆魚的五月起，為其垂釣期。夏季是產卵期，也是容易垂釣的時期。到十一月時，都可以釣到。

■ **釣組和魚餌** 一般用三～四公尺級的投釣釣竿

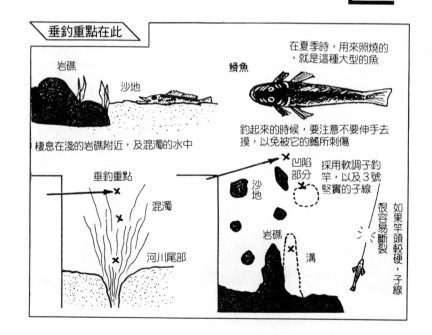

垂釣重點在此

岩礁　　沙地

棲息在淺的岩礁附近，及混濁的水中

垂釣重點

混濁

河川尾部

鯒魚

在夏季時，用來照燒的，就是這種大型的魚

釣起來的時候，要注意不要伸手去摸，以免被它的鰭所刺傷

凹陷部分

沙地

岩礁　溝

採用軟調子釣竿，以及3號堅實的子線

如果竿頭較硬，子線很容易斷裂

，並配戴大型的旋轉捲輪。母線採用三～五號，並要旋接力線。鉛錘採用二十～二十五號，旋接天秤。利用二～三根魚鉤，通常採用流線型十號的魚鉤。魚餌採用砂礫蠶或岩磯蠶等大蟲。一般也利用泥鰍的釣組，也可以釣得到。採用石首魚的釣組，進行擬餌釣。

■垂釣重點和釣法 因為產卵，所以會移居到淺處。夏季是絕佳的垂釣時期。一般棲息在海底的沙地、淺礁附近的凹處，或是河川的尾部。潮水較混濁，就是最好的垂釣重點了。距離在五十～八十公尺的範圍內，都可以垂釣。而且，相同的場所經過數天以後，還可以再度釣到。

一般的魚上鉤的魚訊，會有拉扯的沈重感。站在較高的防波堤垂釣時，可能必須注意子線會被拉斷。最好採用竿頭較軟的釣竿，就不需要擔心子線被拉斷了。要拿下魚鉤時，經常會被鰓傷到，所以要特別留意。

釣法和比目魚一樣，有相同的要領。釣石首魚或白魶魚時，有時候，也會釣到這種鮗魚。

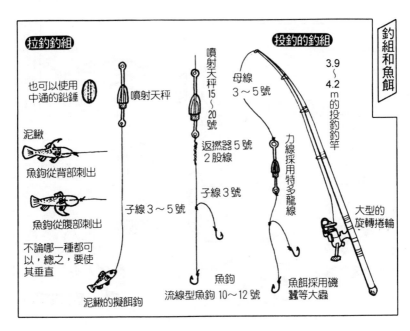

釣組和魚餌

投釣的釣組

3.9～4.2m的投釣釣竿

母線3～5號

力線採用特多龍線

大型的旋轉捲輪

魚餌採用磯蠶等大蟲

魚鉤流線型魚鉤10～12號

子線3號

返撚器5號2股線

噴射天秤15～20號

拉釣釣組

也可以使用中通的鉛錘

泥鰍
魚鉤從背部刺出

魚鉤從腹部刺出

不論哪一種都可以，總之，要使其垂直

子線3～5號

泥鰍的擬餌鉤

釣鯖魚

●鯖魚科

| 釣期 | ① | ② | ③ | ④ | ⑤ | ⑥ | ⑦ | ⑧ | ⑨ | ⑩ | ⑪ | ⑫ |

■ **特徵和習性** 這是在溫暖的沿岸迴游的魚。經常成群出游。種類包括本鯖和胡麻鯖魚二種。從春天到初夏，是產卵期。產卵的適合水溫為十八度Ｃ左右。

這是迴游性的魚。春天產卵，所以會北上。到了秋季，因為索餌活動會逐漸南下，經常是金槍魚、旗魚的捕食對象。五月左右，會開始釣到小的鯖魚。到了秋季，會成長為中型大小。鯖魚容易敗壞，所以要帶回家，一定要收藏在冷藏箱。

■ **釣期** 從五月左右，在防波堤周邊就可以釣到

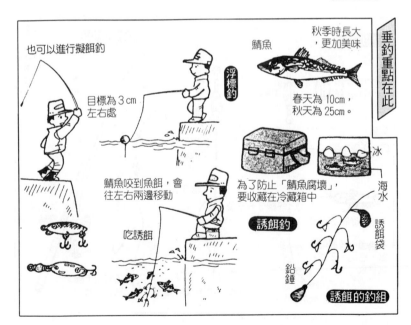

垂釣重點在此

也可以進行擬餌釣

浮標釣

目標為 3 cm 左右處

鯖魚咬到魚餌，會往左右兩邊移動

吃誘餌

秋季時長大，更加美味

鯖魚

春天為 10cm，秋天為 25cm。

冰

海水

為了防止「鯖魚腐壞」，要收藏在冷藏箱中

誘餌釣

誘餌袋

鉛錘

誘餌的釣組

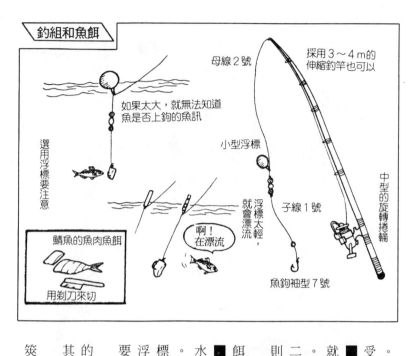

釣組和魚餌

母線2號

採用3～4m的伸縮釣竿也可以

如果太大，就無法知道魚是否上鉤的魚訊

選用浮標要注意

小型浮標

子線1號

中型的旋轉捲輪

浮標太輕，就會漂流

啊！在漂流

鯖魚的魚肉魚餌

用剃刀來切

魚鉤袖型7號

。到了十一月，可以釣到中型的魚。這是暑假最受歡迎的垂釣對象魚。

■釣組和魚餌　不論哪一種釣組，都可以利用。就像釣竹筴魚一樣，也可以採用浮標釣、誘餌釣。在岸壁，可以採用四～五m的溪流釣竿、母線二號、子線一號、袖型七號的魚鉤來垂釣。浮標則採用圓形或棒狀的小型浮標。

如果利用誘餌釣時，可以購買市面銷售的誘餌釣組來使用，更加簡單。

■垂釣重點和釣法　在防波堤外側，可以釣到。水溫升高時，追尋魚餌的魚，會成群地游到港內。這時候，只要使用少許的誘餌，就足夠了。浮標下大約一公尺左右的淺處，就可以釣到。採用浮標釣時，鯖魚在咬到魚餌時，會往旁邊移動。要防止和別人的魚線鉤在一起。

以鯖魚為對象，可以練習進行擬餌釣。鯖魚的成長非常快，到了秋季就已經長成中型大小。其拉扯的力量非常強。

垂釣鯖魚時，經常也會釣到竹筴魚。釣到竹筴魚時，可以更換為採用誘餌釣。

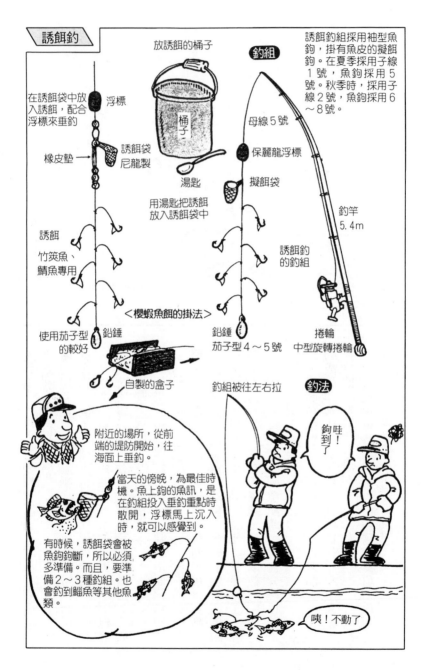

誘餌釣

放誘餌的桶子

釣組

誘餌釣組採用袖型魚
鉤，掛有魚皮的擬餌
鉤。在夏季採用子線
1號，魚鉤採用5
號。秋季時，採用子
線2號，魚鉤採用6
～8號。

在誘餌袋中放
入誘餌，配合
浮標來垂釣

浮標

橡皮墊→

誘餌袋
尼龍製

桶子

母線5號

保麗龍浮標

擬餌袋

湯匙

用湯匙把誘餌
放入誘餌袋中

釣竿
5.4m

誘餌

竹筴魚、
鯖魚專用

誘餌釣
的釣組

使用茄子型
的較好

鉛錘

＜櫻蝦魚餌的掛法＞

鉛錘
茄子型4～5號

捲輪
中型旋轉捲輪

自製的盒子

釣組被往左右拉

釣法

鉤哇
到！
了

附近的場所，從前
端的堤防開始，往
海面上垂釣。

當天的傍晚，為最佳時
機。魚上鉤的魚訊，是
在釣組投入垂釣重點時
散開，浮標馬上沉入
時，就可以感覺到。

有時候，誘餌袋會被
魚鉤鉤斷，所以必須
多準備。而且，要準
備2～3種釣組。也
會釣到鯔魚等其他魚
類。

咦！不動了

釣鱵魚

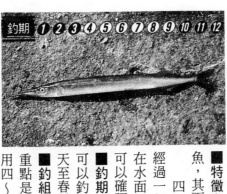

釣期 ①②③④⑤⑥⑦⑧⑨⑩⑪⑫

■特徵和習性　是細長的魚，其下顎極長。

四～六月是產卵期。經過一年就成熟，都群集在水面附近游動。肉眼就可以確認。

■釣期　在內海，秋季就可以釣到。在外海面，冬天至春天為垂釣期。

■釣組和魚餌　如果垂釣重點是在附近，就可以採用四～五m級的釣竿。一般是在浮標下五十～八十m的淺處，就可以釣到。而且，不需要使用鉛錘。魚餌是採用紅色的糠蝦或南極蝦。也可以採用沙蟲或魚糕等。

通常，在海面垂釣，都採用五‧四m的釣竿，並附帶进浮標。垂釣距離為十～二十m左右。浮標下大約八十至一m左右。不需要使用鉛錘。當然，也可以採用橫式的浮標。不過，不論哪一種，釣組整體的平衡非常重要。

■垂釣重點和釣法　在防波堤的前端到潮水流動良好的地方，都是垂釣的重點。這種只有鉛筆大小的小型魚類，通常都會游進港內。如果是外海或岩石附近的大魚，都是超過四十cm的大型魚。釣到鱵魚的次數非常多。

最好的時機是早上潮水稍微混濁時，白天也可以釣到。波浪較大時，有必要調整浮標，使其更往下些。了解潮流的流動，是非常重要的。要隨時根據潮流的改變而配合。

放下誘餌以後，鱵魚會群集過來，這時候，不要使其逃散，要不斷地撒下魚餌。

浮標的動靜千變萬化，必須留意。

當鱵魚啄食時，要搖動釣組來誘惑牠。這是技巧之一。作合時，使用手腕的力量，做快速的作合動作。釣上來的魚體會活蹦亂跳，必須小心地取下。

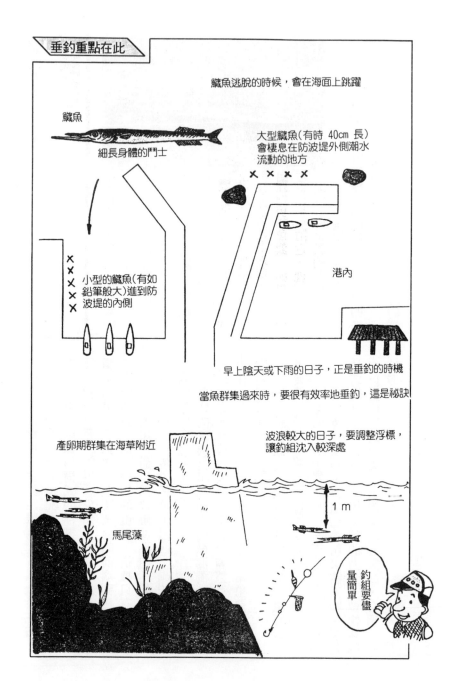

鱵魚逃脫的時候，會在海面上跳躍

鱵魚

細長身體的鬥士

大型鱵魚（有時 40cm 長）會棲息在防波堤外側潮水流動的地方

小型的鱵魚（有如鉛筆般大）進到防波堤的內側

港內

早上陰天或下雨的日子，正是垂釣的時機

當魚群集過來時，要很有效率地垂釣，這是祕訣

產卵期群集在海草附近

波浪較大的日子，要調整浮標，讓釣組沈入較深處

1 m

馬尾藻

釣組要盡量簡單

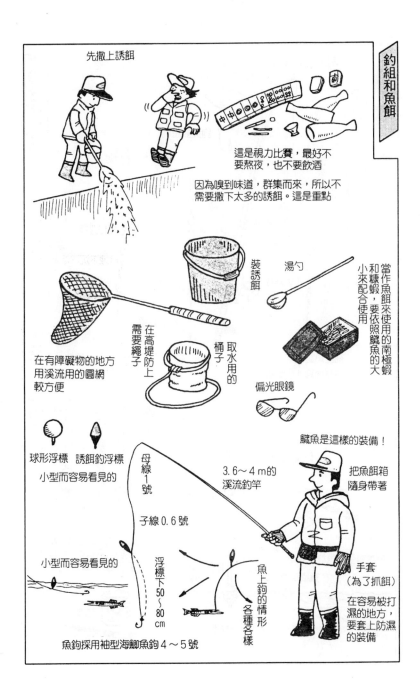

先撒上誘餌

這是視力比賽，最好不要熬夜，也不要飲酒

因為嗅到味道，群集而來，所以不需要撒下太多的誘餌。這是重點

裝誘餌

湯勺

當作魚餌來使用的南極蝦和糠蝦，要依照鱵魚的大小來配合使用

在有障礙物的地方用溪流用的圓網較方便

在高堤防上需要繩子

取水用的桶子

偏光眼鏡

球形浮標 誘餌釣浮標
小型而容易看見的

鱵魚是這樣的裝備！

母線1號

子線0.6號

3.6～4 m的溪流釣竿

把魚餌箱隨身帶著

小型而容易看見的

浮標下50～80 cm

魚上鉤的情形各種各樣

手套（為了抓餌）

在容易被打濕的地方，要套上防濕的裝備

魚鉤採用袖型海鯽魚鉤4～5號

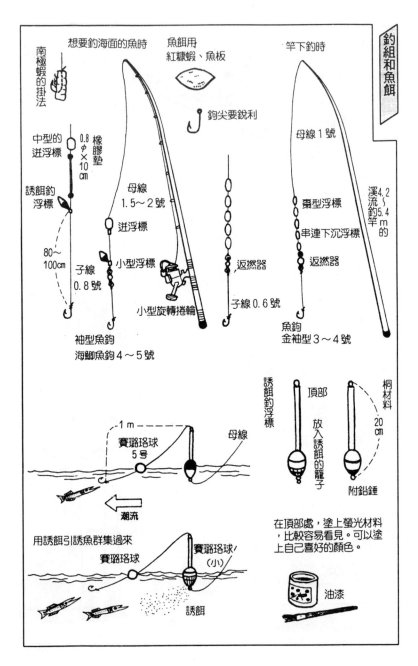

南極蝦的掛法

想要釣海面的魚時

魚餌用
紅糠蝦、魚板

竿下釣時

鉤尖要銳利

中型的
进浮標

0.8
橡膠墊
φ×10
cm

母線1號

誘餌釣
浮標

母線
1.5～2號

溪4.2～5.4m的流釣竿的

进浮標

棗型浮標

80～
100cm

小型浮標

返撚器

串連下沉浮標

子線
0.8號

返撚器

小型旋轉捲輪

子線0.6號

魚鉤
金袖型3～4號

袖型魚鉤
海鯽魚鉤4～5號

1m

誘餌釣浮標

頂部

桐材料

賽璐珞球
5號

母線

放入誘餌的籠子

20cm

潮流

附鉛錘

用誘餌引誘魚群集過來

賽璐珞球

賽璐珞球
（小）

在頂部處，塗上螢光材料
，比較容易看見。可以塗
上自己喜好的顏色。

誘餌

油漆

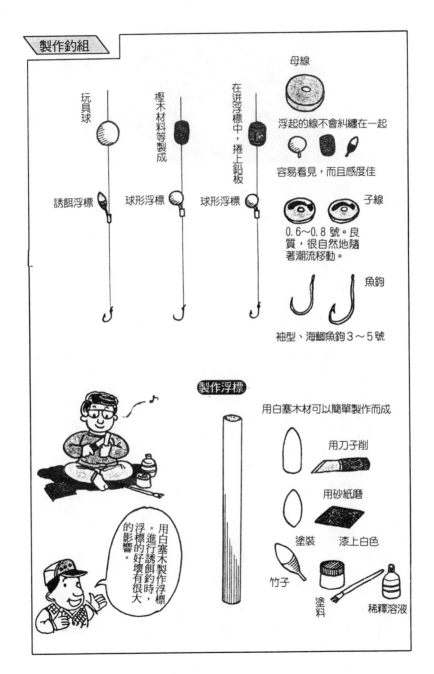

製作釣組

玩具球

樫木材料等製成

在迸浮標中，捲上鉛板

母線

浮起的線不會糾纏在一起

容易看見，而且感度佳

誘餌浮標　　球形浮標　　球形浮標

子線

0.6～0.8 號。良質，很自然地隨著潮流移動。

魚鉤

袖型、海鯽魚鉤3～5號

製作浮標

用白塞木材可以簡單製作而成

用刀子削

用砂紙磨

塗裝　　漆上白色

竹子

塗料　　稀釋溶液

用白塞木製作浮標。進行誘餌釣時，浮標的好壞有很大的影響。

153 —— 第五章　依照對象魚別的垂釣重點的看法

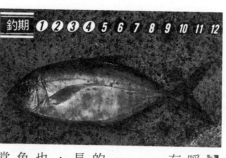

釣斑鰺

●竹筴魚科

特徵和習性 這是屬於暖流系的魚類，魚體中央有黃色的橫線，閃閃發光，非常美麗，味道絕佳。

眼睛非常好、很敏感、速度快，是屬於迴游性的魚類。大型的斑鰺可以長到一公尺左右。釣到時，必定會有強烈的拉扯，也是充滿趣味的垂釣對象魚。進行防波堤釣時，通常是以三十cm級的為對象魚。中型魚的扯力和大型魚有很大區別。

■釣期 水溫在十七度C左右時，如手掌一般大的魚，就會群集到防波堤附近。從秋天到十二月起，左右，都可以釣到。夏季時夜釣，在港內可以釣到小型魚。

■釣組和魚餌 防波堤釣採用的釣竿是四・五~五・四的尖調子釣竿。配上中大型的旋轉捲輪。母線採用五號，子線採用三號。魚鉤則採用幼黑鯛型的魚鉤。

採用浮標釣，是最容易釣到斑鰺的方法。魚餌採用南極蝦，或是岩磯蟹、沙丁魚肉。

■垂釣重點和釣法 在防波堤的表側是釣場。從外海進入的潮流，所接觸的海溝、較深的場所、岩礁、大型消波石的裂縫，都是斑鰺群游的處所。雖然這些地方凹凸不平，但是經常可以釣到。小型的都會群集到防波堤邊。

到了夏季，日落時分，在堤防或岸壁附近，採用伸縮釣竿，就可以釣到手掌般大的斑鰺。甚至也會釣到沙丁魚或小竹筴魚。小型的或中型的斑鰺，可以使浮標產生明顯的魚上鉤訊息。這時候，不要遲疑，要馬上作合動作。

這種魚的拉扯力非常強，必須採用竿頭較堅實的釣竿。牠的嘴較弱，所以不要過於勉強地釣起，否則會使其逃脫。最好使用撈網。

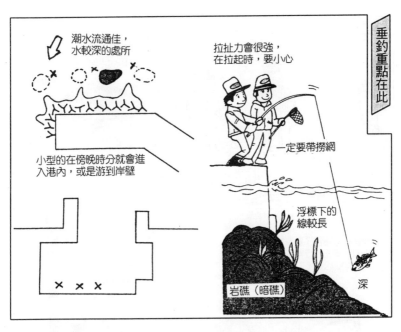

潮水流通佳，水較深的處所

拉扯力會很強，在拉起時，要小心

一定要帶撈網

小型的在傍晚時分就會進入港內，或是游到岸壁

浮標下的線較長

岩礁（暗礁）

深

垂釣重點在此

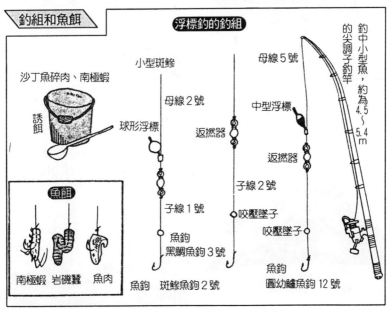

釣組和魚餌

浮標釣的釣組

沙丁魚碎肉、南極蝦

誘餌

魚餌

南極蝦　岩磯蟲　魚肉

小型斑鰺

母線2號

球形浮標

子線1號

魚鉤　黑鯛魚鉤3號

魚鉤　斑鰺魚鉤2號

返撚器

母線5號

中型浮標

返撚器

子線2號

咬壓墜子

咬壓墜子

魚鉤　圓幼鱸魚鉤12號

釣中小型魚，約為4.5〜5.4m的尖調子釣竿

155 ── 第五章　依照對象魚別的垂釣重點的看法

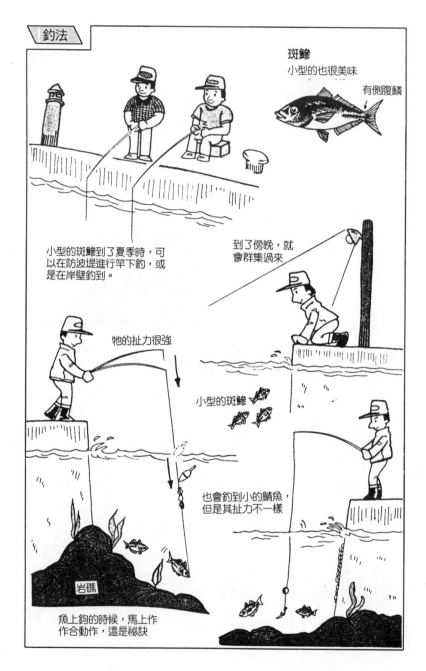

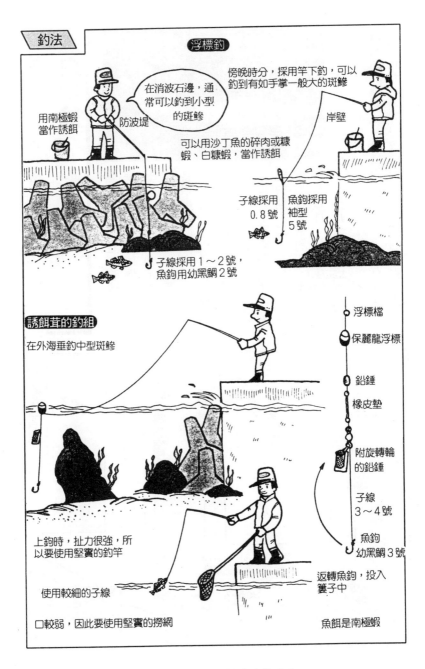

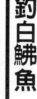

蛋白石的光亮　●鯡魚科

釣白鯡魚

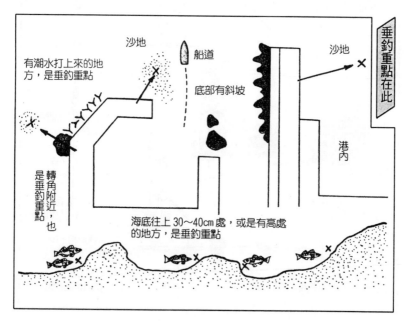

■特徵和習性　白鯡魚在海底捕食砂蠶或磯蠶。這是有憂鬱症的魚。嘴巴非常小，視力很好，是對聲音很敏感的魚。

白鯡魚和青鯡魚有所區別。最近，青鯡魚逐漸減少。這是自古以來，大家就非常熟悉的魚類。

■釣期　過了五月一日之後，就是垂釣期。尤其在六～七月，有更多的人垂釣。秋季是小型魚。到了十一月下旬，已經是繁盛期。

■釣組和魚餌　一般採用投釣釣竿，也有人採用甩出式的釣竿。母線採用三～五號的粗線。鉛錘

釣期　① ② ③ ④ ⑤ ⑥ ⑦ ⑧ ⑨ 10 11 12

垂釣重點在此

有潮水打上來的地方，是垂釣重點

沙地

船道

底部有斜坡

沙地

港內

轉角附近，也是垂釣重點

海底往上 30～40cm 處，或是有高處的地方，是垂釣重點

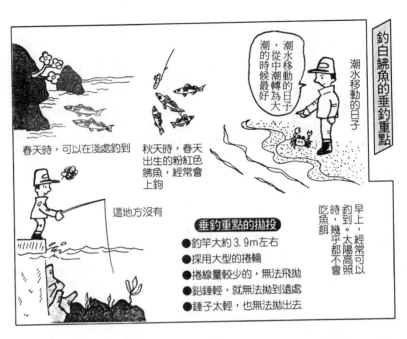

潮水移動的日子

潮水移動的日子，從中潮轉為大潮的時候最好

春天時，可以在淺處釣到

秋天時，春天出生的粉紅色鮋魚，經常會上鉤

這地方沒有

早上，經常可以釣到。太陽高照時，幾乎都不會吃魚餌

垂釣重點的拋投

● 釣竿大約 3.9m 左右
● 採用大型的捲輪
● 捲線量較少的，無法飛拋
● 鉛錘輕，就無法拋到遠處
● 錘子太輕，也無法拋出去

採用二十～二十五號，附天秤的鉛錘。魚鉤為數二～三個。魚餌是使用釣鈾魚的砂礫蟲、鬼磯蟲等細的蟲類。

■**垂釣重點和釣法** 在防波堤採用遠投或在水深處，都是垂釣的地方。在防波堤前端或有轉角的地方，都是潮水碰撞的處所，這些地方的沙地都是垂釣重點。潮水很清澈，海底有斜坡或有水淵的地方，也會潛藏著白鮋魚。這時候，可以採用過頭的拋投垂釣。在較狹窄的地方，也可以利用手腕的力量，以快投的方式來垂釣。拋投的地方，要比垂釣重點稍遠一些。慢慢地把釣組拉近，等待魚上鉤。一旦魚上鉤時，不需要作大的作合動作。通常，是在岩礁附近的垂釣重點釣。船道也是很好的垂釣重點。不過，早晚、船通行時，最好不要拋投。否則會發生意外。和其他的魚一樣，在日出之前，開始垂釣，是最佳時機。潮水不動，或底部的流動較激烈時，不適於垂釣。這種釣組也可以應用於石首魚、旗魚等。

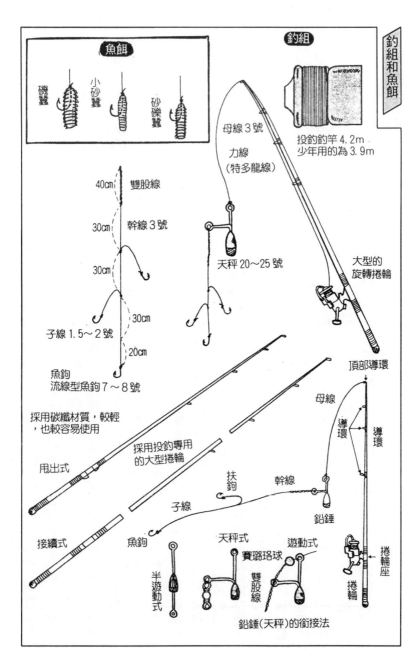

魚餌

磯蟲　小砂蟲　砂礫蟲

釣組

投釣釣竿 4.2m
少年用的為 3.9m

母線 3 號

力線
（特多龍線）

天秤 20～25 號

大型的
旋轉捲輪

40cm　雙股線

30cm　幹線 3 號

30cm

30cm

20cm

子線 1.5～2 號

魚鉤
流線型魚鉤 7～8 號

採用碳纖材質，較輕
，也較容易使用

甩出式

採用投釣專用
的大型捲輪

接續式

子線

魚鉤

扶鉤

幹線

母線

頂部導環

導環

導環

鉛錘

捲輪座

捲輪

天秤式

賽璐珞球

遊動式

雙股線

半遊動式

鉛錘（天秤）的銜接法

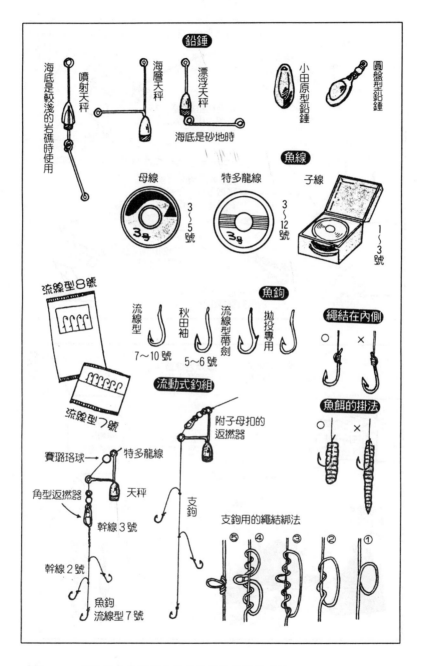

鉛錘

圓盤型鉛錘

小田原型鉛錘

漂浮天秤

海層天秤

噴射天秤

海底是較淺的岩礁時使用

海底是砂地時

魚線

母線

3～5號

特多龍線

3～12號

子線

1～3號

魚鉤

流線型8號

流線型7號

流線型
7～10號

秋田袖
5～6號

流線型帶劍

拋投專用

繩結在內側

○　×

魚餌的掛法

○　×

流動式釣組

附子母扣的返撚器

寶璐珞球 →　特多龍線

天秤

角型返撚器

幹線3號

支鉤

幹線2號

魚鉤
流線型7號

支鉤用的繩結綁法

⑤　④　③　②　①

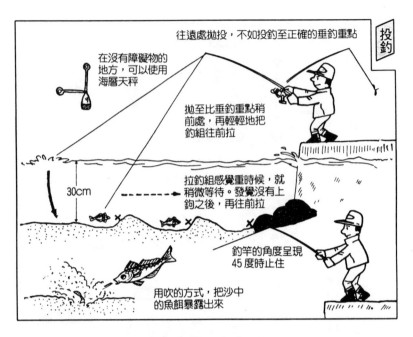

投釣

往遠處拋投，不如投釣至正確的垂釣重點

在沒有障礙物的地方，可以使用海層天秤

拋至比垂釣重點稍前處，再輕輕地把釣組往前拉

30cm

拉釣組感覺重時候，就稍微等待。發覺沒有上鉤之後，再往前拉

釣竿的角度呈現45度時止住

用吹的方式，把沙中的魚餌暴露出來

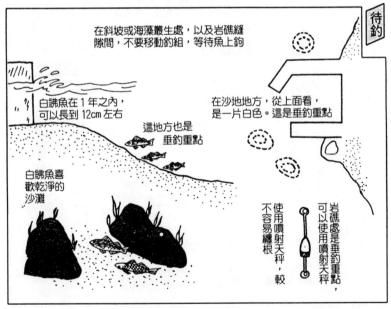

待釣

在斜坡或海藻叢生處，以及岩礁縫隙間，不要移動釣組，等待魚上鉤

白鱚魚在1年之內，可以長到12cm左右

在沙地地方，從上面看，是一片白色。這是垂釣重點

這地方也是垂釣重點

白鱚魚喜歡乾淨的沙灘

岩礁處是垂釣重點，可以使用噴射天秤

使用噴射天秤，較不容易纏根

釣鱸魚

活躍魚的代表魚　鱸魚科

釣期　1　2　3　4　5　6　7　8　9　10　11　12

■特徵和習性　從初夏開始，就會迴游到防波堤的岸邊。其名稱有西可、富茲可、鱸魚（體長五十cm以上）。屬於肉食性，經常追食沙丁魚，深入港口內。防波堤的棄石或港口附近，都有其蹤跡。當潮水較大時，正是鱸魚活躍時。

■釣期　梅雨季之後，開始放晴，日照時間較長的初夏至晚秋開始，為其繁盛期。根據地方的不同，有些地方在冬天時，可以釣到大型的鱸魚。最近，擬餌釣也普及了。幾乎一整年之中，都有人垂釣。

■釣組和魚餌　釣竿要採用堅實的機釣用的甩出式釣竿。再配上大型的高速旋轉捲輪。子線採用五～八號。魚鉤則採用鱸魚鉤十八～二十號。魚餌可以當場採集。岩磯蟲、袋磯蟲、鬼磯蟲，作成串掛，用來垂釣。

■垂釣重點和釣法　防波堤的外側和港口，潮水流動佳的地方，是第一條件。在岩礁附近、暗礁附近，有漂白處，消波石附近、潮水接觸的地方，都是良好的垂釣重點。垂釣時，剛好是在早晚時分，魚的索餌活動活躍的時機。低氣壓發生時、海上起風時，也是最佳時機。不過，這時候，要注意安全，絕對不要到防波堤前端來垂釣。暴風雨的日子，或月夜時，最好避免。

夜釣時，要確認白天、海草的浮游狀態等。

可以配戴電氣浮標，進行垂釣。

電氣浮標沈入水中時，要慢慢地進行大的作合動作。配戴電氣浮標釣組時，鱸魚大都會吞食魚餌，所以不必擔心。

也可以採用擬餌釣，這是最受年輕釣者歡迎的釣法。

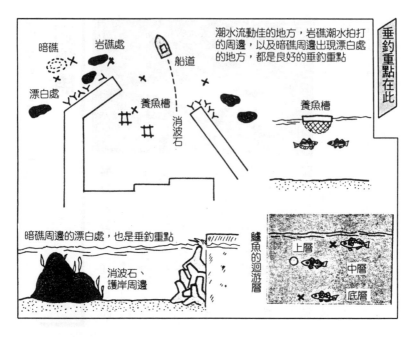

潮水流動佳的地方，岩礁潮水拍打的周邊，以及暗礁周邊出現漂白處的地方，都是良好的垂釣重點

暗礁　岩礁處　船道

漂白處　養魚槽　消波石

養魚槽

暗礁周邊的漂白處，也是垂釣重點

消波石、護岸周邊

鱸魚的迴游層

上層　中層　底層

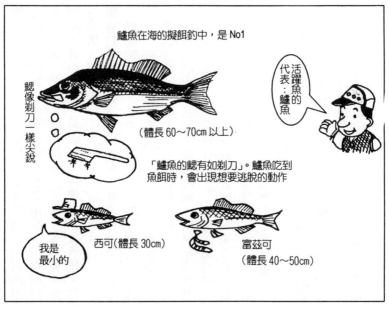

鱸魚在海的擬餌釣中，是 No1

活躍魚的代表：鱸魚

鰓像剃刀一樣尖銳

（體長 60～70cm 以上）

「鱸魚的鰓有如剃刀」。鱸魚吃到魚餌時，會出現想要逃脫的動作

我是最小的

西可（體長 30cm）

富茲可（體長 40～50cm）

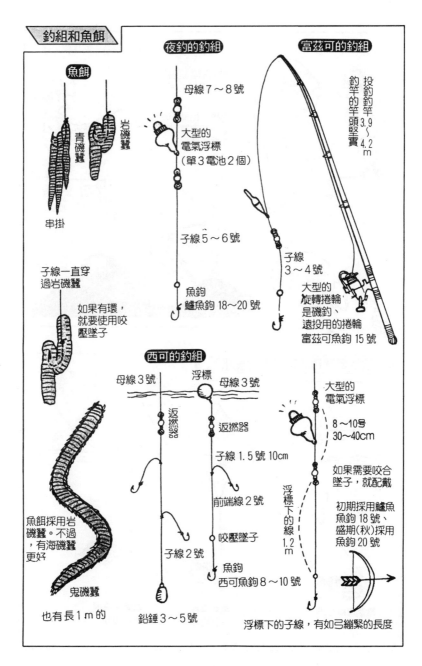

釣組和魚餌

魚餌

青磯蠶

岩磯蠶

串掛

子線一直穿過岩磯蠶

如果有環，就要使用咬壓墜子

魚餌採用岩磯蠶。不過，有海磯蠶更好

鬼磯蠶

也有長1m的

夜釣的釣組

母線7〜8號

大型的電氣浮標（單3電池2個）

子線5〜6號

魚鉤鱸魚鉤18〜20號

富茲可的釣組

投釣釣竿3.9〜4.2m

釣竿的竿頭堅實

子線3〜4號

大型的旋轉捲輪是磯釣、遠投用的捲輪

富茲可魚鉤15號

西可的釣組

母線3號

浮標

母線3號

返撚器

返撚器

子線1.5號10cm

前端線2號

咬壓墜子

子線2號

魚鉤西可魚鉤8〜10號

鉛錘3〜5號

大型的電氣浮標

8〜10号30〜40cm

如果需要咬合墜子，就配戴

初期採用鱸魚魚鉤18號、盛期(秋)採用魚鉤20號

浮標下的線1.2m

浮標下的子線，有如弓繃緊的長度

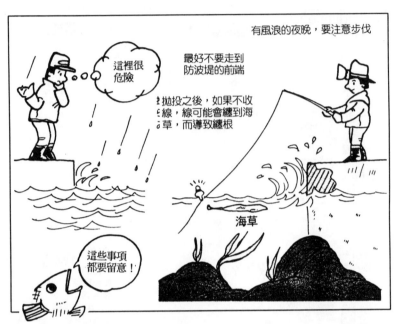

使用電氣浮標釣組的上鉤魚訊

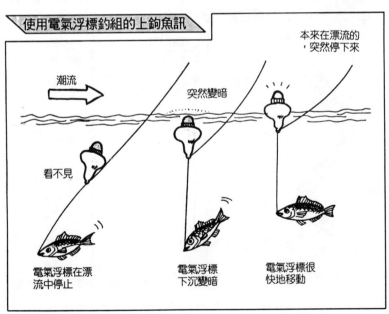

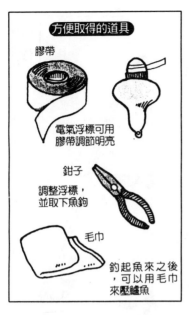

方便取得的道具

膠帶

電氣浮標可用
膠帶調節明亮

鉗子

調整浮標，
並取下魚鉤

毛巾

釣起魚來之後
，可以用毛巾
來壓鱸魚

15日 14日 13日 12日

潮汐表

觀察潮汐

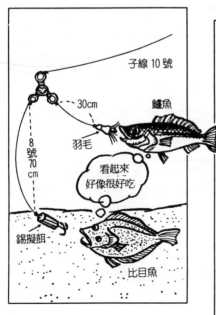

子線 10 號

30cm

鱸魚

羽毛

8號70cm

看起來
好像很好吃

錫擬餌

比目魚

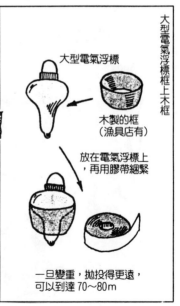

大型電氣浮標

木製的框
（漁具店有）

放在電氣浮標上
，再用膠帶綑緊

一旦變重，拋投得更遠，
可以到達 70～80m

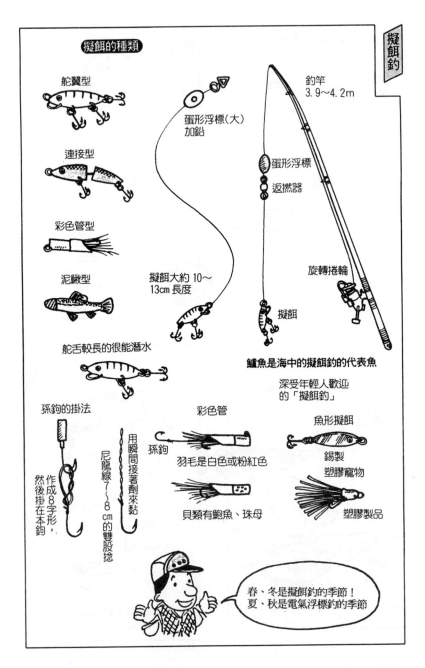

擬餌的種類

舵翼型

連接型

彩色管型

泥鰍型

舵舌較長的很能潛水

釣竿
3.9～4.2m

蛋形浮標(大)
加鉛

蛋形浮標

返撚器

擬餌大約 10～
13cm 長度

旋轉捲輪

擬餌

鱸魚是海中的擬餌釣的代表魚

深受年輕人歡迎
的「擬餌釣」

孫鉤的掛法

作成8字形，
然後掛在本鉤

用瞬間接著劑來黏

尼龍線7～8cm的雙股捻

彩色管

孫鉤

羽毛是白色或粉紅色

貝類有鮑魚、珠母

魚形擬餌

錫製

塑膠寵物

塑膠製品

春、冬是擬餌釣的季節！
夏、秋是電氣浮標釣的季節

釣文鰷魚

■特徵和習性　呈刀形，全身銀白色，有太刀魚之稱。體長大者，超過一公尺。有如鋸齒狀一般，銳利的牙齒。這是文鰷魚的特徵。

白天棲息在深處。夜晚會浮到水面上。在夏季，會追逐竹筴魚等小魚。接近防波堤，甚至逐浪花而來。六～十月是產卵期。

■釣期　從夏季到秋季，是容易垂釣的時期。清晨、日落時，是垂釣的時機。夏天時，夜釣也非常盛行。

■釣組和魚餌　採用三・六～四・二公尺的投釣釣竿。配上大型的旋轉捲輪。如果採用電氣浮標釣組，可以使用鯖魚、沙丁魚肉來當魚餌。除此之外，市面上也販賣太刀魚的釣組。利用泥鰍或採用釣鱸魚時所用的羽毛彩色管擬餌來垂釣。

■垂釣重點和釣法　從防波堤到外側沙灘的海岸，都是良好的垂釣地點。寬廣的港內會有文鰷魚進入。早上和日落時，都會接近岸邊。使用電氣浮標，進行漂流釣。一般是投入海面來垂釣。作合動作要緩慢，最重要的是要等待。要從魚口中取下魚鉤時，直接用手指接觸，很容易受傷。採用修理收音機的鉗子，比較方便。

文鰷魚行蹤不定，有時候，雖然看到其蹤影，卻遲遲不肯靠岸。經常會看到成群結隊地追著小魚的文鰷魚，出現在水面，所以可以馬上看到。當牠們成群地出現時，可以一一地釣到文鰷魚。但是，一旦離開，就很快消失了。會一條都釣不到。因此，當文鰷魚接近時，本來釣得到的竹筴魚和鯖魚都被嚇跑了，一條也釣不到。

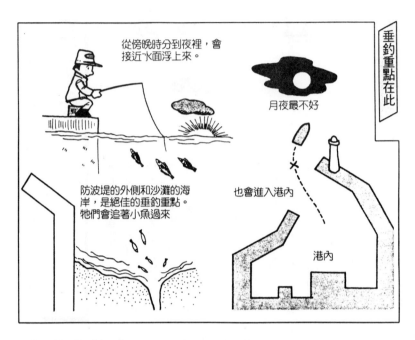

從傍晚時分到夜裡，會接近水面浮上來。

月夜最不好

防波堤的外側和沙灘的海岸，是絕佳的垂釣重點。牠們會追著小魚過來

也會進入港內

港內

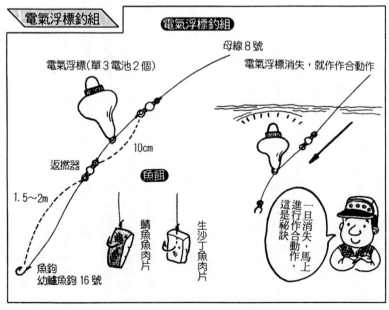

電氣浮標釣組

電氣浮標釣組

母線8號

電氣浮標（單3電池2個）

電氣浮標消失，就作作合動作

返撚器

10cm

魚餌

1.5～2m

鯖魚魚肉片

生沙丁魚肉片

魚鉤
幼鱸魚鉤16號

一旦消失，馬上進行作合動作，這是祕訣

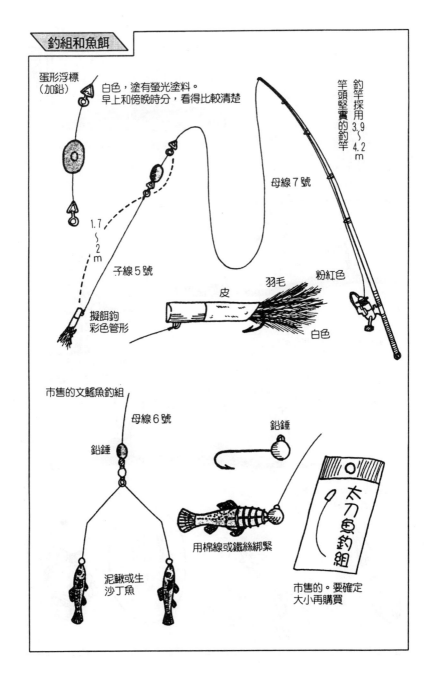

蛋形浮標
（加鉛）

白色，塗有螢光塗料。
早上和傍晚時分，看得比較清楚

竿頭堅實的釣竿
釣竿採用 3.9〜4.2 m

母線 7 號

1.7〜2 m

子線 5 號

皮

羽毛

粉紅色

白色

擬餌鉤
彩色管形

市售的文鰩魚釣組

母線 6 號

鉛錘

鉛錘

用棉線或鐵絲綁緊

泥鰍或生沙丁魚

太刀魚釣組

市售的。要確定
大小再購買

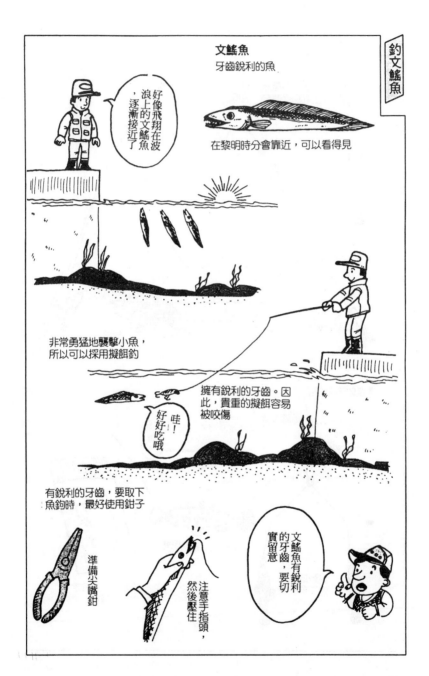

釣親親（幼黑鯛）

釣期 ① ② ③ ④ ⑤ ⑥ ⑦ ⑧ ⑨ ⑩ ⑪ ⑫

■特徵和習性　大都棲息在鹽分較少的內灣。成長時，會逐漸地往深處移動。過了夏季，會在內灣沿岸的淺處群集。到了秋天，會逐漸移居到沿岸。是開始垂釣的時期。

黑鯛的幼魚都是雄性。隨著成長過程，才會有性別的改變。其身體的側面會有斑紋，但是隨著成長會消失。

■釣期　夏天終了時，正是開始垂釣的時機。隨著季風的吹襲，會集體地移動。這是最佳的垂釣期。到了冬天，還會有一些垂釣專家在垂釣。

■釣組和魚餌　採用五～六公尺的軟的尖調子的

釣竿。母線用一號。子線用〇・六～〇・八號。魚鉤採用獨特的幼黑鯛鉤。採用浮標釣時，則使用蛋型浮標或棒狀的小型浮標。魚餌採用岩磯蝦、袋磯蝦、沼蝦或南極蝦。一般而言，幼黑鯛在附近的釣具店都可以買得到，也可以自行製作。

■垂釣重點和釣法　場所的選定會影響釣果，這是非常重要的條件。事前詢問釣具店，有關魚的迴游狀況，是一個了解場所的方法。垂釣重點的目標，應該是消波石前、棄石周圍、淺的岩礁周圍和沙地邊，甚至防波堤的暗礁、停船場的斜坡等。進行漂流釣時，必須上下彈動釣竿。一邊引誘魚，一邊垂釣。魚餌落入海中時，會有魚吃餌而上鉤。

配合魚餌下沉，讓竿頭往下。雖然這是黑鯛魚的幼魚，但是它對於魚餌的拉力也很強。在起風的日子，採用浮標釣較適當。

配上蛋形的浮標，即使是稍微有風的海面，也可以垂釣。在港內也可以進行夜釣。當水溫急遽降低時，潮水清澈，可以採用沼蝦來垂釣。反之，潮水混濁時，使用磯蝦類最適合。

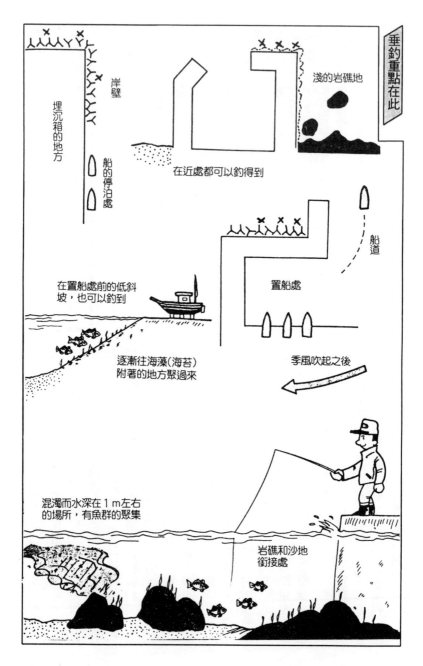

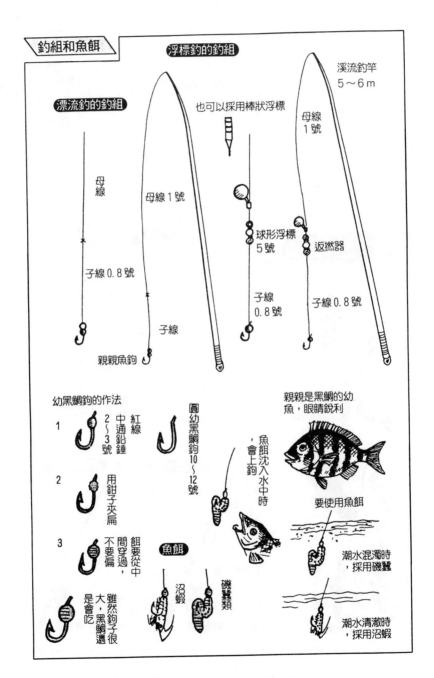

釣組和魚餌

浮標釣的釣組

漂流釣的釣組

溪流釣竿
5～6 m

也可以採用棒狀浮標

母線
1 號

母線

母線 1 號

球形浮標
5 號

返撚器

子線 0.8 號

子線
0.8 號

子線

子線 0.8 號

親親魚鉤

幼黑鯛鉤的作法

1　紅線　2～3號　中通鉛錘

圓幼黑鯛鉤 10～12 號

親親是黑鯛的幼魚，眼睛銳利

2　用鉗子夾扁

魚餌沈入水中時，會上鉤

3　餌要從中間穿過，不要偏

魚餌

雖然鉤子很大，黑鯛還是會吃

要使用魚餌

沼蝦

磯蟶類

潮水混濁時，採用磯蟶

潮水清澈時，採用沼蝦

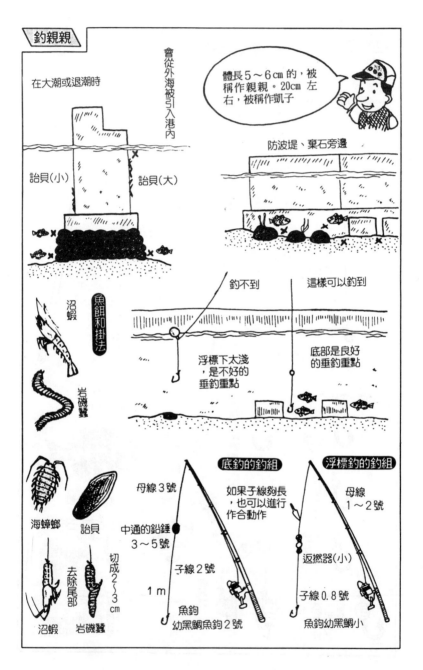

釣親親

在大潮或退潮時

會從外海被引入港內

體長5～6cm的，被稱作親親。20cm左右，被稱作凱子

詒貝(小)　詒貝(大)

防波堤、棄石旁邊

魚餌和掛法

沼蝦

岩磯蟲

釣不到　這樣可以釣到

浮標下太淺，是不好的垂釣重點

底部是良好的垂釣重點

海蟑螂　詒貝

去除尾部

切成2～3cm

沼蝦　岩磯蟲

底釣的釣組

母線3號

中通的鉛錘3～5號

子線2號

1m

如果子線夠長，也可以進行作合動作

魚鉤
幼黑鯛魚鉤2號

浮標釣的釣組

母線1～2號

返撚器(小)

子線0.8號

魚鉤幼黑鯛小

釣鰕虎

●鰕虎科

■特徵和習性　一般棲息在內灣或河川尾部的水域。尤其底部是沙泥的地方，更是牠棲息的處所。

牠們棲息在沙泥底部，以砂蠶、螃蟹、蝦子為魚餌，非常貪食。成長得非常快，壽命大約四年左右。種類非常多，垂釣的對象是真鰕虎。

■釣期　大約從七～八月開始垂釣。秋天時，有所謂的「彼岸鰕虎」，在八月中是繁盛期。

■釣組和魚餌　採用浮標釣時，使用的釣竿以四·五公尺左右最好。母線採用二號，子線採用○

·八～一號。魚鉤採用袖型五～六號。浮標採用球形或辣椒形的小型浮標。投釣時，採用三～五m左右輕的短竿。配戴小型的旋轉捲輪。母線採用二號，茄子型鉛錘三～五號，子線採用一號，並用袖型五～六號的魚鉤。魚餌採用砂蠶、磯蠶、鬼磯蠶等。

■垂釣重點和釣法　配戴簡單的釣組，非常適合初學者。在內灣的護岸堤防或小堤防，以及潮水湧入的河川之護岸堤防，都是垂釣的處所。平坦的地方也可以釣得到。有棄石、障礙物的周邊、漁港的漁船停泊處，也是良好的釣場。不論是哪一種，都是潮水流通的地方。

夏天會流到淺水處，最適合採用浮標釣。稍微離開垂釣重點的地方，可以採用單手拋投的旋轉捲輪。針對海底傾斜斜坡，以及船道附近進行投釣，等待鰕虎上鉤。會出現咕嚕咕嚕的魚上鉤的魚訊。

通常，可以釣到許多鰕虎，可以享受垂釣之樂。

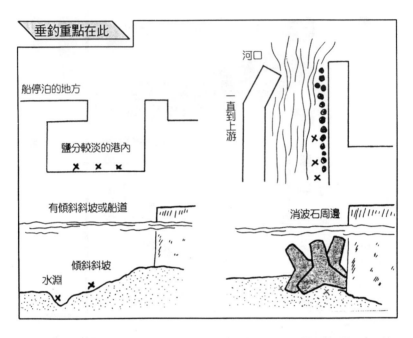

垂釣重點在此

河口

一直到上游

船停泊的地方

鹽分較淡的港內

× × ×

有傾斜斜坡或船道

消波石周邊

傾斜斜坡

水淵

×

×

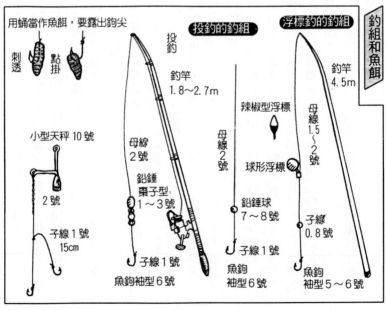

釣組和魚餌

投釣的釣組

浮標釣的釣組

用蛹當作魚餌，要露出鉤尖

刺透

點掛

投釣

釣竿
1.8～2.7m

釣竿
4.5m

小型天秤 10 號

母線
2 號

母線
2 號

辣椒型浮標

母線
1.5
～
2 號

2 號

鉛錘
棗子型
1～3 號

球形浮標

子線 1 號
15cm

鉛錘球
7～8 號

子線
0.8 號

子線 1 號

子線 1 號

魚鉤
袖型 6 號

魚鉤
袖型 5～6 號

魚鉤袖型 6 號

魚鉤
袖型 6 號

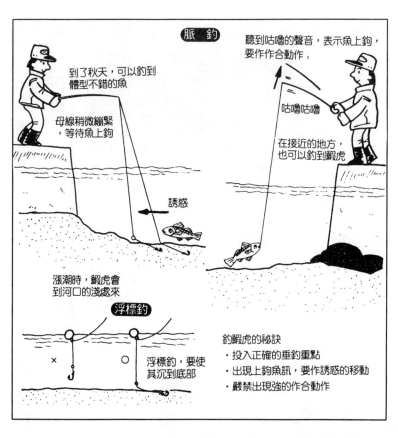

脈　釣

到了秋天，可以釣到體型不錯的魚

母線稍微繃緊，等待魚上鉤

誘惑

聽到咕嚕的聲音，表示魚上鉤，要作作合動作，

咕嚕咕嚕

在接近的地方，也可以釣到鰕虎

漲潮時，鰕虎會到河口的淺處來

浮標釣

× ○

浮標釣，要使其沉到底部

釣鰕虎的祕訣
・投入正確的垂釣重點
・出現上鉤魚訊，要作誘惑的移動
・嚴禁出現強的作合動作

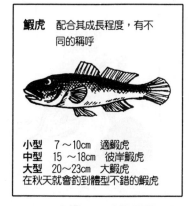

鰕虎　配合其成長程度，有不同的稱呼

小型　7～10cm　適鰕虎
中型　15～18cm　彼岸鰕虎
大型　20～23cm　大鰕虎
在秋天就會釣到體型不錯的鰕虎

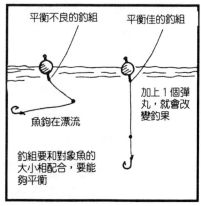

平衡不良的釣組　　平衡佳的釣組

魚鉤在漂流

加上1個彈丸，就會改變釣果

釣組要和對象魚的大小相配合，要能夠平衡

釣比目魚

釣期 ① ② ③ ④ ⑤ ⑥ ⑦ ⑧ ⑨ ⑩ ⑪ ⑫

■特徵和習性　通常，棲息在沙地的海底，稍微凹陷處，也是牠棲息的地方。平常，只露出眼睛，等待魚餌或小魚的出現。

通常，喜食沙丁魚、白鱲魚、蝦子等魚餌，會猛烈攻擊魚餌。會和周圍的沙一樣，出現保護色。

■釣期　秋天就可以垂釣。到了冬天時，其體形更大。在春初時產卵，會移動到淺處。這也是容易垂釣的時期。到了夏末，在港口等附近，可以釣到小型的比目魚。

■釣組和魚餌　在防波堤垂釣，可以掛上魚餌來垂釣。甚至可以採用泥鰍等擬餌來進行擬餌釣。

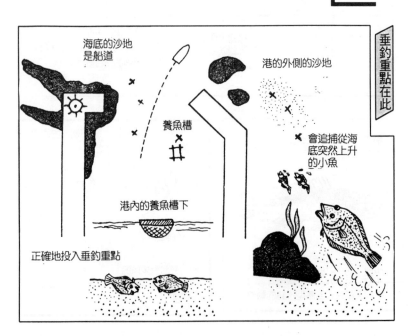

垂釣重點在此

海底的沙地是船道

港的外側的沙地

養魚槽

會追捕從海底突然上升的小魚

港內的養魚槽下

正確地投入垂釣重點

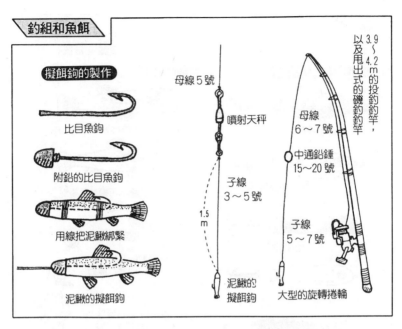

擬餌鉤的製作

比目魚鉤

附鉛的比目魚鉤

用線把泥鰍綁緊

泥鰍的擬餌鉤

母線5號

噴射天秤

子線
3～5號

1.5
m

泥鰍的
擬餌鉤

3.9
～
4.2m的投釣釣竿，
以及甩出式的機釣釣竿

母線
6～7號

中通鉛錘
15～20號

子線
5～7號

大型的旋轉捲輪

通常，採用的釣竿是三·九～四·二m的投釣釣竿，附上大型的捲輪。母線採用六～七號，並掛上中通的鉛錘或噴射天秤。子線採用五～七號，把泥鰍掛成直線。擬餌採用錫製的製品。也可以選用當地有績效的擬餌來使用。

■垂釣重點和釣法　從日出開始的二個小時左右，是最佳的垂釣時段。從港口到船道的砂地、港內、附近的岩礁或暗礁、有海底變化的地方，都是良好的垂釣重點。

採用泥鰍的擬餌鉤，進行擬餌垂釣的釣組，投入垂釣重點。這時候，如果發出上鉤的魚訊，要稍微等一會兒，再進行作合動作。使用擬餌時候，擬餌的小魚迅速地移動，並做適度的動作，必須要能夠操作擬餌和竿頭。如此來引誘比目魚。

竿下的生餌採用沙丁魚，也會有良好的效果。把生餌掛在魚鉤上，讓它游動來引誘魚。小型的比目魚可以利用磯置類，就像釣白魽魚或鰈魚一樣，以相同的要領來垂釣。

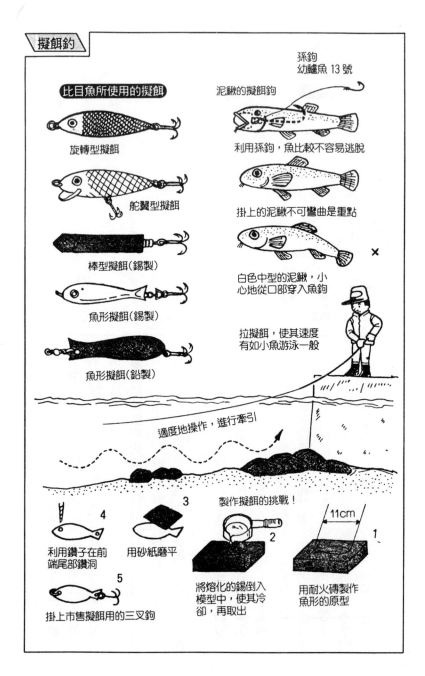

擬餌釣

比目魚所使用的擬餌

旋轉型擬餌

舵翼型擬餌

棒型擬餌(錫製)

魚形擬餌(錫製)

魚形擬餌(鉛製)

孫鉤
幼鱸魚 13 號

泥鰍的擬餌鉤

利用孫鉤,魚比較不容易逃脫

掛上的泥鰍不可彎曲是重點

×

白色中型的泥鰍,小心地從口部穿入魚鉤

拉擬餌,使其速度有如小魚游泳一般

適度地操作,進行牽引

4
利用鑽子在前端尾部鑽洞

3
用砂紙磨平

製作擬餌的挑戰!

2
將熔化的錫倒入模型中,使其冷卻,再取出

11cm
1
用耐火磚製作魚形的原型

5
掛上市售擬餌用的三叉鉤

釣期 ❶ ❷ ❸ ④ ⑤ ⑥ ⑦ ⑧ ⑨ ⑩ ⑪ ⑫

棲息在暗礁根部 ●斑鯛科

釣斑鯛

■特徵和習性

生活在接近暖流的沿岸地帶和岩礁底部，很少作大的移動。一般而言，在防波堤的周邊和石頭附近棲息。

魚鱗很大，而且牙齒突出，因此被恥笑為「醜鯛」。不過，也有人稱為「舞鯛」。食性喜螃蟹、貝類為魚餌。在寒冷期時，是以海藻為餌。

■釣期

到了夏季，開始以螃蟹為餌來垂釣。到了冬季，採用半葉藻等。在溫暖的地方，終年可利用螃蟹當餌食。

■釣組和魚餌

釣竿是利用五公尺級，附帶捲輪的釣竿。浮標釣是採用五～七號的母線、十～十五號的鉛錘、三～五號的子線。魚鉤則採用幼黑鯛魚鉤或磯釣中型魚鉤。進行漂流釣時，採用五～十號，較輕的鉛錘。浮標釣採用棒狀浮標。一般也有販賣專用的斑鯛用的浮標。魚餌採用螃蟹、螯蝦。冬天時，可以用半葉藻等。

■垂釣重點和釣法

防波堤的外側到前端的岩礁地帶，以及暗礁較多。潮流緩慢的地方，也是垂釣重點。這是動作遲鈍的魚，一直等待魚餌漂流過來，對聲音敏感。

在防波堤邊進行漂流釣時，如果不了解魚棚在哪裡，可以採用投入釣。投入釣組時，感覺到咯茲咯茲的聲音，即表示魚上鉤了。浮標釣也非常容易，可以看到浮標。過了一陣子，浮標會沉下去。這時候，作大的作合動作。通常，斑鯛都是群集在一起。一旦釣到，可以以相同的垂釣重點再度嘗試。

由於垂釣重點是岩礁的根部，會發生纏根的情形。因此，要準備多餘的釣組。魚餌如螃蟹、螯蝦，至少要準備三十～五十隻。

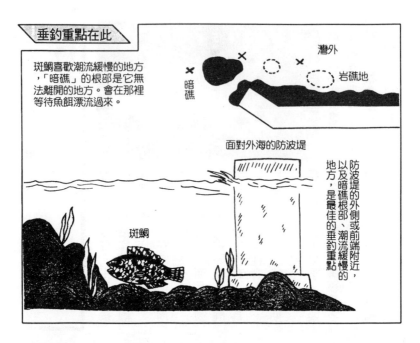

斑鯛喜歡潮流緩慢的地方，「暗礁」的根部是它無法離開的地方。會在那裡等待魚餌漂流過來。

灣外

暗礁

岩礁地

面對外海的防波堤

斑鯛

防波堤的外側或前端附近，以及暗礁根部、潮流緩慢的地方，是最佳的垂釣重點。

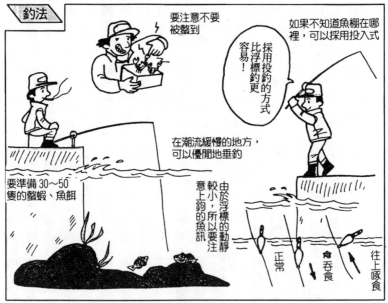

釣法

要注意不要被螫到

如果不知道魚棚在哪裡，可以採用投入式

採用投釣的方式比浮標釣更容易！

在潮流緩慢的地方，可以優閒地垂釣

要準備30～50隻的螯蝦、魚餌

由於浮標的動靜較小，所以要注意上鉤的魚訊

正常

往上啄食

吞食

防波堤釣入門 —— 184

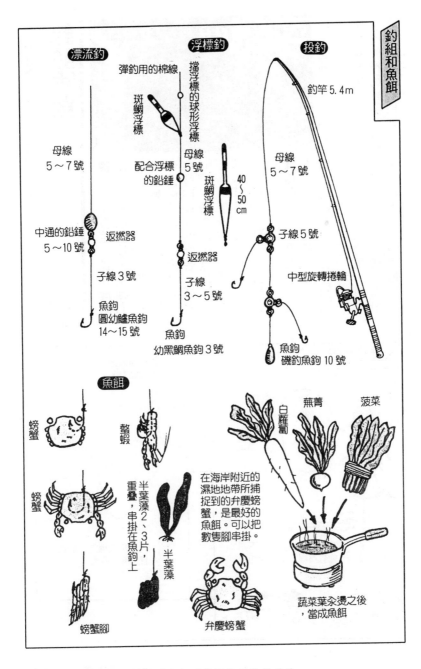

漂流釣

浮標釣

投釣

彈釣用的棉線

擋浮標的球形浮標

斑鯛浮標

釣竿 5.4m

母線
5～7號

配合浮標
的鉛錘

母線
5號

母線
5～7號

斑鯛浮標

40
～
50
cm

中通的鉛錘
5～10號

返撚器

子線 5號

子線 3號

返撚器

中型旋轉捲輪

子線
3～5號

魚鈎
圓幼鱸魚鈎
14～15號

魚鈎
幼黑鯛魚鈎 3號

魚鈎
磯釣魚鈎 10號

魚餌

螃蟹

螯蝦

白蘿蔔

蕪菁

菠菜

螃蟹

半葉藻 2、3片，
重疊，串掛在魚鈎
上

在海岸附近的
濕地帶所捕
捉到的弁慶螃
蟹，是最好的
魚餌。可以把
數隻腳串掛。

半葉藻

螃蟹腳

弁慶螃蟹

蔬菜葉氽燙之後
，當成魚餌

釣魴鮄魚

釣期 ① ② ③ ④ ⑤ ⑥ ⑦ ⑧ ⑨ ⑩ ⑪ ⑫

■**特徵和習性** 從外海到內灣的海底砂地，是牠們棲息的地方。有人譽為「海之蝶」，具有非常鮮艷華麗的色彩。釣上來時，會發出振動的聲音。捕食蝦子、螃蟹、小魚為餌。一年可以長到十二公分，三年可以長到二十公分，五年可以長到三十公分左右。

■**釣期** 從水溫上升開始，大約五月左右，可以垂釣。此外，和白魴鮄魚一樣，初秋時節是最佳釣期釣。

■**釣組和魚餌** 採用三‧九～四‧二公尺，適合自己的投釣釣竿。就像白魴鮄魚的釣組一樣，以相同的方式進行投釣。一般而言，沒有魴鮄魚專用

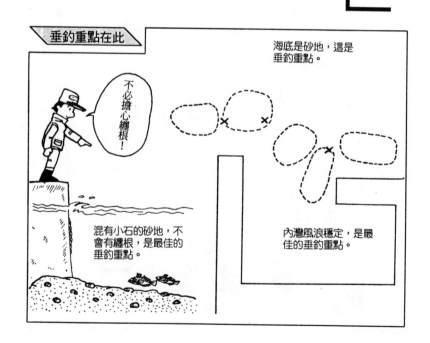

垂釣重點在此

海底是砂地，這是垂釣重點。

不必擔心纏根！

混有小石的砂地，不會有纏根，是最佳的垂釣重點。

內灣風浪穩定，是最佳的垂釣重點。

的垂釣釣竿。不過，要採用稍微粗一點的子線和魚鉤，以避免釣到他種魚，而帶來麻煩。在子線上，穿上一個小的塑膠球，可以更加明顯地看到魚餌浮動的情形。

■垂釣重點和釣法　一般而言，釣場都是在波浪穩定的內灣，或是河水流入的地方，比外海好。

在海底砂地處，或者混有小石頭的地方，比較不容易產生纏根的情形。混有小石頭的地方，會生長海草，是最佳的垂釣重點。

當潮水開始移動或退潮時，是最佳的垂釣時機。大潮時，港口狹窄的地方，潮流太快，並不是適當的垂釣時機。

五十公尺左右的投釣地點，投入釣組之後，慢慢地往前拉，等待魚上鉤。因為鉛錘重的緣故，不需要作大的作合。如果用這種釣組來釣白�魚等，在覺得好像纏根時，很意外地有時候會釣到大的章魚。可以享受什錦釣的樂趣。可以在白天時垂釣，帶著家人一起享受垂釣之樂。

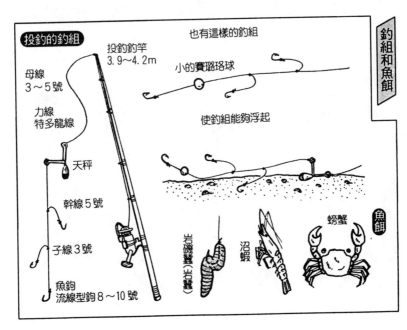

投釣的釣組

投釣釣竿
3.9〜4.2m

也有這樣的釣組

小的賽璐珞球

母線
3〜5號

力線
特多龍線

天秤

幹線5號

子線3號

魚鉤
流線型鉤8〜10號

使釣組能夠浮起

岩機蟲（岩蟲）

沼蝦

螃蟹

魚餌

釣組和魚餌

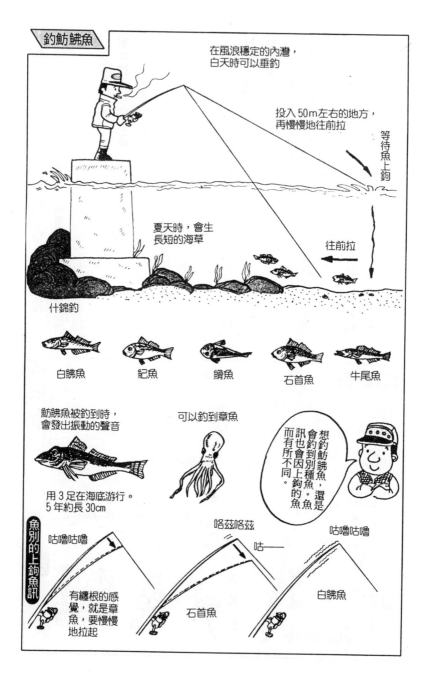

釣魴鮄魚

在風浪穩定的內灣，白天時可以垂釣

投入50m左右的地方，再慢慢地往前拉

等待魚上鉤

夏天時，會生長短的海草

往前拉

什錦釣

白鮄魚　　魟魚　　鰭魚　　石首魚　　牛尾魚

魴鮄魚被釣到時，會發出振動的聲音

用3足在海底游行。5年約長30cm

可以釣到章魚

想釣魴鮄魚，會釣到別種魚的。還是魚訊也會因上鉤的魚而有所不同。

魚別的上鉤魚訊

咕嚕咕嚕

有纏根的感覺，就是章魚，要慢慢地拉起

咯茲咯茲

咕——

石首魚

咕嚕咕嚕

白鮄魚

釣鯔魚

釣期　1 2 3 4 5 6 7 8 9 10 11 12

■特徵和習性　屬於外海性魚，但是，也可以生活在淡水和汽水交界的水域。是表層魚，大都聚集在河口附近。

小型的魚會棲息在灣內，然後開始往外海移動。大型鯔魚會隨著海潮而來。水溫在二十～二十三度C左右，開始產卵。屬於雜食性，消化管中殘留著和食餌一起吞下的泥沙。

■釣期　從秋季至冬季，是最佳的釣期。水溫低的時候，大約在一～二月左右，可以釣到大家所喜愛的寒鯔魚。在夏季也可以釣到小型的鯔魚，是孩子們最歡迎的魚類。

■釣組和魚餌　根據地方、季節的不同，有不同的釣法和釣組。一般的釣法，是在防波堤採用浮標釣。釣竿採用五‧四m的甩出式釣竿。在岩壁也可以垂釣。利用母線五號、子線二號。採用小型魚鈎，掛上大塊的肉。

通常，魚餌採用砂蠶、擬餌。在外海採用沙丁魚、鯖魚、金槍魚的魚肉。也可以用梭魚的內臟或豬肉來當作魚餌。

■垂釣重點和釣法　一般而言，在防波堤外側一帶，到灣內的堤防和港內，都可以垂釣。尤其在河口有導入堤防、港內或加工廠的排水道附近，都是它聚集的地方。要釣大型的鯔魚，必須到外海去，是最佳的釣場。一年之中，都可以釣到。

尤其夏季的傍晚，是繁盛期。一般性的垂釣方式，是浮標釣和投釣。也可以進行誘釣。進行浮標釣時，要採用誘餌。鯔魚是利用吸食誘餌的方式。出現小的磁聲的下沉動靜時，即表示魚上鈎的魚訊。這時不要怠慢，要馬上作合動作。

在港內的浮標，要稍微下沉些。

在防波堤的外側和港內，都可以看到鱗魚的蹤跡。河口有導入堤防等，也是良好的垂釣場所。

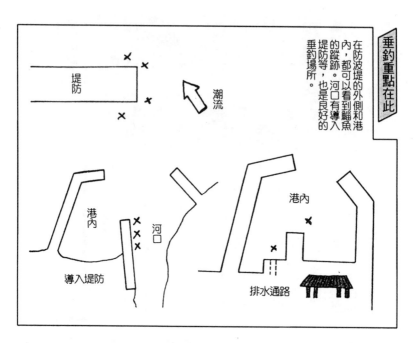

堤防

潮流

港內

河口

導入堤防

港內

排水通路

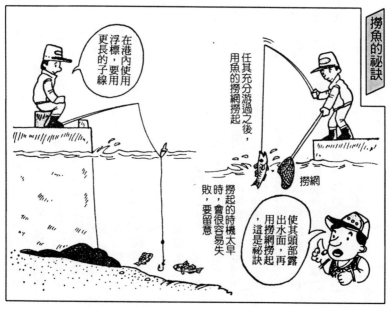

在港內使用浮標，要用更長的子線

任其充分游過之後，用魚的撈網撈起

撈網

使其頭部露出水面，再用撈網撈起，這是祕訣

撈起的時機太早時，會很容易失敗，要留意

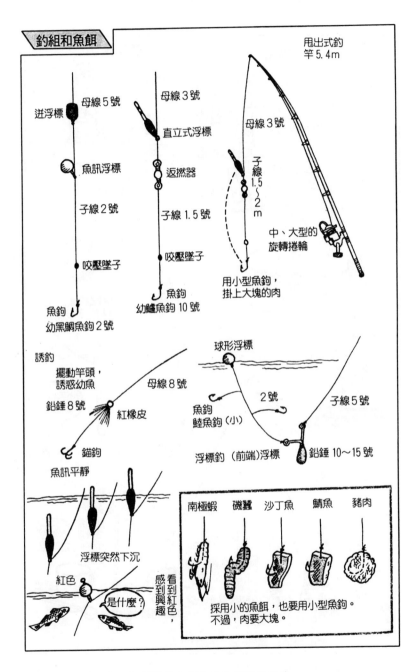

甩出式釣
竿 5.4m

进浮標
母線5號

母線3號

母線3號

直立式浮標

魚訊浮標

返撚器

子線
1.5
～
2
m

子線2號

子線 1.5 號

中、大型的
旋轉捲輪

咬壓墜子

咬壓墜子

用小型魚鉤，
掛上大塊的肉

魚鉤

魚鉤
幼鱸魚鉤 10 號

魚鉤
幼黑鯛魚鉤 2 號

誘釣

球形浮標

擺動竿頭，
誘惑幼魚

母線8號

鉛錘8號

2號

子線5號

紅橡皮

魚鉤
鮭魚鉤(小)

錨鉤

鉛錘 10～15 號

浮標釣 (前端)浮標

魚訊平靜

南極蝦	磯蠶	沙丁魚	鯖魚	豬肉

浮標突然下沉

紅色

是什麼？

看到紅色，感到興趣

採用小的魚餌，也要用小型魚鉤。
不過，肉要大塊。

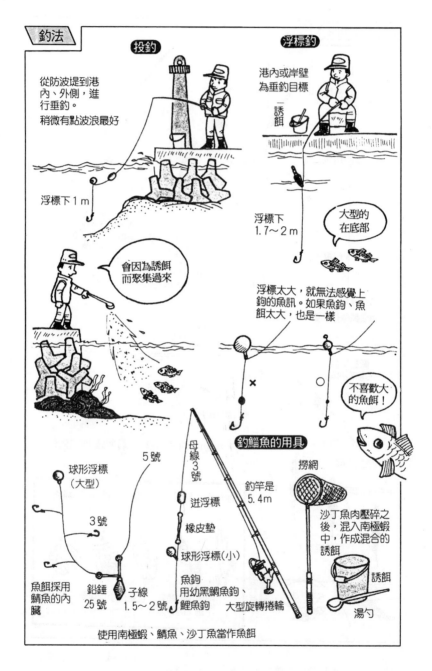

釣血色鯛

釣期 ① ② ③ ④ ⑤ ❻ ❼ ❽ ⑨ ⑩ ⑪ ⑫

■特徵和習性　屬於暖洋性的魚類，尤其喜歡迴游在潮水流動佳，且穩定的外海。通常，都群集在一起。棲息在岩礁間的砂地。

眼睛大，幼魚二眼之間有帶狀的斑點，此為其特徵。

產卵期在七月左右。夜晚會游進港口。

■釣期　梅雨季節過去之後，日照加長。這時候，可以開始垂釣。夏季是繁盛期。根據地方的不同，有些地方到夏季才進入繁盛期。

■釣組和魚餌　採用五·四ｍ的甩出釣竿。投釣

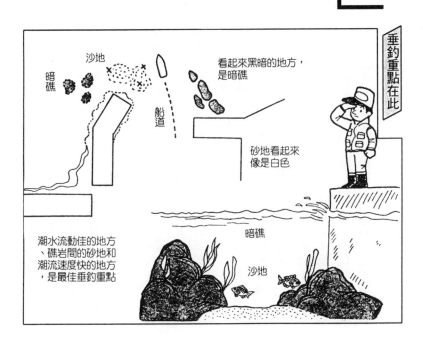

垂釣重點在此

沙地
暗礁
船道
看起來黑暗的地方，是暗礁
砂地看起來像是白色
潮水流動佳的地方、礁岩間的砂地和潮流速度快的地方，是最佳垂釣重點
暗礁
沙地

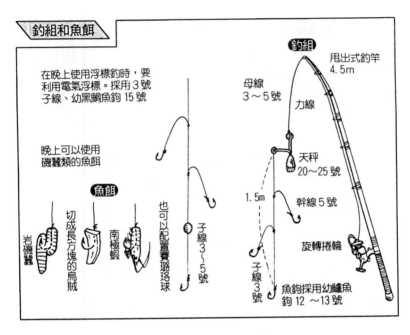

釣組和魚餌

釣組

甩出式釣竿 4.5m

母線 3～5號

力線

天秤 20～25號

幹線 5號

旋轉捲輪

1.5m

子線 3號

魚鈎採用幼鱸魚鈎 12～13號

在晚上使用浮標釣時，要利用電氣浮標。採用3號子線、幼黑鯛魚鈎15號

晚上可以使用磯蠶類的魚餌

子線 3～5號

也可以配置賽璐珞球

魚餌

岩磯蠶

南極蝦

切成長方塊的烏賊

時，採用三～五號的母線、二十號的鉛錘和三號子線。魚鈎採用幼鱸魚鈎十二～十三號。夜間進行浮標釣時，採用電氣浮標。這時候，採用子線三號，配用幼黑鯛鈎十五號最適當。魚餌採用岩磯蠶。除此之外，也可以把切成長方塊的生烏賊，當成魚餌。

■垂釣重點和釣法　　從防波堤的前端，在潮水流動佳的外側和船道等，都是良好的垂釣地點。有些地方的岩礁地帶，以及周邊的海底砂地，也是良好的垂釣重點。

最好的垂釣時間帶，是持續數日白天炎熱的傍晚。可以採用投釣的方式。暗的時候，就配上電氣浮標。太陽西沉之後，可以開始垂釣。

通常，上鈎的魚訊非常明顯，拉扯的力量非常尖銳。投釣或浮標釣都很簡單。天還亮的時候，最好事先到垂釣重點觀察地形。可以防止產生纏根的情形。不只是釣場，也能夠藉此把握魚迴游的情形和釣況。

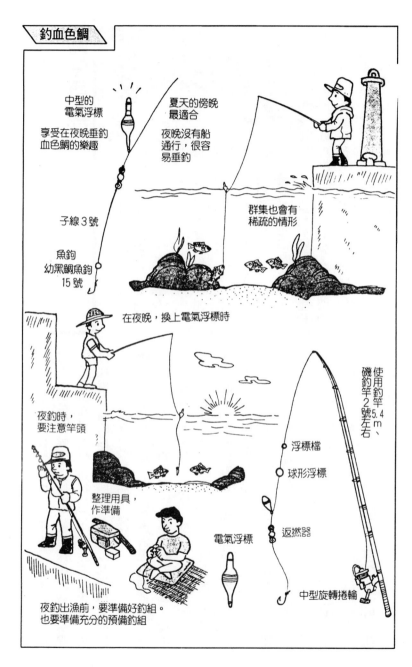

釣血色鯛

中型的
電氣浮標

享受在夜晚垂釣
血色鯛的樂趣

夏天的傍晚
最適合

夜晚沒有船
通行，很容
易垂釣

子線3號

魚鉤
幼黑鯛魚鉤
15號

群集也會有
稀疏的情形

在夜晚，換上電氣浮標時

夜釣時，
要注意竿頭

整理用具，
作準備

使用釣竿5.4ｍ、
磯釣竿2號左右

浮標檔

球形浮標

返撚器

電氣浮標

中型旋轉捲輪

夜釣出漁前，要準備好釣組。
也要準備充分的預備釣組

在砂泥地垂釣 ●鯒鰈科

釣牛尾魚

| 釣期 | 1 | 2 | 3 | 4 | 5 | 6 | 7 | 8 | 9 | 10 | 11 | 12 |

■**特徵和習性** 一般垂釣的對象，是體長二十五公分的牛尾魚，都棲息在海底的砂泥地。

其體會產生和砂泥地相同的保護色，表面有黏液。釣上來時，鰓會鼓起。因而鉤住魚鉤。

■**釣期** 是一年之中，都可以垂釣的魚。開始垂釣白魽魚的期間，就可以釣到了。很少人是專門釣牛尾魚的。大都是在垂釣白魽魚或鰈魚時，釣到牛尾魚。因此，有些人會覺得很厭煩。

■**釣組和魚餌** 在較接近防波堤的地方垂釣時，

採用三ｍ級的投釣釣竿。使用投釣釣竿的練習，可以趁著這時候來進行。一般是採用三號的母線，前面再銜接力線，並採用二十號左右的天秤。可以採用各種的形狀。此外，也可以利用市售的釣組，而魚餌採用最經濟的鬼磯蠶。

■**垂釣重點和釣法** 在內灣風浪穩定的地方，海底沙地或砂泥地的地方，也是良好的釣場。從港口到港內，幾乎都釣不到。在外海，波浪較大的地方，幾乎都釣不到。一般而言，牛尾魚棲息的場所，都會有白魽魚和鰈魚。因此，牛尾魚也是垂釣白魽魚的目標魚。

釣組投入水中時，讓它沈入海底，再慢慢往前拉。取下魚鉤時，要非常留意。不要被鰓鰭傷到。

必須以稍微漂浮的狀態來拉釣組，這樣也可以釣到白魽魚。釣到牛尾魚的情形和白魽魚不同，其拉扯力不如白魽魚那麼強。習慣後，馬上就可以分別出來。

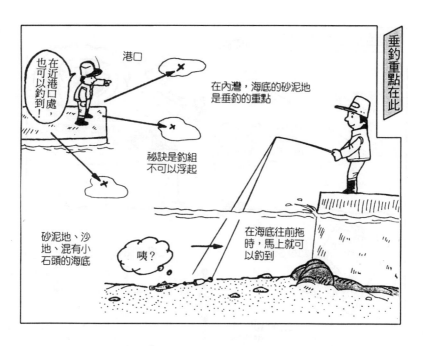

在近港口處，也可以釣到！

港口

在內灣，海底的砂泥地是垂釣的重點

祕訣是釣組不可以浮起

砂泥地、沙地、混有小石頭的海底

咦？

在海底往前拖時，馬上就可以釣到

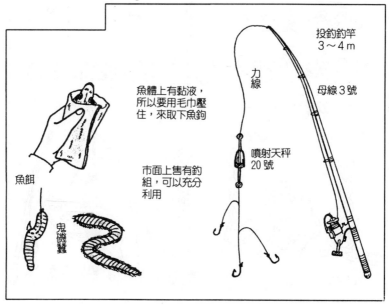

魚體上有黏液，所以要用毛巾壓住，來取下魚鉤

市面上售有釣組，可以充分利用

魚餌

鬼機蟲

投釣釣竿 3～4m

力線

母線3號

噴射天秤 20號

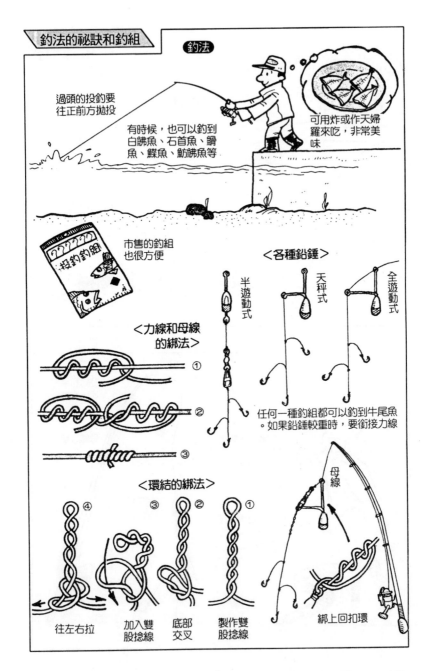

釣法的祕訣和釣組

釣法

過頭的投釣要往正前方拋投

有時候,也可以釣到白鱚魚、石首魚、鱝魚、鰈魚、魴鮄魚等

可用炸或作天婦羅來吃,非常美味

市售的釣組也很方便

＜各種鉛錘＞

半遊動式

天秤式

全遊動式

投釣釣組

＜力線和母線的綁法＞

① ② ③

任何一種釣組都可以釣到牛尾魚。如果鉛錘較重時,要銜接力線

＜環結的綁法＞

④ ③ ② ①

往左右拉　加入雙股捻線　底部交叉　製作雙股捻線

母線

綁上回扣環

釣黑毛

■**特徵和習性**　通常，幼魚都在防波堤周邊和岩礁地的周邊。長大之後，非常敏感，警戒心強。潛藏在消波石或暗礁陰暗處，幾乎看不到其蹤跡。

不過，小型的黑毛在水溫上升時，會群集到防波堤周邊。

■**釣期**　一年之中，都可以釣到。尤其在陰天的日子，或潮水稍微混濁的時期，以及波浪稍大時，都是垂釣黑毛的最佳時期。通常，會迴游在防波堤邊。水溫在十六～十八度C左右，就可以垂釣小型的黑毛了。

■**釣組和魚餌**　通常，採用浮標釣。垂釣的重點，

大約距離防波堤二十m左右，採用迸浮標的垂釣方法。想要釣到竿下的小型黑毛，可以使用一號左右的子線。採用南極蝦、磯蟲、糠蝦、蝦子等魚肉也可以當作魚餌。在港內時，可以採用漂流釣。利用蝦肉、糠蝦等誘餌，並掛上大糠蝦餌來垂釣。

■**垂釣重點和釣法**　一般而言，在防波堤外側的岩礁地帶、防波堤邊的棄石、消波石周邊、水深地方的漂白處，都是最佳的垂釣重點。有潮水衝擊的地方，海底的砂地、平坦處則較少。有潮水衝擊的地方，是垂釣的好地方。

在防波堤邊撒下誘餌。消波石是黑毛棲息的巢，由於垂釣的人非常多，所以要能夠靈巧地使用誘餌。尤其在潮水衝擊的地方，撒下誘餌更有效。

在這地方投入釣組，讓浮標漂浮。這時候，躲在岩礁陰暗處的黑毛，就會飛撲上來吃魚餌。

這時要馬上用捲輪捲線。要釣中型以上的黑毛時，必須準備撈網。

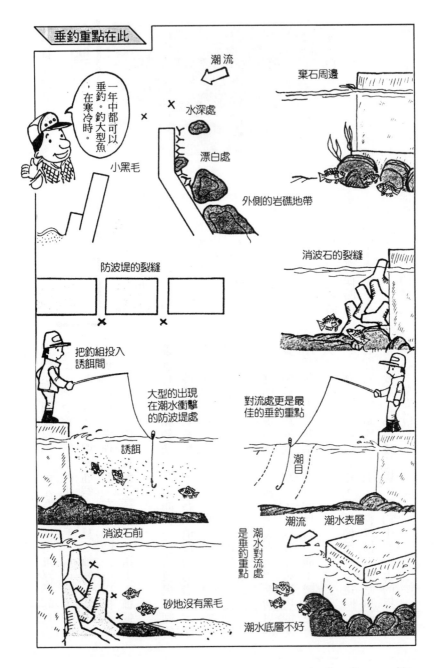

防波堤釣入門 —— 200

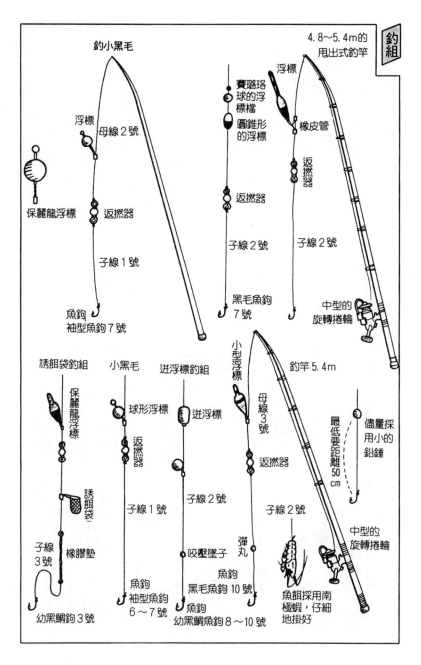

釣小黑毛

4.8～5.4m的甩出式釣竿

浮標

浮標
母線２號

賽璐珞球的浮標檔

圓錐形的浮標

橡皮管

保麗龍浮標

返撚器

返撚器

子線１號

子線２號

子線２號

返撚器

黑毛魚鉤７號

魚鉤
袖型魚鉤７號

中型的旋轉捲輪

誘餌袋釣組

小黑毛

迸浮標釣組

小型浮標

釣竿5.4m

保麗龍浮標

球形浮標

迸浮標

母線３號

返撚器

最低要距離50cm

儘量採用小的鉛錘

返撚器

誘餌袋

子線１號

子線２號

子線２號

子線３號

橡膠墊

咬壓墜子

彈丸

魚鉤
袖型魚鉤
６～７號

魚鉤
黑毛魚鉤10號

魚餌採用南極蝦,仔細地掛好

中型的旋轉捲輪

幼黑鯛鉤３號

魚鉤
幼黑鯛魚鉤８～10號

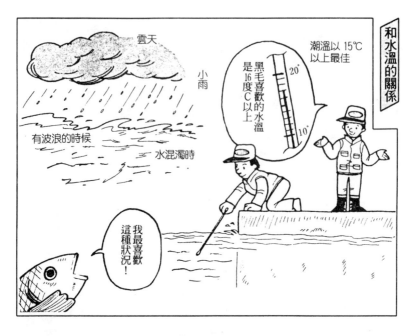

和水溫的關係

雲天

小雨

有波浪的時候

水混濁時

潮溫以 15℃ 以上最佳

黑毛喜歡的水溫是 16 度 C 以上

這我最喜歡種狀況！

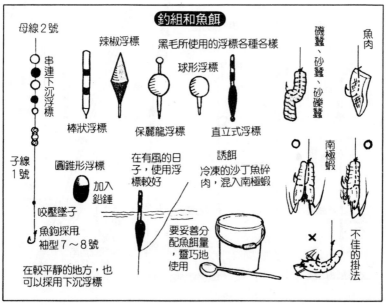

釣組和魚餌

母線 2 號

串連下沉浮標

辣椒浮標

黑毛所使用的浮標各種各樣

球形浮標

棒狀浮標

保麗龍浮標

直立式浮標

磯蠶、砂蠶、砂礫蠶

魚肉

子線 1 號

圓錐形浮標

加入鉛錘

在有風的日子，使用浮標較好

誘餌 冷凍的沙丁魚碎肉，混入南極蝦

南極蝦

咬壓墜子

魚鉤採用 袖型 7～8 號

要妥善分配魚餌量，靈巧地使用

不佳的掛法

在較平靜的地方，也可以採用下沉浮標

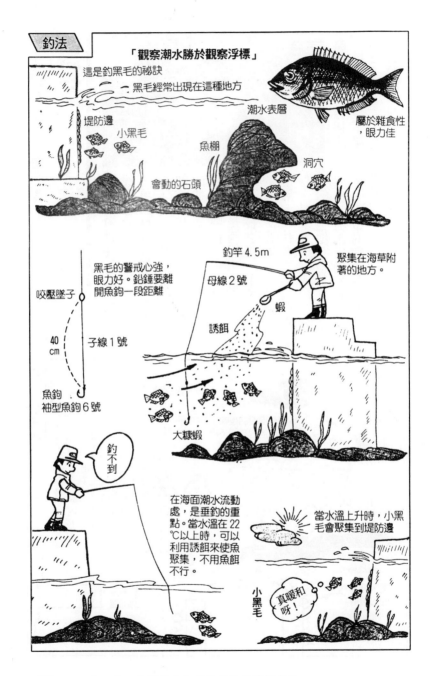

釣法

「觀察潮水勝於觀察浮標」

這是釣黑毛的祕訣

黑毛經常出現在這種地方

堤防邊

小黑毛

潮水表層

屬於雜食性，眼力佳

魚棚

洞穴

會動的石頭

黑毛的警戒心強，眼力好。鉛錘要離開魚鈎一段距離

咬壓墜子

40cm

子線1號

魚鈎
袖型魚鈎6號

釣竿4.5m

母線2號

蝦

誘餌

聚集在海草附著的地方。

大糠蝦

釣不到

在海面潮水流動處，是垂釣的重點。當水溫在22℃以上時，可以利用誘餌來使魚聚集，不用魚餌不行。

當水溫上升時，小黑毛會聚集到堤防邊

真暖和呀！

小黑毛

釣鮋魚

釣期 ① ② ③ 4 5 6 7 8 9 10 11 12

■特徵和習性　這是屬於暖洋性的魚。在沿岸地區，可以發現其蹤跡。是黑色，帶有紅色的魚體。在防波堤周邊釣到的是黑色的鮋魚。眼睛大而突出，此為其特徵。冬天為其產卵期，是屬於胎生魚。

成長之後，不會有大的移動。夜晚時，會浮到上層。起伏較大的岩礁地帶，是夜釣的好處所。釣到的魚，稱為「告春魚」。

■釣期　從春初開始，到進入梅雨季節的時候，可以釣到體型不錯的鮋魚。小型的鮋魚在防波堤周邊，幾乎一年之中都可以釣到。

■釣組和魚餌　一般使用四・五～五・四ｍ的釣

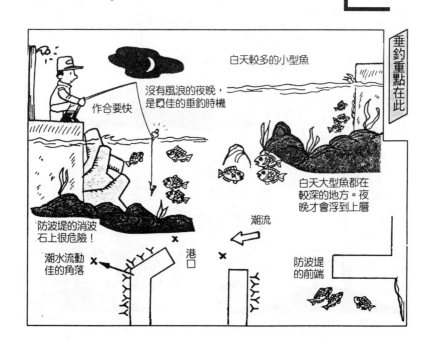

垂釣重點在此

白天較多的小型魚

沒有風浪的夜晚，是最佳的垂釣時機

作合要快

防波堤的消波石上很危險！

潮水流動佳的角落

港口

潮流

白天大型魚都在較深的地方。夜晚才會浮到上層

防波堤的前端

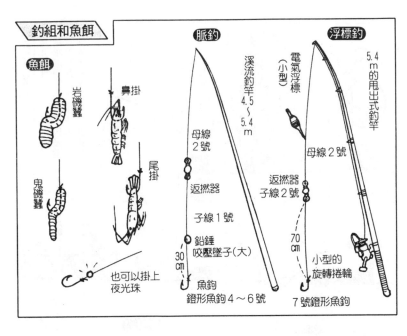

釣組和魚餌

魚餌

岩磯蠶

鼻掛

鬼磯蠶

尾掛

也可以掛上
夜光珠

脈釣

溪流釣竿
4.5～5.4m

母線
2號

返撚器

子線1號

鉛錘
咬壓墜子(大)

30cm

魚鉤
鐙形魚鉤4～6號

浮標釣

電氣浮標
(小型)

5.4m的甩出式釣竿

母線2號

返撚器
子線2號

70cm

小型的
旋轉捲輪

7號鐙形魚鉤

竿。浮標釣採用捲輪釣竿，配上三號的母線，以及小型的電氣浮標。子線採用二號。魚鉤採用鐙型魚鉤或袖型魚鉤七號最適當。脈釣採用溪流釣竿母線二號、子線一～一‧五號，魚鉤採用鐙型四～六號。

魚餌採用沼蝦、岩磯蠶、鬼磯蠶。

■**垂釣重點和釣法** 沒有風浪的風平浪靜夜晚，是釣鯶魚的最佳日子。在防波堤的前端，潮水流通佳的角落或港口等，剛好是潮水衝擊的地方，是最好的垂釣重點。在潮水流動較大的大潮，及其前後的中潮時，也是最佳的垂釣時機。

鯶魚會在日落時，開始接近水面。垂釣的地方，如果沒有人垂釣過時，可以先採用脈釣來嘗試，也非常有趣。

如果站的地方較高，或在岩礁地可以採用電氣浮標的釣組。一般而言，魚上鉤的魚訊，會在浮標上明顯地顯示出來。

因此，即使是小的動靜，也不要錯失了，要儘快地進行作合動作。幾乎不會有很強的扯線情形，毫無抵抗，能夠很快地就釣起來。如果釣到的體型不佳，就可以考慮改變垂釣重點。

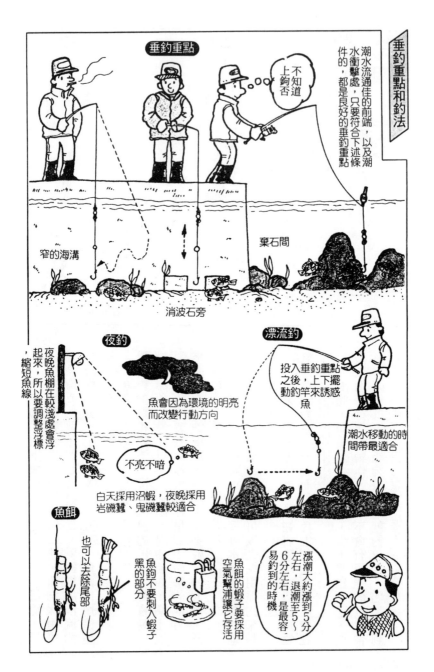

保存魚的方法和釣魚用語

◎重視釣到的魚

好不容易釣到的魚，要好好地珍惜。新鮮地帶回家，也可以生食。

為了要保持鮮度，把釣起來的魚放在網袋中，讓它在水中游。白魬魚等小魚，放在冷藏箱中較佳。

身長

身高

增長

全長

身長和一般的全長不同

要牢記正確的測量方法

◎留下記錄

最好把釣起來的魚留下記錄，這也是享受垂釣之樂的方法。

記錄保存法方面，可以製作魚拓或照相。鱵魚、黑鯛、鮋魚等，也可以即興地用畫筆畫下來。請參考一般的插畫來進行挑戰吧！

◎魚的名稱

關於魚的學名、標準名稱（通用名稱）、地方名稱非常多。如果要垂釣，要正確地記住魚的名稱。

把釣到的魚放入網袋中，讓它流動

繩子

網袋

在冷藏箱中，加入碎冰塊

碎冰塊

冷藏箱

取魚拓的方法（直接法）

④ 　③ 　②安定板 　①

放上宣紙，用手掌拓下來。從頭部開始剝下紙，然後乾燥，再畫上魚的眼睛。

塗上墨汁，不可以太濃。腹側要塗得淡一些，眼睛不要塗。

魚平放在保麗龍板上，予以固定，並使背鰭、尾鰭、胸鰭張開，用大頭針釘住（也可以利用釣線或大頭針）。

用清潔劑或鹽水清洗，把魚體上的黏液清洗乾淨。要留意不要讓魚鱗脫落。

做好魚拓之後，要注意這和原來的魚是左右相反的

記錄魚拓的日期
釣場
大小
重量
垂釣者
在場的證人

取魚拓的方法（間接法）

①、②和直接法一樣。

③去除水分之後，鋪上紙。

④緊密地壓過之後，再在棉團子上沾上顏料。輕輕地在上面拍打。一直拍打至可以看到實物的形狀，使顏色加深，與實物顏色相當。

⑤最後，畫上眼睛。

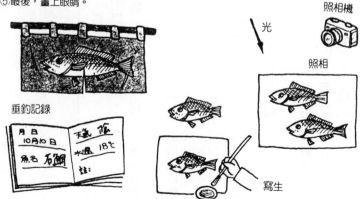

照相機

光

照相

垂釣記錄

寫生

事先了解就非常方便的「垂釣用語」

● 一束　指一百條。

● 一荷　一次釣上二條以上。

● 力線　採用投釣時，前面要銜接粗的力線。在投釣時，所產生的爆發力，才不會導致魚線斷裂。

● 上鉤　有二根以上的魚鉤時，最上面的魚鉤。

● 上漲　這是潮水的上漲，退潮之後，要轉入漲潮時，魚的活動最活躍。

● 大潮　潮水的漲退分長潮、幼潮、小潮、中潮、大潮之分。其中以大潮的退潮之差最大。

● 子線　銜接魚鉤的線，也稱為鉤線。

● 小潮　這是潮水漲潮、退潮的差最少的時候。

● 中潮　漲潮、退潮的差，介於大潮和小潮之間。

● 水淵　海浪的力量所造成的海底凹陷處。

● 北風　東北風、西北風。

● 外道　釣到目的以外的魚類。

● 幼潮　長潮之後，就是幼潮。這是一種潮水的週期。

● 母線　一直持續到銜接子線的線，都稱為母線。

● 生餌　魚鉤上的魚餌是活生生的。

● 甩出　這是使用接續竿的方式，大都採用玻璃纖維或碳纖維製品。

● 穴場　這是不為人所知的最佳釣場。

● 吃餌　魚吃魚餌的狀態。

● 尖調子　這是表示釣竿調子的術語。一般而言，尖調子的釣竿，竿頭的彎度較佳。

● 收竿　釣好魚以後，把竿子收好。

● 串連下沉浮標　這是能夠沈入水中的浮標釣組。

魚訊的各種情形

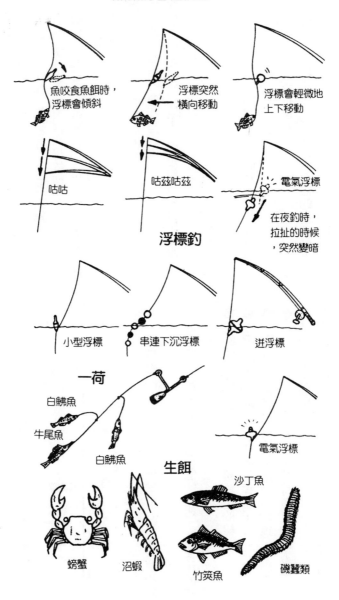

魚咬食魚餌時，浮標會傾斜

浮標突然橫向移動

浮標會輕微地上下移動

咕咕

咕茲咕茲

電氣浮標

在夜釣時，拉扯的時候，突然變暗

浮標釣

小型浮標

串連下沉浮標

迸浮標

一荷

白鱲魚

牛尾魚

白鱲魚

電氣浮標

生餌

沙丁魚

螃蟹

沼蝦

竹筴魚

磯蠶類

●伸縮竿　用接續的方式接成的一支釣竿。

●作合　感覺到魚上鉤的瞬間，把釣竿往上舉，拉緊魚線，讓釣鉤能夠鉤住魚口的動作。

●作合斷裂　在作合的瞬間，由於魚過大或使用的力量過度，導致子線和母線斷裂。

●冷藏箱　攜帶用的冷藏箱，可以保持魚的鮮度、魚餌等。

●兩個　即一荷釣。

●夜行性　晚上會吃魚餌的魚。

●岩礁帶　海岸一帶都是岩礁。

●底釣　配戴重的鉛錘，讓魚餌能夠投入垂釣重點的釣法。

●拉伸　由於魚的扯力夠強，魚竿被拉向魚潛游的方向。

●拔牛蒡　當魚上鉤時，不讓它游動，而直接從海中一口氣釣起。

●枝鉤　由枝鉤線綁魚鉤。

●枝鉤線　綁枝鉤的線，直接和短的子線綁在一起。

●空作合　雖然沒有感覺到魚上鉤的魚訊，但是

，還是作作合動作。

●返撚器　為了防止魚線纏在一起，所使用的銜接道具。

●前端線　在母線之前，銜接釣組的線。

●咬壓墜子　中間有裂縫的鉛錘墜子。

●咬壓墜子　這是一種有裂縫的小鉛錘。

●待釣　把釣組沈入水中，等待魚上鉤的方法。

●待潮　等待潮水狀態好轉。

●洗鰓　當鱸魚上鉤時，會張開嘴，擺動頭部。這是想要使魚鉤脫落的動作。

浮標鉛錘

鉛

鉤線

上鉤

枝鉤線

枝鉤

浮標

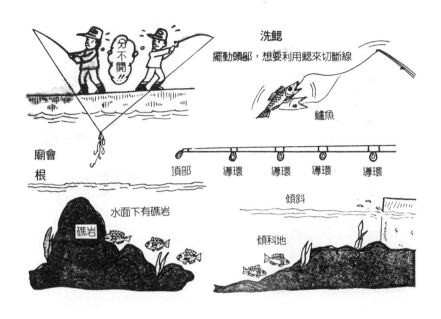

洗鰓
擺動頭部，想要利用鰓來切斷線

鱸魚

廟會
根

頂部　　導環　　導環　　導環　　導環

水面下有礁岩
礁岩

傾斜
傾科地

● 玻璃纖維竿　利用玻璃纖維製成的釣竿。

● 砂泥地　海底的底部是砂泥的混合地質。

● 竿下　竿子長度的範圍之內，稱為竿下。

● 紅潮　海中的微生物或海藻腐敗，導致海水潮色變紅的狀態。當海水中的氧缺乏時，魚會大量死亡。這時候，就不適合垂釣。

● 風平浪靜　沒有風浪，海面平靜的狀態。

● 根　海底的岩礁地帶，棲息在海底的岩礁地帶的魚，稱為「根魚」。

● 根頭　海底岩礁的最高處。

● 海上暴風雨　波浪強，海面起風暴。

● 海溝　海底溝狀的地方。

● 浮標　為了儘快地感覺到魚上鉤的魚訊，以及更容易知道魚餌深入的目的地，而銜接在線上的漂浮物品。使用這種漂浮物品的釣法，稱為「浮標釣」。

● 浮標鉛錘　在鉛的上面，附帶具有浮力的木頭或塑膠。是容易發生纏根的情形時所使用的道具。

● 紡線　垂釣時，所使用的白色透明的線。

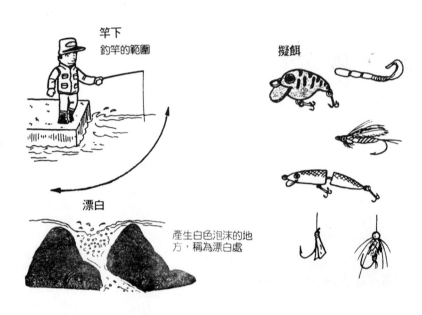

竿下
釣竿的範圍

擬餌

漂白

產生白色泡沫的地方，稱為漂白處

●胴　釣竿和船的中間部分。

●胴調子　釣竿的竿體部分，彎曲程度佳。

●脈釣　採用浮標，直接由線和竿頭的動靜，感覺魚上鉤情形的釣法。

●荒食　這是產卵期前後，魚類會積極地吃魚餌，是最佳的垂釣期。

●逃脫　魚鉤上的魚逃掉。

●寄瀨　魚為了產卵，而游到瀨處。

●捲軸　捲輪捲線的部分。

●捲輪　為了靈巧地把魚釣起，所使用的道具。附有捲線的輪軸。

●探調　沒有一定的垂釣重點，到處進行探查的垂釣。

●接續釣竿　把數支短的釣竿接成一支。

●捻線　從捲軸出來的線太多，會纏在一起。

●棄石　在防波堤周圍，沈入一些大石頭。這是魚聚集的地方。

●深線　表示線過鬆，這也是導致魚不容易上鉤的原因。

●蛇口　釣竿的竿頭銜接母線處。

防波堤垂釣入門 —— 214

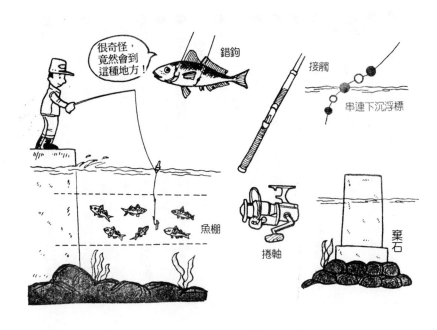

很奇怪，竟然會到這種地方！

錯鉤

接觸

串連下沉浮標

魚棚

捲軸

棄石

●連接處　釣竿銜接的部分。

●釣竿操作　進行擬餌釣時，要使擬餌的動作產生變化，而進行釣竿的操作動作。

●釣組　依據對象魚的不同，決定所使用的線、浮標、鉛錘、魚鉤等的配備。

●魚訊　魚上鉤之後，手上會感覺到竿頭和浮標的動靜。這種訊號就稱為魚訊。

●魚棚　魚的迴游層。

●棲居　經常在相同的場所棲息，幾乎不會移動的魚。

●傾斜　海底傾斜的斜坡，是魚寄居的場所。

●幹線　即綁支鉤的線。

●群游　魚成群。

●號　魚線、鉛錘、魚鉤等，依據其粗細、重量、大小，而有不同的號別。

●鉛錘　為了使釣組中的魚餌能夠沈入水中，而採用鉛。有一定的重量，一刃（約三・七公克）以一號來表示。

●鉤結　指魚鉤綁的結。

●電氣浮標　浮標中，有電池和電泡的裝置，是

可以發光的浮標。

●**漂白**　當波浪衝擊到岩礁處，會產生白色的泡沫，稱之為漂白處。

●**漂流釣**　都使用鉛錘，或使用非常輕的墜子。讓線能夠漂流，使魚鉤不會沈入底部。主要是要釣中層的魚所採用的釣法。

●**網袋**　釣上來的魚放入網袋中，使其能游動。

●**誘餌**　為了聚集魚，而撒的魚餌。

●**墜子**　這是鉛錘之一。可以咬合在線上，稱為「咬壓墜子」。

●**廟會**　垂釣時，自己的線和釣組與別人的纏在一起。

●**潮目**　潮水對流。

●**潮通**　表示潮水流動佳的地方。

●**適年**　當年出生的魚。

●**導環**　沿著釣竿有環狀的設置，線能夠靈活地動。

●**錯鉤**　魚鉤鉤到魚口以外的地方。

●**串連下沉浮標**　這是能夠沈入水中的浮標釣組。

●**連接處**　這是釣竿銜接的部分。

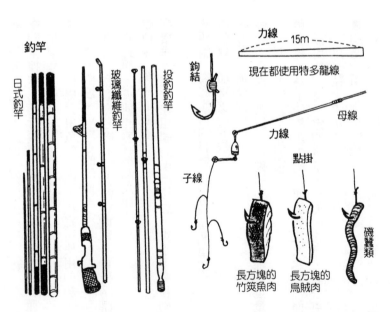

力線　15m
現在都使用特多龍線

釣竿
日式釣竿
玻璃纖維釣竿
投釣釣竿

鉤結
母線
力線
點掛
子線
長方塊的竹筴魚肉
長方塊的烏賊肉
磯蟲類

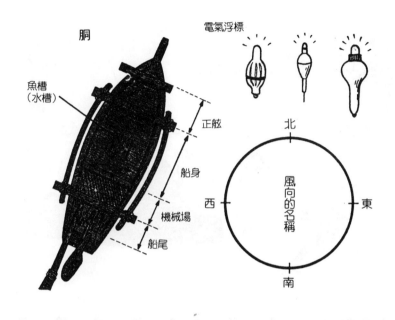

胴

電氣浮標

魚槽
（水槽）

正舷

船身

機械場

船尾

風向的名稱

北

西　　東

南

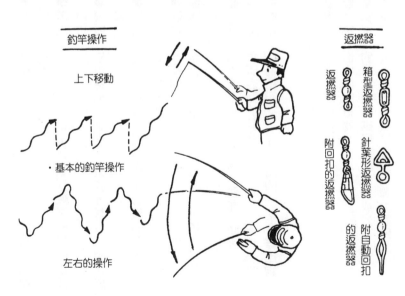

釣竿操作

上下移動

·基本的釣竿操作

左右的操作

返撚器

返撚器

箱型圭返撚器

針葉形返撚器

附回扣的返撚器

附自動回扣的返撚器

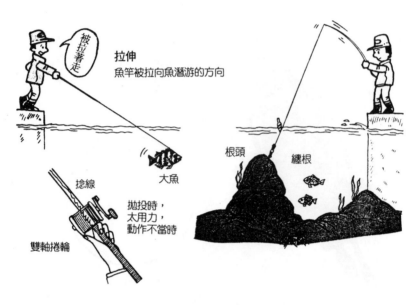

拉伸
魚竿被拉向魚潛游的方向

被拉著走

大魚

捻線

雙軸捲輪

拋投時，
太用力，
動作不當時

根頭

纏根

●頭燈　就像礦工使用的頭燈，利用頭燈可以使雙手更加靈活。

●潛入　為了產卵，魚會移動到較淺的岩礁根部附近。

●擬餌　使用金屬、木頭、塑膠等材料，製作成擬餌。

●擬餌　製作出類似活的小魚和蟲類的魚餌。例如：毛鉤或擬餌等。

●磯地　連續的岩礁地。

●磯物　在岩礁上採集到的海藻、貝類，以及小的生物。

●隱根　水中看不到的障礙物，例如：暗礁。

●黏液　魚體表面的黏液。

●點掛　一種掛餌的方式。餌的一端會露出鉤尖。

●瀨　水流急速的部分。

●邊地　水邊、防波堤邊。

●纏物　海中的障礙物。

●纏根　釣組鉤到岩礁底部的海藻或岩石。

●彎竿　魚上鉤時，魚竿會因為彈力而彎曲。

母線

母線

母線

子線

子線

返撚器

子線

枝鉤

漂流釣

靠著魚餌的重量，配戴較輕的鉛錘，作漂流垂釣

脈釣

投入

不使用浮標，直接感覺竿頭的動靜來垂釣

●體型　魚的大小。

●觀釣　一邊觀察水中魚的動靜，一邊垂釣的方式。

大展出版社有限公司　圖書目錄

地址：台北市北投區(石牌)　　電話：(02)28236031
　　　致遠一路二段12巷1號　　　　　28236033
郵撥：0166955～1　　　　　　傳真：(02)28272069

・法律專欄連載・ 電腦編號 58

台大法學院　　　　法律學系／策劃
　　　　　　　　　法律服務社／編著

・秘傳占卜系列・ 電腦編號 14

・趣味心理講座・ 電腦編號 15

・青 春 天 地・電腦編號 17

·健 康 天 地·電腦編號 18

國家圖書館出版品預行編目資料

防波堤釣入門／高木忠著，張果馨譯
－初版－臺北市，大展，民 88
面；21 公分－（休閒娛樂；10）
譯自：防波堤づりを始める人のために
ISBN 957-557-943-7（平裝）
1. 釣魚
993.7 88010637

BOUHATEIZURI O HAZIME RUHI TONO TAMENI
Copyright © Tadashi Takagi
Originally published in Japan in 1987 by IKEDA SHOTEN
PUBLISHING CO., LTD
Chinese translation rights arranged through KEIO CULTURAL
ENTERPRISE CO., LTD

版權仲介：京王文化事業有限公司

防波堤釣入門

ISBN 957-557-943-7

原 著 者／高 木　忠
編 譯 者／張 果　馨
發 行 人／蔡 森　明
出 版 者／大展出版社有限公司
社　　　址／台北市北投區（石牌）致遠一路 2 段 12 巷 1 號
電　　　話／(02) 28236031・28236033
傳　　　真／(02) 28272069
郵政劃撥／01669551
登 記 證／局版臺業字第 2171 號
承 印 者／國順圖書印刷公司
裝　　　訂／嶸興裝訂有限公司
排 版 者／千兵企業有限公司

初版 1 刷／1999 年（民 88 年）　9 月

定價／220 元

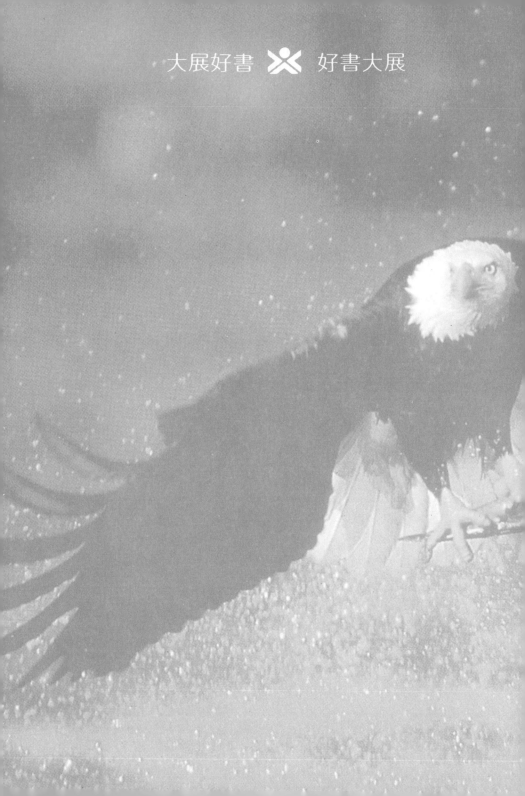